電　影　館　109

遠流出版公司

出版緣起

看電影可以有多種方式。

但也一直要等到今日,這句話在台灣才顯得有意義。

一方面,比較寬鬆的文化管制局面加上錄影機之類的技術條件,使台灣能夠看到的電影大大地增加了,我們因而接觸到不同創作概念的諸種電影。

另一方面,其他學科知識對電影的解釋介入,使我們慢慢學會用各種不同眼光來觀察電影的各個層面。

再一方面,台灣本身的電影創作也起了重大的實踐突破,我們似乎有機會發展一組從台灣經驗出發的電影觀點。

在這些變化當中,台灣已經開始試著複雜地來「看」電影,包括電影之內(如形式、內容),電影之間(如技術、歷史),電影之外(如市場、政治)。

我們開始討論(雖然其他國家可能早就討論了,但我們有意識地談卻不算久),電影是藝術(前衛的與反動的),電影是文化(原創的與庸劣的),電影是工業(技術的與經濟的),電影是商業(發財的與賠錢的),電影是政治(控制的與革命的)……。

鏡頭看著世界,我們看著鏡頭,結果就構成了一個新的「觀看世界」。

正是因為電影本身的豐富面向,使它自己從觀看者成為被觀看、被研究的對象,當它被研究、被思索的時候,「文字」的機會就來了,電影的書就出現了。

《電影館》叢書的編輯出版，就是想加速台灣對電影本質的探討與思索。我們希望通過多元的電影書籍出版，使看電影的多種方法具體呈現。

　　我們不打算成為某一種電影理論的服膺者或推廣者。我們希望能同時注意各種電影理論、電影現象、電影作品，和電影歷史，我們的目標是促成更多的對話或辯論，無意得到立即的統一結論。

　　就像電影作品在電影館裡呈現千彩萬色的多方面貌那樣，我們希望思索電影的《電影館》也是一樣。

王榮文

景框之外
台灣紀錄片群像

臺北市紀錄片從業人員職業工會◎策劃

林木材◎著

目 錄

大事記年表

如果我擴大了這一點時間，那我就要問我自己，這個紀錄是否真實？

警語：「本『紀錄片』內容，若與『事實』有所出入，作者一概不予負責，請各位觀眾自行斟酌，是否需要觀看。」

我並沒有想要成為所謂的紀錄片導演，但我很享受用紀錄片去深入一個議題的那一趟旅程，那就是我的目的。而且我認為跟我有同樣想法的人，在紀錄片這個領域應該很多。

問 答 之 外

資深影評人　聞天祥

　　當台灣電影被視為成功復興，劇情片票房動輒以千萬、上億計算的時候。我們卻發現從 2010 到 2012 連續三屆台北電影獎的百萬首獎，都被紀錄片抱走；2011 年韓國導演李滄東（《密陽》、《生命之詩》）、大陸演員黃渤（2009 金馬影帝）來台擔任金馬獎評審，也透露最讓他們感動和意外的其實是紀錄片。顯然台灣紀錄片的能力與潛力，依然不能小覷。

　　紀錄片在台灣已經走過很多階段：議題的突破、形式的開發、設備的更新外，還有設立專業系所、人才培力、舉辦影展、巡迴推廣，成立工會等。然而一直要到 2009 年底，才在蔡崇隆導演的帶領下，完成《愛恨情愁紀錄片：台灣中生代紀錄片導演訪談錄》這本以問答形式為主的專書，讓我們在影片的分析評論之外，聆聽到 12 位創作者許多不為人知的心路歷程與紀錄探索，有趣的是同時也凸顯了提問者（大多是當時台南藝術大學音像紀錄研究所的學生）對於紀錄片種種大哉問的好奇、質疑，真確反映出台灣紀錄片發展到一定程度後的自省與對話。

　　我曉得紀錄片工會的第一本書，出得很辛苦。因此得知第二本《景框之外：台灣紀錄片群像》得以順利出版，不由興奮（這表示還有再續的可能）。與首作最大的不同，是這本新書不再是用一問一答的方式呈現，而是加以改寫。對我來講，這兩種形式並無優劣之分，一如紀錄片手法可以百家爭鳴。問題是：由誰來寫？他必須具備良好的文筆，又要深入瞭解台灣紀錄片的發展脈絡，而且我認為，他對投入這項計畫的熱情與理想要遠比他的學位資歷還來得重要！

　　林木材確實是最佳人選。他雖然年輕，但絕非紀錄片領域的生手。他在台南藝術大學音像藝術管理研究所的碩士論文寫的就是《台灣紀錄片的發展與變貌（1990—2005年）》，也擔任過2010台灣國際紀錄片雙年展的影展統籌；但這些可能都不如他自2008年起持續籌劃的「新生一號出口」紀錄片映演加座談、以及持續更久的紀錄片評論書寫，更能證明他的專注。

　　正因如此，《景框之外：台灣紀錄片群像》的可讀性就不只是導演們的開誠佈公或訪問者的打破沙鍋，還包含了一個評論者的觀察角度。

　　例如他描述黃信堯的作品：

　　《唬爛三小》的動人在於，黃信堯不只將創作視為一種情緒宣洩，更重要的，透過貼身的個人角度和語彙，他將這些私人情緒與記憶「轉化」為具溝通性的事件，並在「命運／死亡」的母題下，以輕挑戲謔的態度，令生命中最負面難堪的遭遇、沉重的殘酷話題，成為一幕幕荒謬的人生劇本，揮霍奢侈，充滿傷感。

　　對於曾文珍的《我的回家作業》，他說道：

　　這是部獨一無二的紀錄片，外在條件上，具備了「作業」與「作品」的雙重身份；內在條件則是唯有拍攝者和被拍攝者對彼此都充滿「愛」，才可能誕生的作品。

　　林木材寫陳亮丰的那篇文字，則宛若平行剪，穿梭在她以行政身份投入「全景」紀錄片人才培訓的經歷與感動，以及在九二一地震後改以導演角色參與、記錄的心得。通篇讀來，有如一場合作接力、多重辯證的回顧與反省：

9

紀錄片就是這樣的一種東西，隨著不同創作者而生的獨立視角、理解方式，讓這個世界有著無窮的變化與面貌，不斷解構人的慣態思想、固有觀念，即便是堅定有自信者，也不得不謙卑，學習包容與理解。

　　而以《不能戳的秘密》驚動朝野的李惠仁，在「驚爆內幕」之外，還具備什麼紀錄特質？他回推到《睜開左眼》：

　　《睜開左眼》無疑是部反省力十足的作品，構築起「故事」的影像素材包括動畫（小綠人的隱喻）、跟拍畫面、資料影像、自我演出，這部關於影像記錄者的紀錄片，甚至還帶點「後設」（meta）技巧……不會大刀一揮否定一切，仍呈現了人性中的辛酸與無奈，保有一絲寄望，隱含著淡淡的哀傷與失落。《睜開左眼》雖是批判的，但仍是敦厚的。

　　對於莊益增、顏蘭權叫好又叫座的《無米樂》，他除了詳細道出兩位導演紀錄角度的變遷始末，也在這部動人的作品看到一些隱憂：

　　值得肯定的是，《無米樂》成功跳脫出小眾的窠臼，讓更多人能接觸與認識紀錄片，但種種現象背後所隱含的，恐怕是在現代社會中，人與土地的真實距離早已越來越遙遠。

　　除了流暢好讀，字裡行間還有熱情但清晰的評價，既是他回應給受訪導演的誠懇，更展現其寫作態度的標準。這些見解自可接受檢視，你無須全盤照收，卻無法否認它們能夠刺激台灣紀錄片的再思。

　　而教我忍不住想再問下去的是，這本書只寫了五組導演，卻有一半以上遭遇過自我表達卻被懲罰的經驗。是曾經封閉威權的時代擠壓出他們更

大的質疑能量，還是敏銳易感的心靈開發了紀錄探索的觸角？從叛逆到寬大，從批判到自省，所有看似巧遇的生命彎流，到頭來卻成了凝聚創作藍圖的必經。這當中的每一次選擇，雖然從他們口中都是輕輕托出，其實對很多人而言都是沈重的難題。

　　觀看，感受，同情，啟動。是創作者按下機器開關的步驟，還是觀賞者被作品影響的階段呢？用文字去記錄紀錄片工作者，應該也是這樣的吧！

真 實 之 外

臺北市紀錄片從業工會人員職業工會理事、紀錄片導演　蔡　崇　隆

最近參與一部歷史紀錄片的製作，主題是台灣中部一個政治世家的三百年滄桑。研究人員與編導花了近一年的時間考察歷史文獻與家族書信，再以戲劇重演的方式再現先人面對時代考驗的反應與抉擇。

好不容易全片在暑假開拍，劇組以電影規格在古老宅邸揮汗拍攝，演員們則賣力地詮釋歷史人物的喜怒哀樂。穿梭片場，我不禁私下揣想，耗費這麼多人力物力的目的是什麼？不就是為了追求真實嗎？但只要考證出了差錯，美術攝影做不到位，表演者的火候不夠，一切的努力就可能付諸流水，或許它仍可被視為一部有質感的劇情片，但與追求真實為目的的紀錄片就沒有太大關係了。

所以根本問題是：「真實」是什麼？如果不管劇情片，紀錄片或現今常見的劇情／紀錄混血片，都很在意真實與否，那麼「真實」必然是個很迷人的東西。

我常有機會詢問學生或觀眾：「紀錄片與劇情片的差別是什麼？」得到的答案也多半和真實有關：「紀錄片比較真實……」、「紀錄片能呈現真實的人事物……」。在我自己的創作歷程中，讓我最有感覺的也是許多在第一時間，第一現場所記錄的人物點滴，例如蘇建和控訴警察刑求的激動語塞，公娼阿姨麗君與路人的街頭論戰，新移民強娜威與老公的家庭衝突……，這些難以預料，無法安排，更不可能重演的魔幻時刻，也許就是劇情片永遠不能夠完全取代紀錄片的原因。

但是，難道「真實」就是紀錄片的全部嗎？我認為，它必然是核心價

值，不過「真實」之外呢？總還有些別的吧。首先，紀錄片的真實既然是透過影像的再現，就勢必只能是有限的真實或局部的真實，而不是如一般人常以為的──紀錄片能反映百分之百的真實。

再以我的紀錄片人物為例：有別於螢幕上的嚴肅，其實蘇建和是個蠻搞笑的人；不同於畫面上的強悍，麗君與強娜威私下都頗為靦腆。哪一個他或她才是真實的？我只知道，如果你認為透過一部紀錄片（不管它做的多好或多長），就可以完全瞭解一個人物的性格或一件事的來龍去脈，那就太天真了。你所能看到的，完全取決於導演／工作團隊想讓你看到什麼，或以他們的能力，能讓你看到什麼？

進一步來說，紀錄片的觀點將會對你所看到的真實產生決定性的影響。一樣是政治受難者的題材，曾文珍與顏蘭權、莊益增會有相當不同的切入角度；一樣是環境生態的題目，黃信堯與李惠仁會有大相逕庭的議論方式。你沒辦法說他們作品哪一個呈現的才是真實，你也不能抱怨他們都太過主觀。每一個作品不可避免地隱藏著創作者的個性，意識形態與成長歷程。所以我必須再次殘忍的打破許多人對紀錄片的幻想：紀錄片能客觀的反映它所紀錄的真實。也許現實環境與傳播媒體的表現令人失望，紀錄片相對客觀地呈現了較多真實面，但因此給予過高期待恐怕也沒有必要。

既然這樣，紀錄片還有什麼好期待的？對我來說，紀錄片值得珍惜的，本來就不在於真實或客觀與否的命題，而是如本書所介紹的幾位導演及其作品所揭示的，除了觀點之外，還有關切（concern）。兩者相乘而產生的巨大能量，你可以看到紀錄片有時如一把利刃，插向官僚主義的心臟；有時如一道清溪，流過尋常百姓的村里；有時如一顆奇石，投入幽暗歷史的深谷；有時如一把探針，刺進私我最不可言說的痛處。如果不是出於對

土地、社群、家庭及自我的熱愛與關切，我們不會看到這些傑出作品的誕生。

這些年中國熱席捲了西方世界，包括中國紀錄片也受到高度重視。中國大陸很像八〇年代解嚴前的台灣，充滿了騷動不安的氣氛與千奇百怪的社會現象，誠然是紀錄者的天堂。高度自由與富裕的台灣，好像就沒什麼好記錄的了。所以雖然紀錄片徵件與競賽仍然屢見不鮮，但多半主題虛浮，為了獎金而來的參賽者也少見紮實作品。你不能說這些紀錄片沒有呈現任何真實的台灣，但你不太容易看到清楚的觀點，更難瞭解作者的關切是什麼。

台灣真的沒有什麼值得記錄的嗎？有學者研究指出，台灣近年來所累積的財富，都流向了金字塔頂端的權貴階級，與絕大多數的中下階級根本沒有關係。社會新聞每隔幾天就會看到有人因為經濟困境而結束生命；直到我寫稿的此刻，被資方惡意離棄的華隆員工罷工仍然在持續。我並不是說紀錄片非得記錄這些題材不可，但我好奇台灣眾多攝影機的方向到底在哪裡？如果只是跟隨著某些制式的主題起舞，沒有深入的田調或蹲點拍攝，那只是讓台灣無所不在的速食文化進一步啃蝕了紀錄片的寶貴資源而已。

在資本主義的體系中，萬事萬物都可以消費，紀錄片大概也不例外。但對我來說，一部好的紀錄片，總是蘊含了一些資本巨獸食不下咽，或是吞下去也會吐出來的東西，那是一種對現存系統的省思能力，也是一種難以收編的反抗精神。所以對許多創作者來說，紀錄片本身不是目的，而是過程。紀錄者的最大收穫，往往不在獎金，而在於路上的緣分與風景。也因為影片本身不是目的，所以當你發現有更值得追求的目標時，或許紀錄

14

的終點也已到來。

2009 年推出《愛恨情愁紀錄片》時，我曾擔心台灣紀錄片的榮景即將消逝，三年後來看，舊的問題並未消失，新的危機已經浮現，例如南部紀錄片重鎮——南藝大紀錄所的招生人數逐年直線下降，中部國立美術館主辦的台灣國際紀錄片雙年展一直無法有效傳承策展經驗，北部歷史最久的本土紀錄片播出平台——公視紀錄觀點，因為片源不足，開始播出國外紀錄片。整體來說，台灣的紀錄片環境正在惡化中，雖然還有很多年輕的創作者留在這個領域，但是他們的未來將面對更多挑戰。

三年前的導演訪談提供了原始的素材供讀者自行取用，但較不利於紀錄片的初學者，所以這一次的續集雖然也訪談了多位紀錄片工作者，但由木材在閱讀聽寫稿之後，再自行研究增補，以導讀的方式寫作本書。為了提高可讀性，木材的寫作策略也有如一部人物紀錄片，充滿了引人入勝的畫面與有趣的情節。最重要的是，他也成功的描繪出每位創作者的獨特面貌，並引領讀者體會其作品的精髓。在台灣紀錄片發展面臨轉折的關鍵時刻，本書的出版希望能對紀錄片工作者與愛好者產生良性的刺激，對紀錄片專業與產業的提升做出貢獻，更期盼未來十年可以看到台灣紀錄片的新榮景。

大 事 記

8月，莫拉克風災（八八風災）重創南台灣，導致小林村滅村

- - - - - - - -

12月，紀錄片工會出版《愛恨情仇紀錄片：臺灣中生代紀錄片導演訪談錄》

臺南藝術大學音像紀錄所改制成為「音像紀錄與影像維護所」

9月，紀錄片工會出版《景框之外：臺灣紀錄片群像》

創，錄切

2008	2009	2010	2011	2012
		《牽阮的手》		
《洋裝─我們的衣服從哪裡來》	《帶水雲》		《沈沒之島》	《阿里八八》 《北將七》（製作中）
《日光烤鬥魚》	《冠軍之後之後》		《夢想美髮店》	《逃跑》（製作中）
	《睜開左眼》		《不能戳的秘密》	《寄居蟹的諾亞方舟》 《蘋果的滋味》（製作中）

全景的九二一紀錄片《生命》在院線映演，票房突破千萬，為該年度國片票房第一名

《無米樂》在院線放映，好評不斷引起觀影風潮

9月，臺北市紀錄片從業人員職業工會成立

- - - - - - - - -

全景傳播基金會解散

紀錄片工會成立「紀工報」，為一討論紀錄片的網路刊物

2003　2004　2005　2006　2007

《死亡的救贖》（顏）
　　　　　　　（顏）

《無米樂》

所麵》

《吮爛三小》

《台中九個九》

《三叉坑》

玉的故事》
美齡》
騎士》

《等待飛魚》

《繼續跳舞》

5月20日，發生「五二〇農民運動」

- - - - - - - -

月20日，「全景映像工作」成立，為專業從事紀片文化運動民間組織

6月，中國發生六四天安門事件

- - - - - - - -

「多面向藝術工作室」成立，以攝影機記錄台灣社會急速變遷的各種面貌，留下許多珍貴史料

3月，「綠色小組」正式解散

- - - - - - - -

3月，發生野百合學生運動

7月，全景映像工作室舉辦了第一次紀錄片培訓「蕃薯計畫」

全景映像工作室舉辦更大規模的「紀錄創作人才培計畫」

1988　1989　1990　1991　1994

《心窗》

作
規
片
育

3月，人文走向的「南方電子報」成立，提供了弱勢和社會改革團體發聲的管道

8月，全景舉辦地方記錄攝影工作者訓練計畫

10月，超級電視的深度報導節目「調查報告」開播

全景映像工作室正式轉型為全景傳播基金會

7月，台南藝術學院音像紀錄研究所創立，為國內第一所紀錄片研究所

4月，超視「調查報告」節目停播

臺灣國際紀錄片雙年展正式創辦，每兩年舉辦一次，為台灣第一個正式的「國際」影展，旨在促進台灣與國際紀錄片工作者的交流

| 1995 | 1996 | 1997 | 1998 |

《七日狂想》（顏）

《我的鄰居是加油站》
《永康公園的鄰居們》

《尤瑋瑋與她的老公》
《阿美族—美麗的故鄉》
《鄒族的植物與文化》
《鄒族—我們這一群人》

《水一地沉下去了》
《我的回家作業》

《山線戀情》

大事記

9月，發生九二一大地震，全景等其他紀錄片工作者陸續進駐災區

- - - - - - - - -

12月，公共電視「紀錄觀點」開播，為國內唯一的紀錄片帶狀節目

實施民主選舉制度後，台灣首次政黨輪替

- - - - - - - - -

多面向工作室，改名為「我們工作室」

年代	1999	2000	2001	200
本書受訪者作品年表				
顏蘭權、莊益增			《戲台頂的媽媽》（顏）《大牛庄人的重建》（顏）《拜託，拜託》（莊）	《選舉狂想曲《地震紀念冊
黃信堯	《鹽田欽仔》	《添仔的海》		《多格威
陳亮丰				
曾文珍	《時間殘影》	《冠軍之後》		《春天—許金三《世紀宋美《台北·女
李惠仁		《傾城歲月—災民日記》	《南海神話》專題報導（與高人傑合製）	

景框外的真實
——顏蘭權與莊益增

《大牛庄人的重建》劇照，顏蘭權、莊益增提供。

如果我擴大了這一點時間，
那我就要問我自己，
這個紀錄是否真實？

「每次看到他們都像看到遊民一樣，想要問他們甘無呷飯！」吳念真導演這麼說。

　　莊益增與顏蘭權個子都不高，兩人外表看起來乾瘦削瘦，喜歡戴帽子，穿著比自己身形大一號的深色 T 恤和 New Balance 球鞋，無論在何時，總像被一片揮之不去的憂愁之雲籠罩，彷彿有著捱不完的煩惱。低調的他們不會刻意與人交往，但只要一談起有意思的話題卻會聊個沒完，一搭一唱，互相消遣對方。淡泊、隨性、率直、憨傻、認真，這是許多人對他們的認識。

莊益增與顏蘭權工作照，顏蘭權、莊益增提供。

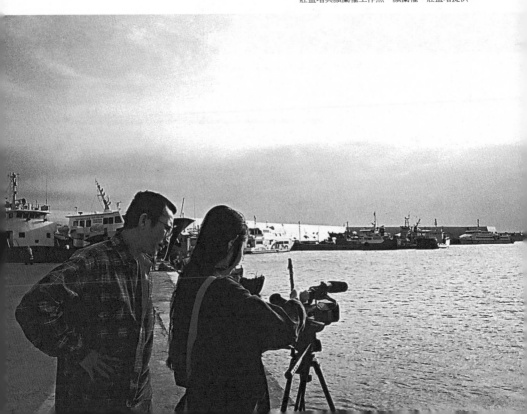

錯 誤 的 第 一 步

　　兩人成為情人，是在 1999 年之前；兩人成為拍攝搭檔，則是從 1999 年開始的。

　　在那之前，顏蘭權從東吳大學哲學系（輔修社會系）畢業，一年之後，隨即在家裡的支持下出國念電影，身為家中的老么，集各方寵愛於一身，從小她收到的禮物就是伊索寓言、安徒生童話，「幻想」自此在她的生命中打下樁基。在高雄市前鎮區長大的她清晰記得，早在十四、十五歲就嚮往電影的世界，時常翹課去電影院，好奇著電影究竟是怎麼拍成的，她就是有股強烈的渴望想要參與這個不可思議的造夢工程。她先是到法國，卻因進入電影學院的門檻太高，法國也普遍較強調理論而非創作，輾轉到了英國繼續追夢。

　　「我在台灣完全沒有電影經驗，當時申請劇情片結果被打叉，後來聽說一位導師（tutor）看到我那個拍破爛藝術節的影片，就說把這個撿回來學紀錄片好了。那位老師對我說，紀錄片是所有技巧的學習。」就這樣，顏蘭權進了雪菲爾哈勒姆大學（Sheffield Hallam University），研究所一年級時（Postgraduate Diploma）攻讀紀錄片，二年級時她又轉回劇情片，最終取得了電影／電視製作的碩士學位（Master Degree）。而她最喜歡的導演就是已逝的英國獨立電影先驅德瑞克·賈曼（Derek Jarman）。

　　1999 年 9 月 21 日，台灣發生了百年來最大的地震災害，中部地區哀鴻遍野，就像戰爭後的荒城。同個時間，顏蘭權從英國回台灣不久，她的電影劇本計畫得到了國家文化藝術基金會的補助，剛去了趟法國進行田野

調查，不料才回國一週，就碰上了大地震。

　　她窩在台北的住處，每天坐在電視機前，腦袋一片空白，接收災民的哀嚎、國軍的英勇救人事蹟、大企業的愛心喊話、政府的援助政策等等資訊。兩個禮拜之後，她突然對這些千篇一律的轟炸感到疲憊，厭倦極了政治人物不切實際的話語，不滿電視上出現的各種良善、溫馨、憤怒、無奈的片面情緒和印象。「真正的災區究竟怎麼了？」她這麼問自己，相信一定還有些什麼是在電視框之外的。這股單純的念頭和衝動，後來領著年輕熾熱的她踏入紀錄片的世界。

　　她和三位朋友一起駕車前往災區，帶著一台非常小的 DV 攝影機（Sony DCR-TRV900）想去尋求自己的真相。剛開始面對那些被地震破壞的景象，大夥總會發出驚懼的哀歎聲，也能與各地朋友討論或聆聽他們的心情。但日子一天天過去，每天映入眼簾的盡是灰濛濛的殘破景象，一幢幢坍倒的房舍與建築物，一張張雙目無神無魂的臉孔，一個個滿目瘡痍的城鎮。逐漸地，他們四人被週遭低壓的氣息逼得無法喘息，彼此之間越來越無言以對，沉默不語是面對懼怕無措最好的表達方式。

　　顏蘭權回憶：「我跟朋友開車繞了災區一圈，那趟旅程是很恐怖的記憶。我還記得每到一個災區，總會看到一些人在斷垣殘壁之中挖掘自己剩下的東西，那種經歷不是我們一般人能夠想像的，也不單單只是親人的喪失，那是整個生活的崩毀。」

　　旅程的第六天，恰巧是父親六十九歲生日，家人打電話責備顏蘭權怎麼沒有回家替父親祝壽。當時的她認為這個百年災難實在是比父親生日要重要得多，但她還是打了電話向父親道歉，並且允諾明年七十大壽時一定會在父親身旁：「爸，我跟你說地震是台灣的災難，這個比較重大，生日

你明年還有，明年我一定陪你。」父親說：「好啊！我沒意見，是妳姊姊一直罵妳。」

　　旅程的倒數第二天，他們來到了一個原住民帳棚區，但除了顏蘭權外，沒有人願意下車。她拿著攝影機想拍點什麼，災民們卻以為她是記者，一擁而上，熱情地對著鏡頭講述他們的慘狀，希望能夠幫忙傳播出去，以獲得更多的關注和救災資源。災民們的一廂情願和誤解，讓只是憑藉著衝動而來，內心沒有特別想法的她心虛不已。一個小小的影像工作者能做些什麼呢？只能努力持好攝影機，錄下他們的情緒和期望。突然間，一位原住民阿嬤抓住她的手，說「好冷，好冷，有沒有棉被，一條棉被。我，我……好想回家。」

　　旅程的最後一天，他們到了災情慘重的中寮鄉，天色接近暗暝，但鎮上卻無一處燈火，只有三兩居民默默佇立在房厝前。這是座真真正正的死城，死寂的氛圍透植大地，沒人有勇氣下車。半小時後，有人提議「我們回台北好嗎？」大家一致同意。回台北的路上，為了避免沉默的尷尬，大家東一句西一句地胡亂講話，卻沒有人提起災區的經歷。隱藏在喧鬧之下，任誰也不願提起的，是現實的慘景以及生命體驗的震撼……。

　　回到台北後，顏蘭權不斷地問自己：「身為一個肩膀無力、口袋無錢的影像工作者，究竟能為這次地震做些什麼？」災後是否正如一些文化工作者所說的，是一種轉機？是台灣社會運動再起的契機？還是能為這些長期被忽視的鄉鎮帶來新的發展曙光？對紀錄片依然懵懵懂懂的她，雖無法很明確地說出什麼是紀錄片，但懂得只要肯花時間待在那裡，按下攝影機的 Record 按鍵，事情就會被「記錄」下來，「記錄」本身即是目的，就有

力量，於是她再次帶著攝影機進入災區，想用紀錄片檢驗這場災難，要等待這場災難帶來的意義。

1999 年 11 月，顏蘭權正在從中部要返回台北的路途上，家人緊急來電告知父親病危送醫，三天之後父親便過世了。先前要為父親祝賀七十大壽的承諾，只能吞忍心中成為無語的遺憾。她在拍攝手記上寫著：「人生這種東西，沒有氣味，沒有形狀。有些時候你自以為的意義，突然之間潰散如飛絮，真正的意義卻在真空狀態中瀰漫，等你意識到的時候，一切已經失去重量，你只能無力地與它對峙，永遠也摸不著了。」

一 念 之 仁

自地震發生之後，顏蘭權在中部災區開始拍紀錄片，她鎖定大甲溪南岸的石岡鄉，發掘了幾個有發展性的主題，帶著三、四位工作夥伴一起進行拍攝。沒料到幾個月之後，大家卻因為許多現實的原因一個個離開，只剩下她獨自一人。拍紀錄片是一趟漫長的旅途，看不見終點，也不曉得終點落在何處，很多時候無法前進，也無法後退，只能等待，等待……。

就在最絕望的時候，莊益增伸出了援手。

他比顏蘭權小兩個月，在屏東最鄉下的地方出生長大，家裡務農，每天放學回家後首要的事就是牽著水牛去吃草，幫忙父親種植、收割香蕉。莊益增並不是一個從小接觸童書、電影的人，他沒有那樣的條件和機會，伴隨著家庭的狀況，務實的態度是遠比天馬行空的想像力更被注重的。

由於鄉下也沒有電影院，娛樂場所很有限，取而代之的休閒，便是看

著湍急的荖濃溪旁，那一大片石頭河床，在夜晚時望向那尚無光害的浩瀚星空，從石頭裡想像出文字和畫面來，從璀璨的星星中去思考宇宙、無限、方向、生命、安身立命的哲學命題：如果宇宙是無限大，那麼人該如何去思考「無限」的概念，身處其中難道不會迷失方向嗎？

高中之前，莊益增是位品學兼優，父母眼中的乖巧孩子；考上屏東高中之後，他乖巧依然，但在大量接觸了課外讀物後，小小的腦袋突然被書中的文字重重撞擊，「解放」了對許多事物的既有認知，他開始思考生命，產生對人生意義的諸多困惑，這是屬於少年莊益增的煩惱，他的個性和態度逐漸轉變著；高三那年，他覺得這樣讀書下去好無聊，就為了應付聯考真的好沒意思，於是休學跑去加工區當作業員體驗人生。翌年復學畢業後，他認為念哲學系應該可以解決人生的困頓，先是考上了東吳大學哲學系，一年級時是顏蘭權的同班同學，後來轉學到了台灣大學哲學系，是哲學系中怪人雲集的 431 幫（以宿舍寢室號碼命名）的一員。

431 幫的成員大約有六至八位，大都接受歐美思潮，懷抱著左派改革的理想，信奉存在主義。大家喜歡在寢室中飲酒狂歡，常將德國哲學家尼采（Friedrich Wilhelm Nietzsche）掛在嘴邊，自詡為古希臘悲劇中酒神戴奧尼索斯（Dionysos）的信徒，討厭正經八百的價值，不願依循社會規範，想證明墮落、放蕩也是一種能力和勇氣的選擇，因而每位成員都有著傳奇性、瘋狂的事蹟，唯獨他低調、孤僻。

服完兵役退伍後，他在家中幫農，也一邊自修，隔年又以高分考取師範大學英文系，畢業後曾在某國民中學實習一年，但實在受不了過重的人治教育系統，便辭去眾人眼中的鐵飯碗。回顧這段青春歲月，休學去打工，

大學兩間共念八年，辭去安定工作，這些超乎世俗所能理解的行徑，說明了他人生沒有計畫，也無法適應社會中許多不成文潛規則的性格。他以半開玩笑的調侃口吻說，念哲學系是一無所獲，自己個性糜爛，無一技之長也無所事事，不想面對現實，沒有大志向，只是喜歡晃來晃去，愛喝酒，生命就是如此而已。

凡事在他眼中好像都不是太重要，也不需要太在乎，冷感以對即可，因為虛無個性和不羈的生命態度，朋友們之間索性稱呼他為「莊子」。

但當他得知顏蘭權獨自一人在災區拍紀錄片，必須自己開車、扛攝影機、負擔經濟、打點一切時，竟不由得擔心了起來，其中更包含著些許憐惜的成分。「我覺得她很可憐，一念之仁就開始幫她，開始走上這條不歸路。我個人對影像不是相當狂愛，我知道對某些人來說如果沒有影像會死，但其實我不是屬於這類型。我自認為對文字比較有天分，對文字的掌握比較有信心。影像方面我也不會太差，但只是普通。」莊益增坦白說出他接觸紀錄片的歷程，沒有任何使命感，也沒有什麼特別目的，就只是無法見死不救，為了幫忙。

嚴格說起來，當時兩個人都算是紀錄片的新手，顏蘭權以浪漫感性見長，做為導演和剪接，擅長組織、想像、說故事；莊益增則擔任攝影師，理性、冷靜、紮實是他的優點，兩人彼此磨合個性與工作方式，以長時間蹲點的方式拍攝紀錄片，在災區共待了兩年又三個月。這八百多個日子，對他們而言是人生中前所未有的新體驗，也讓很難滿足於現實快樂的他們，開始有了生命態度上的轉變。

他們一邊拍攝，一邊尋找資金，顏蘭權最後申請到國家文化藝術基金

會的補助，先完成《戲台頂的媽媽——差事劇團的另類重建》（2001）與《大牛庄人的重建——北埔大隘社》（2001）。而她自掏腰包，苦撐拍攝的《地震紀念冊》（2002），最後則成為公共電視的委製拍攝案，補足了資金缺口才得以完成。

很多人非常驚訝，他們怎麼能夠只憑藉兩個人的獨立作業型態，完成三部講述九二一災後重建的重要紀錄片，當中的種種困難是如何克服的？拍紀錄片這麼辛苦，難道都沒有想要放棄過嗎？顏蘭權說：「有啊！過程中常常想著我不要再拍下去了，拍紀錄片真的很辛苦。可是，放棄其實比不放棄更難。」

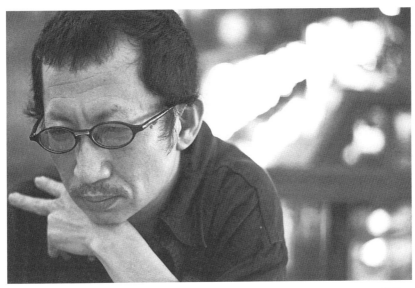

因為虛無的個性和不羈的生命態度，朋友索性稱呼莊益增為「莊子」，林鼎傑攝影。

放 棄 比 不 放 棄 更 難

　　地震災難剛發生時，許多人陷入驚慌，加上媒體記者蜂擁而至，災民們大多企盼著能夠透過新聞的傳播力量，為他們帶來多一點的關注和救助，因而每一台攝影機在災區都是極受歡迎的，不只成為災民的希望寄託，也是情緒的宣洩口。

　　但時間一久，日子一天天過去，好幾月後，災後重建的進度和效率未見起色，災民對這些記者、攝影機也越來越不耐。炒短線的新聞記者一個個離開了，但想要深入追蹤報導，拍攝紀錄片的影像工作者仍在原地留守，和災民們一同生活，顏蘭權就是其中一個。

《大牛庄人的重建》劇照，顏蘭權、莊益增提供。

在災區拍攝初期，顏蘭權總是拿著一台攝影機跑來跑去，深怕漏拍了什麼。日子已經很苦的災民們，看這位小女子總是亂亂跑，到處拍，實在無法理解她到底在做什麼，常常問她「妳每天拿一台攝影機晃來晃去是在做什麼？靠什麼生活？」、「妳究竟想要什麼？」、「被拍成紀錄片可以做什麼？能當飯吃嗎？」面對種種的質問，她沒辦法多做解釋，不知該如何應對，也說不出答案來。因為她想要做的就只是記錄，以及等待事情的發生和結果，無論過程如何，都自有其意義。可是，她沒有辦法用這個理由去面對災民，並且告訴他們紀錄片是可以有歷史意義的。她當然會用災民們聽得懂的語彙適當地解釋拍紀錄片是怎麼一回事，跟新聞有什麼不同，以求獲得拍攝對象的諒解，但其實在她的內心中，有著無人能理解的孤獨與無奈。

畢竟，她也曉得，對急於改善窘迫困境的災民來說，所謂「記錄的歷史意義」這樣偉大的名詞實在緩不濟急，太遙不可及，也太抽象虛幻了。

荒敗的災區百廢待舉，村子裡、鎮上都需要大批人力整理環境、搬運資源。當他們在修補路面時，顏蘭權拿著攝影機去拍；當他們在推石頭、搬運東西時，她也拿著攝影機去拍；有一次，一位住在組合屋的居民頂著大太陽工作，突然間對她說：「妳不會來幫忙喔！就只會拍拍拍……」可是真的能夠放下攝影機去幫忙嗎？那些汗流浹背的畫面，那些相互扶持的景象，那些彼此加油打氣的交流，放下攝影機就什麼也拍不到了。所以儘管內心再掙扎，還是得堅定以對，認清自己的身分和職責。

身為一個外來者，顏蘭權很感激災區朋友對她的接納，他們的耿直良善令人難忘。只是，對她而言，紀錄片的拍攝和完成有其必要。有好幾次，

當他們訴說著好玩或難過的事情，她便會不自覺地想拿起攝影機記錄一切，結果換來的是對方的不開心，甚至是粗暴的對待。

「我還記得我遇過一個最不禮貌的動作，就是我攝影機拍著兩個人聊天，啪一聲，攝影機直接被打掉！對方跟我說，如果我們是朋友，攝影機關掉我們可以聊天。如果你是有目的性的話，那我們就不是朋友。」她說。

但有趣的是，每當她在這種夾縫關係中掙扎、受不了了，嚷嚷著說她不要拍了時，這群對象反而會安慰鼓勵她。原來，攝影機介入後帶來的破壞與不信任，矛盾掙扎的情結反映在每個人的身上。紀錄片就是拍攝者與被拍攝者之間關係的考驗和呈現。

面對這種夾縫關係，她瀕臨崩潰，幾度想要放棄，在拍攝現場找不到自己的位置和角色，沒有自信，滿是孤單、無助與掙扎：「其實當時我很羨慕全景，全景是一個團隊，可以互相取暖。但我們沒有，更多時候只有我一個人，我常常必須躲在車子裡抽菸，讓我自己覺得我存在，我在呼吸，然後再往下走。那一段應該是我拍紀錄片最困難的一段時間。很多時候只為了讓自己走的好一點而已，因為把它做完，用該負責的態度完成它，將來你不會責備自己，也不會難過、自責一輩子。」

事實上，駐守在災區當中的紀錄片工作者，除了顏蘭權和莊益增之外，還有幾位單打獨鬥的紀錄片工作者，台南藝術學院音像紀錄所的學生們，以及幾乎全員出動、備受矚目的「全景」。

全景傳播基金會（1998—2006）曾經是台灣拍攝和推廣紀錄片很重要的團體，在九二一地震發生之後，他們一群人進駐不同災區進行田野調查與拍攝工作，大約每隔一兩個月，所有同仁會聚在一起討論所面臨的各種

問題。陳亮丰是全景的重要成員之一，除了紀錄片拍攝，她主要負責紀錄
片的推廣和教育工作，常常必須與人溝通、接觸。面對災區的拍攝工作，
她的態度或許和一般紀錄片工作者不同，但也有著類似的壓力和困擾，她
便曾和顏蘭權深入討論內心的想法。

　　陳亮丰所拍攝的是台中東勢鎮的三叉坑部落，災後三叉坑被政府宣布
為危險部落，禁止原地重建，必須整個遷村。由於部落內部對於遷村的意
見與立場分歧，陳亮丰在面對這個困難重重的事件時，無法只是旁觀記錄，
置身事外，因為她知道自己確實能對這一切做出更實質的貢獻。有好幾次
她選擇放下攝影機去幫助災民，因而漏拍了很多重要的畫面被同事指責，
即便如此，她並不後悔自己的選擇，「如果仍然持續只是透過鏡頭去看這

《大牛庄人的重建》劇照，顏蘭權、莊益增提供。

群人的辛苦和努力,最後我將會選擇放棄攝影的工作。」表現出清楚的立場而做出選擇並不是壞事,最糟糕的是猶豫不決,陷入天人交戰並開始自我質疑,最終意志力將被龐大的壓力和茫然給吞噬。

當時顏蘭權住在組合屋中,生活環境與衛生條件都很差,狹小的空間、濕塵黏灰的空氣、烈日的酷曬、救災機具的聲響、刺鼻的混雜氣味都令人難受,正當她快被沮喪、挫敗的情緒與經濟困難擊敗時,有一群人伸出了友善的雙手,她們是石岡鄉的媽媽。

石岡鄉地方不大,共只有十個里,早期是泰雅族人的棲身之地,也有不少的客籍移民。在這片淳樸土地上,種植水果是許多人祖傳的家業,也是賴以維生的工作,尤其是婦女常常必須投入農事勞動。由鍾喬帶領的差事劇團,在地震發生後來到石岡鄉舉辦戲劇工作坊,試圖運用「民眾劇場」的方式,讓學員的身體和土地展開互動思考,解放這群勞動婦女僵硬疲憊的身體,以及大地震時受創傷的心靈。這十幾位參加工作坊的媽媽,就是顏蘭權所拍攝的其中一組對象。

現實的重建議題太沉重複雜,顏蘭權想用攝影機,記錄看不見的「心靈重建」。

但鍾喬慎重地告誡她,不要靠得太近,不要打擾她們,只能在外圍拍攝。此刻的顏蘭權已經深知,攝影機在災區對居民容易帶來壓迫和排拒,她必須更加反省自己拿起攝影機的動機和時機。為了取得大家的信任和培養感情,每次上課,她都會到場拍攝,課後也都會問大家的感想。起初,有些媽媽總是對著鏡頭搖手,用極低的音量,希望鏡頭不要對著她;有些媽媽在鏡頭前,就會緊張得詞不達意,肢體也異常僵硬,甚至要求一定要

兩個人一起受訪。

漸漸的，戲劇藝術彷彿在她們身上施展了神奇魔法，原本保守羞怯的媽媽們，開始願意侃侃而談，笑顏逐開，生命再次有了能量與活力。幾十年來沒再拿筆寫過作文的老闆娘，原本每天只知道摘水果的農婦，都透過表演解放生硬的肢體，願意坦然地面對傷痛的事實，釋放心中的悲傷和恐懼。原先僅在外圍拍攝的顏蘭權，也慢慢拉近和媽媽們間的距離，一步步進入核心當中，最後這群媽媽可以露出燦爛的笑容對著鏡頭說：「我已經不怕妳那一支（攝影機）了！」。

正是如此溫馨的回饋讓顏蘭權有力氣繼續拍下去，這份鼓勵是時間之神送給她的禮物：「我同時遇到困境的時候，有一股溫暖進來，那股溫暖對我來講是一個底線，這是第一部分。第二部分是付出那麼大的努力了，妳必須問自己，放棄其實比不放棄更難。因為放棄之後，妳就要面對自己的失敗，面對對一些人的承諾。我可以因為自己的沮喪，就放棄對被攝者的承諾嗎？所以我後來覺得不放棄比較簡單，才撐下去把它做完。」

而當中最令她感動的故事，是一位媽媽努力工作一輩子換來的房屋在一夕間崩毀，雖然人仍倖存，但卻對生命感到非常灰心絕望，走不出死亡的陰影；然而，經過半年的戲劇工作坊後，她對顏蘭權說：「戲劇改變了我的生活，現在的我，覺得活著真好，幸虧地震沒有把我壓死……」後來這群媽媽成立了「石岡媽媽劇團」，成為台灣社區劇場的重要典範。

顏蘭權和莊益增花了十五個月（1999/10—2000/12）拍攝，半年剪接，以樸拙技巧和過人毅力將這段故事拍成《戲台頂的媽媽》。這是她的第一部紀錄片作品，片中沒有炫麗的剪輯和畫面，也沒有特別的形式，僅是透

過時序，如實呈現所見所聞，卻深刻載記了最動人的真情和成長，彷彿能透悉導演的真誠與努力。確實，記錄本身就有力量，能透過有形的人事物，臨摹出無形時間的模樣，紀錄片正是展現這股力量的一種獨特形式。

對於這部有著啟蒙意義的作品，顏蘭權這麼說：「災難不代表永遠的痛苦與淚水，而我的紀錄片企圖想表達的是：一群辛苦、用力重新站起來的婦女，如何從戲劇中找到屬於她們的快樂與希望。這種內蘊的情感，或許不比用文字或語言說明來得清楚、直接，但只要你能走進她們的生活，你就能夠真正感受她們的存在，你就能夠擺脫一般媒體對所謂災區或災民那種文字化或口號般的詮釋。真正深的感動，不是一時情感的動容，而是走進影像用心與她們的生活互動。」

《戲台頂的媽媽》劇照，顏蘭權、莊益增提供。

觀 點 的 訓 練

　　另一方面，除了溫柔勵志的《戲台頂的媽媽》外，顏蘭權和莊益增仍持續記錄災區所發生的故事，他們一直跟拍兩組題目軸線。一組與災後的居住現實問題有關，另一組則是追蹤原住民部落如何在重建的過程中，找回屬於自己的文化。兩者所牽扯的層面極廣泛複雜，處理起來也異常棘手，考驗著拍攝者的心智和能力。前者最終被拍成了《大牛庄人的重建》，後者則是《地震紀念冊》。

　　《大牛庄人的重建》講述石岡鄉土牛村的居民，由於長期住在產權不清的土角厝，因此即便住家被震毀了，仍無法領到補助金，也申請不到公家的組合屋，身分上其實比災民還不足。由舒詩偉為首的新竹民間團體客家大隘社對外募款，與當地文史工作者合作，幫他們蓋了十一間組合屋，但土地是私人免費提供，住屋期限只有兩年，因此陷入無法可管的灰色地帶，法令、政府都幫不上忙，居民的未來頓時陷入灰濛的迷霧中；而《地震紀念冊》述說雙崎部落的重建故事，泰雅族作家瓦歷斯‧諾幹希望趁著重建的契機，與族人一起恢復泰雅共有、共享、共食的傳統文化，但緩慢的重建速度，坎坷的現實條件拖垮了計畫初衷，族人不滿的情緒、分歧意見慢慢浮現，內部有越來越多不同的聲音。

　　這兩部紀錄片都以議題為導向，導演在其中備受考驗的，不只是蹲點跟拍與梳理問題的能力而已，如何擁有一個或多個明確觀點，呈現過程中不同價值觀的辯証，而非直接給出一個壓倒性的結論，將會是使得影片不會僅受限於議題，而能產生隱喻和比較的力量，讓所有人明白事件始末，能夠設身處地理解主角處境，甚至反思自身很重要的關鍵。

在《大牛庄人的重建》中，縱然有重要的現實問題須處理，卻刻意用隱晦的方式，不直接展露出對事件的批判，並適度加入人與人之間的互動、兒童的笑臉、角落裡的花朵等動人畫面，讓觀眾在看見困頓時，仍感到人性的溫暖。大牛庄人的故事，除了災後重建之外，其中對於客家文化的傳承行動，更似一種「文化實驗」，進階探討文史是什麼，以及文史與在地居民的關係。由於事件的發展遙遙無終，若以結果論來看，這彷彿是部沒有定論的影片。

顏蘭權說：「大牛庄的部份，我們看到的是他們的心靈與物質重建是更困難重重。有些時候，紀錄片是沒有辦法有結果的，在紀錄片中，你看到的問題就是事實。」

而《地震紀念冊》是更為深沉的議題，原住民部落原先想要共同生活、共存共榮的純真理想，卻因為貧窮等現實條件，在內部造成分歧。每個人因不同著眼點有著不同的主張和意見，最終甚至選擇了不同的路。尤其當外來資源大多流向組合屋時，更引發了族人間的嫌隙和紛爭，對情感造成傷害。這是個令人無奈和心酸的故事，片中沒有絕對的對或錯，價值觀也並非二元對立，「人性」才是其中的核心。當時全景的李中旺，也記錄著雙崎部落的故事，五年之後完成了《部落之音》（2004）。

值得一提的是，《地震紀念冊》的觀點謹慎，不使用旁白引導，緊抓著事件發展，彷彿特別避開拍攝對象的個人情緒，輔以許多理性的訪問和文字說明。換句話說，影片並不符合感官經驗上的「好看」，其所突顯的反而是，一種追根究底的好奇，一份企圖理解的包容。

面對錯綜複雜的課題，身為漢人，身為部落的外來者，莊益增談到了

最難處理的部分：「雙崎部落因為要不要遷村的問題而分成兩派意見，我們拍的是其中一派，因為部落的感情破裂了，所以講話會很難聽，是很有張力很有戲劇性的那種。我的意思是，假設我們把這些剪進去，其實會增加《地震紀念冊》的生動度，但當我們把所謂比較好的片段剪進去時，要問自己一個問題，畢竟我只是一個紀錄片工作者，我拍完可以拍拍屁股走路，以後我有多少機會到雙崎來？但人家是家族，還要在那邊過活三、四十年。他可能一時衝動講的，變成一個永恆的紀錄，我覺得那也是一個紀錄片的問題，但不只是災區紀錄片，適用在所有紀錄片上面。」

顏蘭權則說：「《地震紀念冊》我完全是用議題式的方式拍攝，裡面談到很多人性的糾葛問題，可是那個地方我處理得非常小心，我知道那都是他們一時的情緒，因為他們有幾十年的情感且大家都是親戚，所以我要針對的，必須理解的是他們想要回到共存共榮的部分，以及人性的糾纏，而不是人跟人之間的不愉快。」她告訴自己，不能做錯任何一件事，因為

《大牛庄人的重建》劇照，顏蘭權、莊益增提供。

只要剪錯一句話就會害了大家，這個部分是道德，也是倫理和誠實。天秤的中心基準，其實就是導演的想法。

在紀錄片中，拍攝者與被攝者之間，常常有著微妙的關係，在現場要拍到許多紛爭或八卦是容易的，有時候被攝者卸下心防說出了一些話，可能可以造成衝突或話題，但究竟應不應該？適不適合放入影片？如何詮釋？是否會扭曲了事實？是做為一位紀錄片工作者最基礎，最首要，最無法逃避，必須不斷面對的抉擇。魔鬼的誘惑無所不在，攝影機是一個如此強勢的工具，紀錄片更是一種純然主觀的創作，無論在何時何地何種題材，能以經驗和能力判辨「何謂真實」是再重要不過的功課了。

《大牛庄人的重建》劇照，顏蘭權、莊益增提供。

《地震紀念冊》於 2002 年 4 月完成後，顏蘭權希望在雙崎部落舉行首映，一方面是感謝大家對她的照顧，一方面也想藉此讓大家看看這部影片裡的自己，檢驗這部影片。挾著不安的心情，首映順利結束了：「我擔心我有沒有偏頗或誇大的處理。我心裡準備要被他們罵，可是那一天他們擁抱我，我很開心！」不管是對創作者自己，還是對於拍攝對象，影片終於走過最後一個階段。災民繼續為了自己的家園奮鬥，顏蘭權和莊益增則從這些歷練中成長茁壯。

這段在災區的日子成為他們日後拍攝紀錄片最重要的經驗。正因如此，在拍攝紀錄片時，他們總不時提醒著自己是否與被攝者呼吸了同樣的空氣，當老農看見了金黃的稻穗而感動時，他們也會問自己，是否同樣看見了稻穗成長時生命的美麗，還是只是看到，金黃稻穗在風中搖曳的表像。

「拍紀錄片幫助我從喪親之痛站起來，反省自己的生命。如果不是因為拍片，我想我這個過去活在一個很浪漫狀態的孩子，不會有機會進入別人的生活。在拍攝九二一題材時，我在我的拍攝對象身上看見太多的感動了，在聽取了他們那麼多的悲傷之後，卻看到他們依然能夠因為生活中的小小快樂而開懷一笑，即使那些都只是很微小的、過去我所不懂得珍惜的東西，這是我拍攝地震主題的三支紀錄片所得到的很大的衝擊，也是我很感謝的。」顏蘭權感性地說。

慢 工 出 細 活 的 龜 毛 受 害 者

拍攝了三部地震紀錄片後，散盡了他們兩人的金錢和精力。拍攝期間

走投無路時，顏蘭權甚至還將家中留給她的嫁妝金飾拿去典當，堅持要將作品完成的結果，正是造就自己更強的任性與執著，這是屬於顏蘭權的龜毛；而莊益增的龜毛，則是即便在《地震紀念冊》中他已經是獨當一面的副導演了，他仍認為自己對紀錄片的理解不足，攝影能力不夠好，為了精益求精，他報考了全國唯一的紀錄片學術機構——位於台南官田村的台南藝術學院的音像紀錄研究所（已改制為台南藝術大學音像紀錄與影像維護所）。這一年是 2001 年，他三十五歲。

南藝紀錄所在當時頗負盛名，在九〇年代末期，許多學生都拍出了極為優秀的作品，並在國內外影展奪得大獎，像是陳碩儀的《在山上下不來》（1998）、曾文珍的《我的回家作業》（1998）、楊力州的《我愛080》（1999）與吳耀東的《在高速公路上游泳》（1999）等等。這是南藝紀錄所最風光的時候，學生要在三年的學制中，每年都拍出一部作品，才能順利畢業。

在短暫的學院學習裡，莊益增自認從張照堂老師與關曉榮老師身上學到最多，常常和這兩位前輩聊天。他對教學的想法是：「真正好的東西是不能教的，教不出來的。真正好的東西需要自己體會。」

研究所第一年時，莊益增知道很多同學都以親朋好友為拍攝對象，這是南藝的一種風氣。他覺得既然拍紀錄片是一種學習，就應該勇敢地走出去面對陌生人，這樣才是「練習」。

長久以來，他都覺得「選舉」是台灣文化中很有意思的活動，正逢當時中央政府凍省後一年，也醞釀著地方組織制度的變革，打算取消直接民選，改成官派鄉鎮長。這樣一來，鄉鎮長的選舉有可能就是「末代選舉」了。在這層歷史意義上，他跟拍了台南官田鄉的鄉長選舉過程，將影片取

名為《拜託，拜託》。

《拜託，拜託》以一位參選人為主角，先讓觀眾知道這是一場選舉的開始，因而免不了會期待最後結果，營造出戲劇性。莊益增一反先前災區紀錄片的拍法，不特別設定議題，也不涉入事件，盡量往後退一步，讓主角暢所欲言，但他會訪問、觀察片中出現的諸多配角（如主角的父母、鄉民路人們），這些人的反應，反而成了最有意思的主題。

在選舉過程中，造勢、政見發表、拜票等等反常態行為，也被一一記錄下來，人們總因為過強的目的性而必須矯飾自己。莊益增特別在選舉過程中，加入了候選人母親多次下廚的畫面，再加上政治狂熱者與冷漠者的並陳，觀察細膩，有些寫實，有些諷刺，有點黑色幽默，彷彿也顯露了導演對政治的悲觀看法與無謂心態，因為真正的現實或許是，無論哪位參選者當選，地方的生活並不會因此而有所改變，政治終究是虛假的幻象。

在莊益增心中，一直有著拍攝過去大學時代好友們故事的心願，也就是台大哲學系 431 幫的成員們，包括音樂人沈懷一、郝志亮，演員吳朋奉，中醫師何宗憲，劇場工作者耿一偉等等。

2001 年，他聽聞沈懷一要在台中參選立法委員，就抱著純粹記錄的想法趕緊先去拍。沈懷一自稱是「無力者的代言人」，要「一人戰五黨，乎咱大家爽」，挑戰以金錢、偽善、利益為本質的政治選舉，他以「無力者食堂」為競選總部名號，說尼采是自己的導師，開著一台塗鴉宣傳車到處唱歌演講。有人覺得他是有膽識的英雄，但有更多人覺得他是跳梁小丑，來亂的！

莊益增將這個故事寫成了企劃案，抱著姑且一試的心情，報名公共電

視紀錄觀點節目所舉辦的「2002觀點短片展」，在一百零六件企劃案脫穎而出，得到一筆拍片資金與電視放映的機會，完成了十分鐘的短片《選舉狂想曲》。透過主角荒謬的行徑，加上刻意使用重複的畫面與聲音、畫面變色等方式，把影片妝點的好看有趣，投射出寫實又荒謬的選舉文化。

和《拜託，拜託》相比，兩片都是事件的忠實跟拍，但《選舉狂想曲》在風格上顯然有新的開創，加入更多導演的想像詮釋。莊益增一貫的風格，正是以一種自諷自嘲的旁觀者角度去看待事件，以小藉大，帶領觀眾看見社會中的虛無面。

他曾引用黑澤明的自傳《蛤蟆的油》的典故，說明想拍攝431幫的想法。傳聞中「癩蛤蟆的油」可以治療燒燙傷，卻難以取得，書名用的是日文典故，指的是把蛤蟆關在玻璃箱內，蛤蟆看到自己鏡中的奇醜倒影就會嚇出一身油來，文人藉著這種反省觀照來惕勵自己，431幫的成員就像癩蛤蟆，希望以此為鏡，用自己的醜陋嚇嚇自己，擠擠救世的油。

這段期間，除了莊益增的學業之外，礙於生活壓力，他們在社區大學兼課，也會接下大大小小的工商簡介案。面對這些純粹宣傳、廣告用途的影像，其實他們拍攝的速度很快，常能夠與業主妥協，迅速把東西做出來，對他們來說這是「賺錢工作」，而非「創作」。

這次，他們接到了文建會「社區總體營造」的案子，得拍一部台南後壁鄉的宣傳影片。透過村長的介紹，他們認識了幾位六、七十歲的老農，稍微做了些田野調查之後赫然發現，後壁鄉的民情與建築，仍然還停留在二、三十年前的台灣，這個村落彷彿與世獨立，被時間封存，保有一切舊有的淳樸與美好。然而，做為紀錄片工作者的他們卻開始焦慮著，台灣農

業的大環境並不好，幾年之後又要開放 WTO（世界貿易組織），外國稻米
將會壓縮台灣稻農的生存空間，到時候，這群老農會不會就這樣消失了？

顏蘭權以「人類學價值」的角度來看待這一切，感到憂心忡忡，她深
深地感覺到，這樣的景象以及這些人，以後將會慢慢消失，台灣不會再見
到如此對土地執著的一群人，應該將農村文化記錄下來；而且，恰好莊益
增的父親是蕉農，她就「動之以情」，說服他拍一部農村的紀錄片。

一談起創作，兩人的衝動與率真躍躍浮現。莊益增專心投入，無法兼
顧課業，不得不從學校休學。他們寫了企劃案向公共電視尋求合作，花了
十五個月拍攝，十五個月剪接，以兩年半的時間（2002—2004），完成了
足以在台灣紀錄片史上留名的經典作品《無米樂》。

慢工出細活，每次拍片的時間都好長好久，常常因為過度執著讓自己
陷入慘境的他們，笑稱自己是「龜毛的受害者」。

最 幸 福 的 日 子

從災區到農村，對他們而言，彷彿從地獄到天堂，是兩個完全不同的
世界。不只是農村裡的閒適風光，令人感到寧靜舒服，差異最大的，其實
是人與人之間的距離和關係。

起初，他們拿著攝影機要進行訪談，幾位阿伯在鏡頭前總是表情尷尬，
肢體僵硬，講話也都支支吾吾，非常不自然。或許是長久以來，農人總被
刻板化為社會的底層階級，突然要他們面對鏡頭，多少有點自卑和緊張。

這個現象讓顏蘭權與莊益增有點自責，他們忽略了一件事，農村的經

濟地位，相對使得農民的社會地位非常卑微，阿伯甚至不知道自己是否有資格講那樣的話。經過一番討論後，他們決定先以時間去換取自然的樣貌，花了三個月，每天待在伯父伯母身邊聽故事，半年之後，發現這位人稱崑濱伯的老農其實挺會講故事的，幽默且率真。雙方相處起來，就像朋友一樣自然真誠，也習慣了攝影機的存在。

顏蘭權描述著最令她感動的情景。起初，當她拿著攝影機對向崑濱伯母時，伯母很在意，表示女人家會害羞，示意別拍。但沒想到，崑濱伯卻對著伯母嗆說：「有什麼東西不能拍的啊！這就是生活啊！又沒做什麼壞事啊，人家要拍就都可以呀！」自然就是不失真，不見得了解紀錄片的伯父伯母，也理解紀錄片的真諦。這樣寬大的接納和信任，始終讓兩位導演覺得非常感激。

同時，顏蘭權和莊益增也開始自我調適，原先希望以 WTO 為議題切入，預設的「末代稻農」企劃，似乎太一廂情願了，真正的農民心聲不見得如此。當他們問起自己所關心的議題，包括從日據時代一路到國民政府陳誠的土地改革，再到即將面臨的 WTO 困境，希望透過訪談讓他們講述自己所親身經歷的台灣政治經濟史，最後雖「勉強」發現無論政治上如何改朝換代，農民一直都是被忽視的弱勢，但阿伯們的回答都出乎意料地無法「令人滿意」。他們能夠陳述經驗與現狀，卻從不怨聲載道，反而以樂天知命的態度面對這一切。

當天公伯不賞臉，颱風下雨影響農作物收成；工作要背著三十公斤的機具下田去，勞心勞力；稻子欠收，賣不了好價錢。崑濱伯總會說：「種田就是坐禪。禪，就是不讓你抵抗，要甘願忍受」、「如果對土地沒有感情，那你很快就會死了」、「土地雖然不會說話，但巡著巡著，你就會知道它

需要什麼」、「心情放輕鬆，不要煩惱太多，這叫做……無米樂啦！」。

當顏蘭權問著崑濱伯對政府某項措施的看法時，正回憶著時序「民國……民國……」，畫面外突然傳來崑濱伯母的逼罵聲：「賣擱在那邊民國來、民國去呀啦！」崑濱伯便趕緊離開去幫忙了。

這些回答與反應讓兩位導演反省自己，是否太自以為是了？就像顏蘭權所說：「我覺得我們什麼都不懂，伯父伯母們才懂，我們是在學習，跟隨著他們才能把影片完成。」他們轉以謙卑的心去面對這一切，拿掉自己身上知識份子的傲慢與偏見，開始將焦點從農村的政治歷史，轉向對「人」的深度關注，並逐漸發現農村文化底蘊中的智慧與幸福，像是樸實、真誠、信仰、愛，以及從長期土地勞動中生長出來的哲學觀。

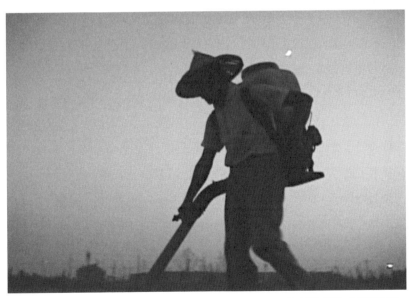

《無米樂》劇照，公共電視提供。

在田間拍攝時，早已洞悉風土的崑濱伯也會給他們許多拍攝指導，他能透過感覺風的濕度，判斷傍晚的夕陽是否美麗，然後會向攝影師說：「你站在那邊拍一定很漂亮！」片中不只有彩綠的稻田，澄黃的夕陽，闊藍的天空，悠遊的農村景象，還有許多小動物、植物的特寫。這些鏡頭，美得讓人沉浸其中，文化的意象正是這樣漸漸地滲透到影像中的。這些成就全都是與這群伯父伯母共同創作出來的。

拍攝的這十五個月，顏蘭權感到無比幸福，踏實與滿足。她在農村的生活裡，看見了簡樸心靈的美麗，善良靈魂的可貴；從崑濱伯與伯母身上，看到成真的愛情神話，他們互相依賴、互相擔憂、互相了解、互相需要。

日出而作，日落而息，吃飯睡覺，鬥嘴吵架，拜天祭神，泡茶聊天，這些就是他們生活的全部。顏蘭權與莊益增在當地附近租了房子，花了很長的時間，讓大家能習慣他們，以便忠實地記錄。他們覺得自己真的拍到紀錄片裡強調的「真實」──農村裡真正的生活與自然的對話。回過頭，他們推翻了原本的「末代稻農」的想法，將影片定名為《無米樂》。

在影像上，他們捕捉到極為優美的田間風光；在內容上，他們也採集到許多口述歷史和生活片段。但當顏蘭權開始要進行剪接時，第一個版本仍採取了批判的方式，一開始就從「收割」切入，想反襯「壓迫」的存在，呈現穀賤傷農，然後再加入 WTO 的議題。她仍想試圖從「議題」下手，揮不開紀錄片應要影以載道的傳統迷思，而非回到「電影」的概念去思考紀錄片。

他們責備自己，為什麼可愛的人被他們詮釋的如此無趣？

現實的畫面和她自己的體會是，伯父伯母在插秧時，是快樂充實的神

情，他們的生活更是幸福而滿足的。在這當中，唯一帶有一點悲情和困難的，就是賣稻估價那一點點時間。

「如果我擴大了這一點時間，那我就要問我自己，這個紀錄是否真實？如果今天我拍攝對象是五十歲，內容一定會不一樣，一定是哭天搶地，可是我必須承認我拍攝對象都是六、七十歲的人，老人家走過那個階段了，他不會用那種方式講話；而如果我強加那個東西，整個影片會走調，而且變的不真實。……當時我們把 WTO 放的太進去了，反而是一個錯誤，因為 WTO 對他們來講是雪上加霜，但事實上，他們之前的二十年遭遇就已經夠慘了，不去了解這二十年的遭遇，直接去談 WTO 對他們來講沒有意義。我們忘記了影像本身有它的力量，也忽略了影像中，人的真實的力量！」顏蘭權談到自己剪接時的心境轉折，在剪輯了六十多分鐘之後，再也剪不下去。

當她了解所有狀況後，決定順著與伯父伯母相處的這一年半時間，他們所看到的真實，所體驗到的情感，為影片定調。她將嚴肅議題與觀眾期待拋諸腦後，開始剪接一個名為「《無米樂》瘋狂版」的版本，以農民曆的節氣為章節，放棄了對社會大眾控訴的機會，只想著真實記錄農村生活文化，那一代人的智慧，他們敬天愛土的精神，呈現「保有美好人性的年代」，相信這份紀錄三十年後會有它的價值，而不是當作一種悲情控訴。

她繼續補充道：「我確實拿掉一些公共政策的討論，但是我必須說我拍紀錄片從來不會沒有批判。只是很多時候，我比較不願意把一些說教的東西放進去，或是用旁白跟專家學者的解說。我不喜歡直接，我希望留點相對客觀的空間給觀眾。甚至，我們心裡面有一個小小的期待，假設觀眾讀得到他們的辛苦，就會幫他們控訴，可是那是一個很大的賭注。所以我

們沒有信心，都對阿伯說『會看這部片的除了我們兩個之外，可能公共電視播出時，也是極少部分的人會看，不過你可以留給你的後代子孫看。』我們當時都這樣對他講，是以那樣的心情去完成影片的。」

　　誠實地處理題材，誠實地面對自己真正的感受和心情，從事物的本質出發，這是紀錄片創作的要訣。正是如此純粹的創作心態，讓《無米樂》充滿著動人力量，透過大量中景、近景和特寫鏡頭，拍攝老農耕田時的勞動與祭拜鬼神的姿態神情，彷彿讓人能感知到主角身上的汗珠、氣息、腳步，以極「近」的距離拍出了人本質中最純摯的真情，在素樸美麗的畫面中，建立起老農們應有的尊嚴與驕傲。

　　在《無米樂》之前，兩人的作品皆與特定議題或事件相關，而非直接

《無米樂》劇照，公共電視提供。

與「人」相關；某種程度上，《無米樂》是一項全新的嘗試，事實也證明，他們成功克服了這項挑戰。純粹醉心於簡單真實的影像力量的他們，在拍攝能力與鏡頭語言的拿捏上都越趨成熟。《無米樂》讓他們橫掃台灣影展各大獎項，包括 2004 年南方影展不分類首獎、2004 年台灣國際紀錄片雙年展的台灣獎首獎、2005 年台北電影節百萬首獎等等。

對於得獎，莊益增覺得運氣很好，在拍攝《無米樂》的過程中，他們兩人加起來的月薪平均不到一萬元，這些獎金終於可以拿去還債了。他謙遜地說：「紀錄片導演不要自我膨脹，不要以為拍了一部紀錄片就可以改變世界，可以引發一場大革命。我對紀錄片的功能並沒有寄予那麼大的期待，也沒有什麼道德使命，但有關心。希望看了《無米樂》的人也能開始關心台灣的農業，那就夠了，就夠了。」

市 場 的 難 題

《無米樂》先在公共電視、各大影展中播出，獲得觀眾好評。中央大學的林文淇老師非常欣賞《無米樂》，希望能夠透過中映電影公司將此片推上院線市場，也有信心能募得宣傳經費。他先是和版權擁有者公共電視溝通，確定取得上院線的同意後，轉而向莊益增與顏蘭權求助，希望他們能夠以導演身份配合宣傳。

顏蘭權有點被說動了，但莊益增卻一直抗拒，最後妥協的想法是，三年都豁下去了，再花個半年讓影片能被更多人看見，這是好事。

他們寫下這樣的文字：「一部紀錄片的完成，並不是導演將拍攝毛帶

剪輯成一部可觀看的影片；一部紀錄片的完成，必須跟觀眾一起完成。……為了讓這群阿伯阿姆的聲音不會立即消失、為了不讓《無米樂》這麼快成為片庫封藏的影片；因為透過院線的播放、媒體的宣傳，就能讓《無米樂》保有一定的能見度；我們希望藉由這部影片喚醒國人重新關注及討論農業問題的初衷將可望實現。所以，對我們而言，《無米樂》上戲院公開映演，並不是推廣這部影片的終點，反而是，傳播這部影片的起點，它不僅是一種目的，同時也是一種手段。」

然而，紀錄片在台灣雖然擁有為數不少的觀眾，但在商言商的院線市場畢竟是另一回事，2005 年的台灣電影市場更是悽慘無比，雖然紀錄片有突圍的機會，2004 年有《翻滾吧！男孩》、《生命》獲得票房佳績，但對於《無米樂》裡「農村」、「老人」如此冷門的題材，大家都是一片悲觀，兩位導演也沒有信心。不過，上院線的事情已確定，得趕緊跟片中主角們說一聲，必須對他們負責。

《無米樂》的院線企劃案送到了新聞局電影處時，有位評審說：「這樣的案子不補助，建議不要上院線。」因為在台北市會去看電影的都是年輕人，一張票兩百元，兩個人加起來就四百出頭，喝個咖啡吃個晚餐搞不好還有停車費加一加總共約一千元跑不了。在台北市的人誰要去看這些老農民。評斷一下，這別上院線了，不會有票房。

於是原先的期盼落空了，宣傳的資金出現缺口。電影公司很失望，卻也無可奈何。顏蘭權和莊益增心中雖然不意外，但一想起對伯父伯母的承諾，一想起若是首映會只有十幾個觀眾，內心就非常慌張害怕，不知該如何交代，說什麼也要讓事情能夠圓滿，而非草草上片，寥寥下片。頭已經洗一半了，沒辦法反悔了！

　　顏蘭權說：「經費不足倒也就算了，我們為自己的決定負責。可是發行的時候，必須要跳進去，那對我們來說真的很困難。我曾經花兩個月要寫發行計畫，寫不出來，後來寫到哭。因為，要寫很誇張的那種，什麼很重要的社會意義那種東西，或是寫如果幫助我，將會得到什麼企業形象之類的。說實話，我根本不知道有沒有人要去看這片子。要我寫這些東西，是違反我們的性格。」

　　紀錄片上院線還遇到了許多很難想像的事。

　　由於《無米樂》是紀錄片，母帶（dv cam）也不是電影膠捲規格（35mm），雖然跟許多電影院溝通，但每家影院都認為不會賺錢，用票房拆帳的模式一定會賠錢，不願意排上檔期。

　　最終，唯一的做法，就是在一週內包下一個影廳，架好特殊的放映設備，盈虧自負；也因為是紀錄片，有人一聽便興趣缺缺，以為是電視上播出的科普知識影片，掉頭就走，即便再怎麼好看卻很難向一般觀眾解釋；而通常觀眾聽到《無米樂》的第一個反應就是「誰演的？」、「好不好看？」、「講什麼故事？」還有觀眾在散場時問「這演員是哪裡找來的，演的真好！」

　　《無米樂》就像是誤闖商業叢林的小白兔，而莊益增與顏蘭權則是小白兔的主人。他們深愛著自己的作品，還是很認命地去做，透過自己的人脈，摧枯拉朽，用拜託、低聲下氣的方式去請人贊助，去敲每一個宣傳機會，包括網路寫手試映會、報紙雜誌專訪、校園演講、電視電台通告等，細細解釋紀錄片是什麼？為什麼要上院線？完全手工，土法煉鋼。原本半年的宣傳映演期也被拉長到一年，他們在其中耗盡了所有力氣。

幸運的是，努力有了回應，《無米樂》本身動人的力量也被看見了。影片雖在全國僅上映五廳，但上映的第一週，台北票房就衝破百萬，十二天之後，達到兩百萬，靠著口碑逆勢成長，許多年輕人會帶著父母、爺爺奶奶，全家一起來看；政治人物如李登輝、陳水扁、馬英九、謝長廷等人也都前往觀賞，媒體爭相報導，成為當時最「發燒」的話題，喚起了社會大眾對於農業、土地、舊有文化的重視和保存。

　　原本顏蘭權心中想著如果有一百萬票房就應該偷笑了，但最終《無米樂》映演天數為五十七天（2005/5/20─2005/7/16），全國票房超過了六百萬，是該年度台灣電影票房排行榜的第四名，DVD 的銷量至今（2012）都仍是公共電視排行榜的第一名。從無到有，大家在誤打誤撞中製造了奇蹟！（但這些收益，並非全都進到導演的口袋裡，院線由發行公司處理；DVD

顏蘭權導演與片中主角於《無米樂》放映現場。

的部分，由於影片版權屬於公共電視，創作者只享有少部分的利潤分紅。）

而《無米樂》的後續發展卻令人不知該如何評論。片中主角崑濱伯因為《無米樂》而成為知名人士，媒體常詢問他對農業政策的意見，他的家成為許多大學生畢業旅行的一站；另一位主角煌明伯的手工棉被訂單因此大增；拍攝地點後壁鄉成為著名的觀光景點，並以「無米樂」命名旅遊服務中心；政府希望拿後壁社區作為榜樣，投注了上億的資金；地方鄉公所打造了主角們的雕像放置在火車站前……。

值得肯定的是，《無米樂》成功跳脫出小眾的窠臼，讓更多人能接觸與認識紀錄片，但種種現象背後所隱含的，恐怕是在現代社會中，人與土地的真實距離早已越來越遙遠。

追 尋 理 想 主 義

《無米樂》的風潮之後，在現實所逼下，莊益增放棄了南藝的學業，他和顏蘭權兩人住在台北新店的山上社區，一邊休息，一邊重操舊業，拍工商簡介案賺錢。

莊益增說：「拍紀錄片到現在，說真的，會做這麼久不是因為使命感，而是因為『惡性循環』——你不計精神不計花費去做一支紀錄片，坦白說是負債累累，只好拍完紀錄片後拍一些宣導片賺錢，或是忽然間某單位又來問你要不要拍紀錄片，在缺錢的狀況下就又接了。接了之後頭期款就來了，又有錢了，在某種意義上這也是惡性的刷信用卡，就循環著做到現在。我不覺得我有使命感，但我們還是很努力去做好，原因之一也是顏蘭權導

演很求好心切（龜毛），為了滿足她我必須努力一點，不能太散漫。」

2006 年時，公共電視主動和他們接洽，希望拍攝一部以人物為主題的紀錄片，對象是一位老太太。

「又是老人！」他們兩人不禁這樣想著。難道是因為拍了《無米樂》，大家都認為他們對老人比較有辦法嗎？

這位老太太，年約七十二歲，人稱田（孟淑）媽媽，是民進黨立法委員田秋堇的母親。她和丈夫田朝明醫師，並非台灣社會熟悉的所謂「檯面上」的人物，在保守的五〇年代，相差十六歲的兩人在田媽媽高中畢業後（十八歲），開始了一段如同亂世佳人般，轟轟烈烈的浪漫愛情（私奔）故事；而後隨著台灣的政局變化，他們一家人更是幾乎以第一線當事人的角色，參與了台灣戰後五十年民主發展史中的各個重要事件，他們的生命充滿著傳奇性，與台灣歷史密不可分。

因此，與其說要拍攝的是田媽媽，不如說是田氏夫妻的故事，因為他們的生命早已緊緊扣合在一起。

在此之前，對政治疏離的顏蘭權與莊益增，完全不曉得誰是田媽媽。第一次跟田媽媽見面，顏蘭權就被她對丈夫的愛與愧所打動。

「我第一次見到她時，剛好前天看到田爸爸的日記，看到某一段，因為田爸爸老了，去外面走街頭運動都是田媽媽去回來跟他報告，把他一個人丟在家。田爸爸是非常大男人主義的，稀飯或麵煮好了請他放在瓦斯爐煮熱他都不要，甘願吃冷的，從來不做廚房裡的任何一件事，那次他在日記上寫一句話：『有老婆跟沒老婆有什麼差別？』」

「田媽媽之前沒有看到那一本日記，後來看到了講到這件事一直哭一

直哭，她覺得很對不起田爸爸，田爸爸當時人在醫院。一個七十幾歲的媽媽，和一個已經快要九十幾歲的爸爸在談愛情。這個時候，我確實有被田媽媽竟為這件事如此愧疚煽到，覺得她如此對不起她丈夫，因為她丈夫倒下來，她應多花一點時間陪他。我記得當時我眼眶都濕了。」

他們接著去查田朝明醫師的資料，有人這麼形容他：「這個人我們只能尊敬他，但無法跟隨他。」田朝明一生敢於對抗不公義的強權，堅持捍衛普世人權價值，勇於實踐自己的政治理念，他說：「為台灣而死，是詩中之詩，是美中之美。」

在六○、七○年代白色恐怖時期，他們的診所成為許多政治良心犯的秘密集會場所，救援了許多勇敢說出真話、對抗專制的人；隨著台灣政治情勢在不同時期的轉變，田家漸漸成為「地下」的重要人權捍衛者，他們親自見證和參與了二二八事件、白色恐怖、李萬居的台灣公論報事件、雷震的自由中國事件、美麗島事件、五二○農民運動、林（義雄）宅血案、鄭南榕自焚事件、廢除刑法一百條等等黨外運動。這些個人經歷一與大歷史對照，立即讓人理解台灣自由民主的真正面貌和本質，以及台灣人曾走過的路程。對六○年代中期出生的顏蘭權與莊益增來說，這個故事太迷人了，很有吸引力，因為田醫師太苦行僧，太潔身自愛，懷抱著理想主義的奉獻精神。

沒有太多爭論，莊益增甚至是這次的主動者，顏蘭權的但書是，要用動畫重現歷史，經公共電視同意後，他們隨即投入影片的創作。唯一確定的基調是「要透過他們的生命故事把台灣民主發展的歷史帶出來」，其欲捕捉的是人格和靈魂，是被瘖啞的歷史，也是台灣爭取民主自由路上的斑

斑血淚。

　　面對這個題材，幾乎又是全新的挑戰。如果說拍攝地震、選舉屬於特殊事件，有起始和結束的時間；《無米樂》是從議題轉為關乎「人」的情懷與心靈；那麼這次，則是摻雜了調查、傳記、歷史、政治等層次，難度更高。最後的結果是，他們花了四年多的時間，投入所有的精力，完成了這部《牽阮的手》（2010）。

　　他們首先必須面對的，是活潑外向的田媽媽以及臥病在床無法言語的田爸爸；第二個難題，是大量的歷史資料與畫面的收集；第三個困難，則是該如何呈現那些橫跨五十年，已逝的回憶片段。

　　如何解決這些難題，都與創作者主張的紀錄片美學息息相關。

故　事　與　道　理

　　以主角面對鏡頭的態度來說，如果說《無米樂》的是「太少」，導演必須主動出擊，以時間搏取信任，那《牽阮的手》的就是「太多」，導演必須去蕪存菁，時間成了一種工具，能篩刷出他們認為的真實。

　　田媽媽是民進黨支持者的庶民代表，是半個檯面上的人物，擁有一定知名度。她愛說、愛笑、愛哭的外放性格尤其令人印象深刻。在鏡頭前，田媽媽已習慣表演和誇大自己的情緒，但對拍攝紀錄片的顏蘭權和莊益增來說，他們卻很害怕這些，會疑惑這是「真的」嗎？

　　如何判斷一個人在鏡頭前的言行是「真的」還是「演的」，這是紀錄

片以「人」為主題時最常碰到的問題。有時候，對方不願被拍攝時，其背後往往隱藏著更多真相和秘密；但有時候，即便對方答應了拍攝要求，願意暢所欲言，卻不見得所有問題就迎刃而解。紀錄片中無窮無盡的魅力，正來自於人與人之間的複雜關係。

不過，「真的」與「演的」並非一翻兩瞪眼的非真即假，或非假即真的二選一問題。追求真實的純度，並不是一部紀錄片能擁有力量、具有意義的唯一方式。更重要的是，透過影片，拍攝者對世界、對人物、對事件，做出怎樣的提問、理解與回答。

對此，顏蘭權有自己的檢驗辦法，她提起了《無米樂》的經驗：「崑濱伯和伯母都會互相調侃，有一天莊子提出一個質疑，會不會是崑濱伯在攝影機前表演，我說不然我們來觀察，不開攝影機時他們有沒有在玩，這是第一個。第二個，如果本來平常不會玩，卻突然因為攝影機開始玩，表情一定會不太一樣。我們去觀察這樣的東西，後來印證

田醫師與田媽媽年輕時照片，《牽阮的手》，
顏蘭權、莊益增提供。

他們的生活原本就是這樣，才認定崑濱伯的個性本是比較可愛的，而不是在攝影機前表演。這對我們拍紀錄片是非常重要的。」

為此雙方糾纏與搏鬥了好久。他們不厭其煩地對田媽媽問相同的問題，幾乎以「蹲點」的方式拍攝一個人，試著將表層的表演慣性給消磨掉，希望看見原來的那位深愛著丈夫與台灣的人的真實面貌；而田媽媽會生氣地說這是酷刑：「那導演你說，你要我怎麼講？我攏不會講啦！我要怎麼講你們才滿意？」

莊益增說：「田媽媽有她的顧慮，因為她畢竟是資深的民進黨員，她對民進黨很自然有維護的心情，面對一些問題不願意講，那是人性，每個人都難免會這樣，何況是對她一輩子那麼愛的黨？但這也是我們最想突破的，會跟她溝通說『田媽媽，你要想到你跟田醫師的角色，在台灣民主運動的常民史上面是有你們的高度，不能只以民進黨資深黨員身分自我限定，如果自我限定的話，對田爸爸也不公平，因為田朝明醫師不是民進黨員，他一輩子沒有加入任何政黨。』這是我們一再跟她溝通的部份。」

因而《牽阮的手》的拍攝方式，是採取主動的涉入和挖掘（畢竟田醫師已中風臥病在床，因氣切無法言語），彷彿攀爬一座佇立跟前的雄偉山峰，即使舉步維艱仍必須一步步緩慢向前。一方面，他們鍥而不捨地向田媽媽追問所有故事的細節，另一方面，他們也收集各種歷史資料，希望能將個人經驗與客觀歷史拼貼起來，然後試著解決影像上的難題——如何再現真實。

莊益增負責史料的收集，在過程中他感嘆自己對台灣近代史竟然理解這麼少，許多重要事件都不曉得，更遑論現在的年輕人了。他一手包辦報紙文章、老舊照片、新聞影像、紀錄影帶、音樂版權等資料，才發現不過

距今僅僅二十、三十年，許多珍貴史料卻早已不知散落何處，不少號稱資料館、資料庫的單位虛有其表，對於各種授權，也沒有規範可尋，掌握者常常漫天喊價，文字與圖像如此，影像尤其，音樂更是。

顏蘭權則思考著動畫的腳本以及劇情的流暢度，她以「擬真」為最高原則：「對歷史的善忘，是國民黨黨國教育五十年，留給台灣最大的遺產。要講這對夫妻的生命史，必須讓那個時代氛圍流動。所以寫實動畫對我來講非常重要。動畫最困難的就是考究，髮型、衣服、車子，不同年代的公車，車門、車頭不一樣，既然我們要做寫實動畫我們就要完成那個考究，我不想做類戲劇是因為重建場景要花上非常鉅額的成本，若是做不好會很假，無法進入時代氛圍，那就寧可不要，可是繪製我就盡量把它做到我們能夠做到的。」原本想採用 2D 的優雅畫風，但礙於預算，最後只能改成動作生硬的 3D 動畫。

這使得擬真動畫和資料影像的堆疊，成為《牽阮的手》中理解真實的線索。一幕幕的歷史現場，皆透過當事者敘述角度的重演動畫和宛如證據般的客觀資料，重新展示在我們眼前。特別是林宅血案中那漆黑的地下室陰影，以及林義雄因喪母喪子之痛而以頭撞向冰櫃發出「喀、喀」的聲響，皆直指人心中最深層的恐懼和錐心刺骨的悲痛；鄭南榕事件中的真理辯論，以及自焚時為了堅持意志而緊握的手心，說明了為信念而死的心意多麼堅強！

然而，面對匱乏的歷史影像，面對這段鮮少電影提過的近代史，《牽阮的手》再現真實的做法，是以「擬真」為方針，將採集到的歷史事件透過動畫直接演繹，而非以更具創造力的手法轉化或描寫，這隱約透露了一則警訊：當這段距今已超過二、三十年的近代史，在台灣連「普遍被認識」

都談不上，真相也沒有被釐清，在歷史中刻意被迴避時，很難期待更具創造力的藝術書寫方式。

《牽阮的手》所嘗試的，正是踏出以紀錄片正視台灣近代史的第一步，以「故事」取勝，而不是以「道理」為先。

在理性層次上，《牽阮的手》企圖勾勒出台灣近代史的輪廓。顏蘭權說：「我是想要解讀無知。我們有太多東西不知道，太多東西不清楚，過去根本就是糊糊的，就這樣糊過去。可是當我們進入那個環境裡面，有更多的認知的時候，我們覺得更重要的是，如何把這些東西放進去，讓大家在不是很有負擔的狀況之下去認識。」

在感性方面，片中田媽媽生動的口述、擬真動畫與資料影像、膾炙人口的老歌音樂，讓原本平面冰冷的歷史開始擁有人性，變得立體，產生了重量和溫度。影片也一反過去不使用旁白的的方式，以莊益增的第一人稱為敘事角度，訴諸感官的直接手法，誘發著每個人的感知能力。歷史是如此密切，政治是如此親暱，對政治歷史慣態冷漠無感的各世代台灣人們，如何能再啟齒說歷史與政治與我何干呢？

歷 史 與 政 治 之 重

如果說《無米樂》是以累積大量生活細節，一點一滴逐步帶領我們看見老農身上，那份由風土淬煉的智慧與心靈；那麼《牽阮的手》則是以相反的方式，從田氏夫婦堅持理想正義、大膽傲世的堅毅態度，以及他們所經歷過台灣近代史中的各種巨大悲劇（痛），緩緩地告訴觀眾，前人的努

力與歷史的意義，是如何無形地灑落在當代社會中，那些人們現在所享受的、看似自然平凡的自由權利，竟是歷經千辛萬苦，篳路藍縷而來，如此不易和珍貴。

作為一部紀錄片，《牽阮的手》並不精緻完美，甚至有些粗糙笨拙，但卻充滿著許多努力的痕跡和無比誠意，講述了台灣關鍵時刻的民主發展史，彰顯了理想主義的美德，這是影片的能量所在，其內容遠遠超越了形式，在意義上無疑是重要的。

但在此之前，或許最應該問的是，假如這段歷史真如此重要，為什麼我們過去不知道？這些史實被列為禁忌的真正原因又是什麼？作為一部講述台灣近代史的紀錄片，《牽阮的手》的深刻意義，應在於激發觀眾對於台灣近代歷史「從不知，到何以不知，再到為何不能知」的提問！

顏蘭權說：「如果歷史沒有一個客觀的東西在背後支撐，會變成非常個人的、偏頗的。如果我用田媽媽的觀點去談這段歷史，那將是非常民進黨式的，非常黨外式的。」這是為什麼他們採用旁白、引用新聞檔案影像，因為這正是他們在國民黨教育下去認識台灣歷史，真切的生命記憶和經驗。

這部片既是關於私人的、個人的、群體的，也是關於國家的、關於政治的、歷史的。難得的是，《牽阮的手》從個人生命史中開始抽絲剝繭、從人與人之間的情感，放大到人與民族、人與社會、人與國家的關係。這種以「人」為本，出發找尋生命裡的歷史的做法，充滿血淚，也有宏觀的視野帶領觀眾去穿越政治立場與意識形態的不同，願意去看見人們心中的精神力量和核心價值，禮讚人性的美麗與光輝。

完成後，《牽阮的手》首先入圍 2010 台北電影節，雖未獲獎，但放映

時場場爆滿，獲得很大的迴響；該年年尾，先於台灣國際紀錄片雙年展贏得台灣獎首獎，後在南方影展拿下不分類首獎。他們是台灣影史上唯一兩部作品，都在南方影展與紀錄片雙年展奪得首獎的得主！

當影片正式面對觀眾時，出現了許多意想不到的反應。有人激動落淚，有人佩服導演的勇氣，有人質疑導演的立場，有人懷疑片中呈現的歷史，有人憤怒地咒罵離場，評價落差很大。

感動流淚的反應不難理解，但究竟是什麼因素，使得《牽阮的手》對某些人而言，彷彿如荊芒在背般，如此不舒服呢？

曾有位老太太看完片後表示：「其實我們外省人為這塊土地做很多，不只是這些台灣人在做事情。譬如高雄的硫酸亞工廠，台灣農業就是因為

田醫師與田媽媽照片，《牽阮的手》，顏蘭權、莊益增提供。

有硫酸亞工廠的化肥，農業才會進步。」

顏蘭權和莊益增感到疑惑：「問題是片子裡我沒有提到那些人呀，我肯定我提到的這些人，並不是說我就否定我沒提到的那些人；為什麼我肯定 A 的努力，然後你也要告訴我 B 也很努力，這是兩回事吧！你也可以拍一個外省人在台灣生根立命，為台灣付出很多的影片。很多主題有很多可能性，但為什麼她從一個影片裡的肯定，而對自己產生那麼多的否定。」

有位年輕記者也問他們：「為什麼這麼勇敢，敢去處理這部爭議題材的影片？」

他們不知該如何回答。因為影片根本沒有勇敢不勇敢的問題，現在是民主時代了，任何主題都可以處理，不需要害怕自己的意識形態，每個人都有各自的立場和選擇，這不該成為一個問題。

「對我們來講，你不喜歡就不要看。不是這樣子而已嗎？我不是要你認同他們的理念，但我希望你看見他們的美德，去知道台灣有一群人去為台灣付出這麼多。而且也不只是這一對夫妻，是有一群人，像雷震、李萬居，我都有篇幅去處理，這個地方是要被看見的，如果要認為它是在為民進黨服務，我認為這有問題，因為看完以後更多人是認為這是打民進黨一巴掌，坦白講這個影片根本是三面不討好，支持過民進黨的人看完，以目前台灣的亂象他會對民進黨更生氣；國民黨一定也很不爽，中國看到裡面喊台灣獨立超過百句以上也很不爽。可是我沒有想到被貼標籤，或正義性的問題。」顏蘭權說。

要全面、客觀、認真地面對歷史，不被惡質政治或意識形態綁架，究竟需要多成熟的民主？

而對於影片的成品，委製單位公共電視則和兩位導演則有認知上的差距，幾次開會討論都沒有結論。莊益增幾經考慮後，決定主動提出解約，償還拍攝資金。

　　顏蘭權說：「歷史和這些人的生命故事，融合成一個大的生命體，假借我們的身體被訴說出來，這已經超越作品，我的內在扛不起影片被修改的壓力，很恐懼這個部分，我很感謝莊導演做出的決定。」

　　解決合約問題後，他們答應了高雄某大學的聘約，決心離開台北到高雄去教書，安養生息，賺錢還債；幾個月後，慕哲社會企業主動聯繫他們，表示願意投資《牽阮的手》的院線市場發行，他們隨即想起《無米樂》的經驗，雖然時隔六年了，仍希望能把觀眾找回來，院線的行銷宣傳又是一場硬仗。

　　2011 年 11 月，《牽阮的手》在台北、台中、台南、高雄四地上映，最終映期四十四天（11/8—12/22），總票房超過八百萬，是台灣該年度的紀錄片票房冠軍，成績雖然不錯，但觀影人次、激起的效應風潮似乎不如《無米樂》。

　　影片下檔之後，繼續開放個人或單位邀請放映，並發行 DVD。

　　位於北美，由青年組織的羅格斯大學台灣研究社（Rutgers Taiwan Study Association）也發起了一項贊助運動，他們向在美國的台灣鄉親、同鄉會、台美人公共事務協會進行募款，並與陳文成基金會合作，接受個人或團體申請，將視情況部分或全額贊助影片的公播版權費，希望推廣《牽阮的手》到全台所有鄉鎮放映至少一次。

　　紀錄片的生命，才正要進入最精采的部分。

紀 錄 人 生

「如果有一天我有機會，一定要把我的拍攝對象推到前面去，我覺得掌聲是他們的。」顏蘭權曾對莊益增這麼說。重新檢視這十幾年的紀錄片生涯，可以很驕傲地說，他們真的做到了。

充分地尊重被攝者，不忘反省的能力與謙虛的心態，這些從實踐獲得的經驗已昇華為智慧，成為他們的拍片態度和法則；而長時間、刻苦獨立的拍攝模式，必須忠於現實，要求自我要仔細嚴肅地思考自己、攝影機、被拍攝對象之間的「關係」，而非毫無顧忌地將自己投身奉獻於現場或事件當中，進而透過理解「關係」的過程，帶領觀眾往更深更遠的地方走去，看清真正的現實，則是他們信奉的教條。

紀錄片不單單只是影像、聲音的構成，它的獨特與真正意義，其實來自於景框之外，創作者面對現實時不得不做的一連串抉擇，將自己徹頭徹尾地浸到現實裡去，親身面對那些快樂、幸福、平靜、尷尬、危險、不安的心情與反應。

但並不是每次希望拍到什麼，就都能如願，這正是紀錄片的難處與樂趣。

拍紀錄片更是一種試煉。為了解決自身的疑惑，為了追求自我認知中的真實，就必須不停地到現實的漩渦中，去翻攪、挑戰、質疑、記錄。用盡全身的氣力，勇敢地追尋自己的心之軌跡，即便誘惑的挑逗從不曾停止過。

十幾年前，紀錄片意外地進入顏蘭權與莊益增的人生，他們在其中嚐盡了各種滋味，獲得許多歷練，如今已成為生命中很難割捨的一環，但經

歷過大風大浪的他們，淳樸老實的本性卻依然故我，「誠實」儼然是能通過試煉的主要原因。而他們強調記錄的意義，以「人」為優先，並以追求事物原貌為本質的紀錄片創作，其引發的意義早已超越了作品本身，不只在台灣影史上寫下璀璨重要的篇章，也是台灣當代最豐富、最珍貴的文化資產。

參考資料 |

● 顏蘭權（2003），〈走過災區、走向自己〉，《婦研縱橫》第 67 期。

● 陳佳琦、林木材訪問（2010/2/5），〈我的作品裡不會沒有批判—專訪顏蘭權、莊益增導演〉，《紀工報》第十三期。http://docworker.blogspot.tw/2010/02/blog-post.html

● 張景泓訪問（2011），〈深度訪談莊益增、顏蘭權〉，《國家相簿生產者——紀錄片從業人員訪談研究與分析》研究計畫，臺北市紀錄片從業人員職業工會策劃。

● 林文淇報導（2011/9/9），〈一輩子總要不顧一切去愛一次，《牽阮的手》導演顏蘭權、莊益增專訪〉，《放映週報》。http://funscreen.com.tw/head.asp?period=324

● 林木材、關魚訪問（2011/12/13），〈不要害怕自己的意識型態—專訪《牽阮的手》導演莊益增〉，《紀工報》第十八期。http://docworker.blogspot.tw/2011/12/blog-post_13.html

顏蘭權 |

1965 年出生於高雄，從小懷有電影夢想，東吳大學哲學系、社會學系雙學位畢業，並留學英國雪菲爾哈勒姆大學（Sheffield Hallam University），取得電影／電視製作碩士。1999 年，因九二一地震投入災區紀錄片的拍攝，自此開始紀錄片的創作旅程，強調「記錄」本身的力量，注重影音的流暢性。其作品總以不同方式，呈現被拍攝對像的心靈思想與生命厚度，醉心於簡單真實的影像力量。

莊益增 |

1966 年生於屏東鄉下農村，小時後喜歡看著星空河床發呆思考，高中畢業後隨即北上，擁有兩個學士學位，分別是台灣大學哲學系與師範大學英文系，因顏蘭權的緣故，而進入紀錄片的世界，也曾就讀台南藝術大學音像紀錄研究所。其作品總以一種自諷自嘲的旁觀角度出發，帶領觀眾看見社會中的虛無面。兩人自 1999 年起開始合作，攜手完成了許多重要作品，曾獲各大影展獎項肯定，也受到廣大觀眾的喜愛。

作品年表：

《七日狂想》（顏蘭權，1997）　　《地震紀念冊》（顏蘭權，2002）

《戲台頂的媽媽》（顏蘭權，2000）　《死亡的救贖》（顏蘭權，2003）

《大牛庄人的重建》（顏蘭權，2000）《無米樂》（2004）

《拜託，拜託》（莊益增，2001）　　《牽阮的手》（2010）

《選舉狂想曲》（莊益增，2002）

荒謬世界
戲謔情真
——
黃信堯

《帶水雲》劇照，黃信堯提供。

警語：「本『紀錄片』內容，若與『事實』有所出入，
作者一概不予負責，
請各位觀眾自行斟酌，是否需要觀看。」

「我 1973 年出生，小時候住在台南市，高中就讀於基督長老教會創辦的長榮中學。後來去台北念文化大學大眾傳播學系夜間部、工作，一直到二十六、二十七歲的時候回到南部工作，接著去唸台南藝術學院音像紀錄所的時候，才又搬回來南部，住在官田。因為我們家沒有房子，2005 年從南藝畢業之後，跟我爸媽討論在七股租一個房子，全家就搬到七股，定居至今。我家現在就我爸媽、我和一隻貓、一堆魚和幾隻青蛙。之前養了幾隻鵝，但被野狗咬死了……。」

接下來，黃信堯像是忘了這僅是此次訪談的第一個問題，開始漫談他的人生轉變，包括重考多次，年輕時參加過社會運動、環保團體，曾在泡沫紅茶店、傳播公司、政治圈工作過，也當過汽車銷售員、地下電台主持人，經濟狀況最慘時，曾欠下大筆的卡債，生活情形時好時壞。

說起載浮載沉的人生際遇，他的語調平緩而冷靜，偶爾還會挖苦自己，彷彿事不關己。關於過去，他沒有太多情緒，不覺得厭惡，也不覺得不堪。

其實，他並非不認真面對生活，他只是想以自己的方式，尋找在社會上的定位與意義。這股無所依託、躁動漂泊的靈魂，一直到了遇見紀錄片，才像是找到棲身之所，稍稍安定下來。

追 求 自 由 的 種 子

還在就讀國小時，發生了一件令黃信堯終生難忘的事。他永遠記得那位老師的姓名、台灣國語的腔調，以及愛收禮物的習慣。

當時台灣社會正在推行民主概念，校內開辦了小學市長的選舉，黃信

堯依稀記得他最喜歡的政見——在校內蓋動物園。當時五年級每班都要推派一位候選人，在朝會時輪流對全校師生發表政見。

當時初次參與選舉的同學們對於投票沒有任何概念，只認為是一件好玩的事，趁著下課，大家開始起鬨，興奮地說要一起投廢票；投票日當天，校方各派兩位人員到每個班級監票，雖是無記名投票，但投票處沒有布幕遮掩，要看到圈選結果並不難。然而黃信堯和幾位同學就在選票上亂蓋章，開心地投下人生中第一張廢票。

隔天開票，班上推出的候選人以第二高票落選了。導師特別在最後一堂課，一一點名，把投廢票的同學全叫上台，痛罵他們是叛國賊、漢奸，連自己的同學都不支持，出社會一定會變成賣國賊、叛亂份子！

「對我而言，我覺得我只是拿章亂蓋而已，我到底做錯了什麼事情？大家放學了，我們就被留下來，站在講台上，我們都覺得莫名其妙。這件事情就一直留在我的腦海裡面，為什麼我要承受這個罪名？對我影響非常非常深。」黃信堯忿忿不平地說。

國中二年級，適逢陳水扁競選台南縣長落選，妻子吳淑珍因車禍下半身癱瘓，喧騰一時。下課時間，幾位同學貪玩，上台模仿起選舉開票的唱名情景，「陳水扁一票」、「李雅樵一票」，然後在黑板以粉筆畫上票數，沒料到，老師突然走進教室，懲處同學罰站，只因為黑板上陳水扁的票數較多。在國中高壓式的教育下，這份「心結」找不到答案，在他心中揮之不去。

這些在懵懂時期，因為自由表達而遭遇懲罰的經驗，使他一直對於「威權」有很大的恐懼和質疑，也在他心中播下了日後追求自由的種子。

　　高中聯考，他成績不好重考一年，最終成績仍不理想，進入台南市私立長榮中學就讀。這段時期所接觸到的人事物，更影響了他往後看待世界的方式。

　　高一，政府宣布解嚴，他碰上郭信賢、王永順兩位導師，他們是有名的異議人士，曾參與「新國家促進會」，也是國民黨的黑名單，時常到台北參加民主運動的遊行。在課堂上，他們會特別講述社會上正在發生的事件；另外，還有一位蕭福道牧師，他以台語傳福音，講道時特別強調「社會正義」的重要性，鼓勵學生獨立思考、發表意見。

　　這些老師的啟蒙，像是穹蒼中的恆星，為黃信堯指引了方向。他在政治威權與升學主義擠壓的縫隙中，找到喘息的空間，開始閱讀許多書籍刊物，進而了解台灣的歷史發展，開啟了他對政治、社會的關心。

　　晚上，他會獨自騎著腳踏車到選舉場合，去聽競選立法委員的洪奇昌、參與國大代表選舉的黃昭凱演講。他回憶道：「他們口才很好，會講很多故事是你知識以外的，例如：我們不要念書，我們只要當黑道就好了，就可以當民意代表、包工程、幹嘛幹嘛……。他就會舉很多例子，然後我們就會覺得，對啊！為什麼我們要這麼辛苦？為什麼我爸爸要那麼辛苦？是國民黨的人就不用那麼辛苦。」

　　在競選總部，黃信堯有了第一次觀賞紀錄片的經驗。那是極力想要突破政治禁忌的「綠色小組」（1986/10—1990/3）所拍攝的影片，內容多與反對運動有關，講述不公義的社會現狀，記錄許多現場衝突的實況，包括著名的《桃園機場事件》（1986）、《鹿港反杜邦運動》（1987）、《五二〇農運》（1988）等等，每每播映總受到民眾的熱烈支持。

　　「綠色小組」主要發起人為王智章，由李三沖、傅島、林信誼等人一

71

黃信堯（左上二）與高中同學合照，《唬爛三小》，黃信堯提供。

起創辦，是台灣解嚴前，唯一有組織的反對派媒體。他們會透過簡單低成本的單機拍攝，挾著「眼見為憑」的精神，大量拷貝錄影帶，於運動現場或競選場合游擊式地販賣發送，散播社運訊息，希望能顛覆政府的官方說法，戳破主流媒體長期以來建構的虛假神話。這些影片，讓黃信堯經驗了許多難以想像的事情，內心無比震撼，對社會不公感到非常非常憤怒。

自此，黃信堯對讀死書感到厭煩，書本上的知識多與自己生長的土地無關，他成績越來越差，被轉調到後段班。新導師的風格非常保守，每次班會，黃信堯都會故意放砲，發表自己的看法，引來激烈的辯論，導師因而限制主題，不允許討論題目外的事，之後甚至直接取消班會，讓所有人閉嘴。

這些限制阻擋不了黃信堯想「說話」的慾望，他將憤世的心情轉為行

動，每當台南有遊行時，他必定親身參與。對他而言，「表態」不只是理所當然的社會實踐，更是一種精神寄託，是生命價值存在的證明。

其實早從國中開始，他就覺得自己不是讀書的料，儘管再怎麼認真，花再多時間，課業成績還是不好，加上重考的陰霾，讓他逐漸產生一種被「否定」、「遺棄」的自卑感。孤僻的他不想待在家裡，對學校沒有歸屬感，常常一個人在外遊蕩，思考著該怎麼跟這世界相處，排解心中無以名狀的孤獨感。

黃信堯談到：「高一那時候，我都會去海邊看海，想像自己是貨輪上的船員，搭上一條船，跟你熟悉的地方說再見，到世界各地去，找一個沒有人認識的地方從頭開始，展開新的人生。」

大學聯考那年，他落榜了；隔年重考，在榜單上依然找不到自己的名字，又是一次打擊。升學沒有其他的路徑了，高中畢業的學歷實在沒有太多出路，只好參加北部的夜間部大專聯招，最後考取了文化大學大眾傳播系。跟多數人相同，他也想到台北都市念書、工作、逐夢，但不同的是，「到了台北，我一定要參加社運團體，開始走街頭！」他說。

面對未來，喜歡拍照的黃信堯一直很想成為報導攝影記者，但相關雜誌卻一本一本陸續停刊。當時言論自由程度逐漸成熟，各種禁制漸漸開放，大環境漸漸轉變為媒體時代，特別是電視的興起，新聞與評論節目紛紛出籠，成為許多人憧憬的領域。

「那時候學校請很多電視記者來演講，他們很愛談自己如何搶到獨家，我對這種事情非常反感，記者不是有新聞倫理、專業知識嗎？難道只有獨家這件事情？所以後來我就對電視非常失望，我不想去電視台，否則

那時候我們有一些學長，畢業沒幾年就可以跳槽到電視台當主管。」黃信堯對此很不滿。

失望的他，趁著白天的時間，尋找各種打工機會。

因為與社會運動結緣甚深，而民進黨跟社運團體的關係密切，黃信堯單純地認為要以政治運動來改變社會，於是投入選舉工作。曾開了整整兩個月的宣傳車、擔任市議員選舉助理、到民進黨聯合配票競選總部、台北市黨部等地方工作過。

後來社運慢慢轉型，民進黨也開始轉變，在某次幫市議員助選失利後，他沮喪萬分，懷疑投入政治的意義：「那時候桃園賄選非常嚴重，那個市議員原本以前也是環保聯盟的成員，他落選了，你都知道誰買票，可是買票的都當選，所以對基層選舉非常地失望，同時對民進黨也累積了很多的不滿。」

在政治被禁錮的年代，黃信堯一心只想著政治解放，那是他的首要目標；當政治稍稍鬆綁的同時，他才意識到，在政治之外，還有環保、人權、性別、教育、勞動等等值得關注的議題。

對大自然一直有著濃厚興趣的他，轉而將心力投入環境保護運動。大學時參加了多個環保、生態團體，包括環保聯盟、環境保護協會、荒野保護協會等等，此外，不只參與抗爭運動，他還擔任過地下電台主持人。其中，各團體常常會因主張不同，對同一事件採取不同立場，產生「人與自然」的激烈討論。黃信堯的多樣身份，使得他沒有絕對立場。在多方觀察和涉獵下，他明白並非所有事情都能以「唯一標準」去判斷是非對錯，學會以不同觀點來看待事件反而是更重要的。

他想起大三時加入荒野協會所認識的報導攝影家徐仁修，他的《不要

跟我說再見‧台灣》記錄十幾年來在經濟巨斧下受傷的大地，書寫出自己
的知識與觀察，以另一個角度和視野觀看台灣；再加上過去觀看「綠色小
組」紀錄片的經驗，以及大學時看過的紀錄片《月亮的小孩》。對於影像
中的力量，他有了自己的想像，或許，很多事情不一定要倚靠群眾，也可
以靠自己的力量達成。

大學念了六年的他思考著，那麼，到底應該怎麼做呢？

拿 攝 影 機 說 自 己 的 故 事 ！

1993 年底，全景傳播工作室繼 1991 年時針對大學生的紀錄片培訓活
動「蕃薯計畫」後，準備舉辦更大規模的「紀錄片創作人才培育計畫」
（1994），當時黃信堯是大學一年級的新生，他很想參加，打了電話去詢
問，卻因為上課時間無法配合而作罷。1998 年 10 月，全景的紀錄片培訓
已成為常態的教育訓練活動，在國家資源的挹注下，發展出更成熟的「地
方記錄攝影工作者訓練計畫」，就讀大五的黃信堯，懷抱著對政治和社運
的失落，決心再試一次，同時，也報考台南藝術學院的音像紀錄研究所。

南藝紀錄所要求報考者須繳交紀錄片作品，這讓黃信堯非常苦惱。只
會拍照的他突發奇想，先將照片轉為幻燈片，然後將它們一張張按照順序
投影在布幕上，再把借來的 V8 攝影機對準布幕，自己則站在攝影機旁念
口白，以旁白將靜態的圖像串連成故事，沒有剪接，一鏡到底，完成了一
部介紹台北鶯歌鎮的小短片。

　　黃信堯通過了南藝的筆試，但作品審查沒過，喪失口試資格而落榜。他因家中經濟狀況不好，於是續讀大六，打工賺錢；而全景這方面，不需要繳交作品，他帶著企劃書，向面談委員詳細解釋拍攝題材與動機，最後順利錄取，和其他十七位北區學員，在新竹展開為期半年的紀錄片學習。

　　黃信堯一方面覺得紀錄片或許具備改變社會的功能，能夠延續自己對社會的理想；另一方面，不會使用攝影機的他，其實心中早已有了很想說的故事。他記得南方電子報所主張的「做自己的媒體，唱自己的歌。」而他的想法是：「拿小攝影機，對抗大電視台；拿攝影機說自己的故事！」那時，他的家鄉台南安順鹽場的鹽田即將廢棄，要改建成工業區，候鳥棲息的自然生態保護區也將被一切為二。工業發展與自然環境該如何平衡？

未來將會如何？這是黃信堯很想拍攝的題目。

全景的課程嚴格且紮實，大致分為技術課與理論課，也有深度的創作討論，這對黃信堯來說是全新的學習。他先是學習紀錄片製作的基礎課程，包括：如何田野調查、如何與對象接觸、如何攝影、如何剪接、如何構成故事、如何坦誠面對自我，然後一邊展開拍攝。全景強調，技巧的傳授和作品是否完成都不是最重要的，重點在於拍攝過程的「陪伴」以及對「拍攝倫理」的要求。他們告誡學員一定要謹慎看待攝影機與紀錄片可能造成的影響，要保護被拍攝的對象，出了教室的門，千萬不要成為大家曾在教室內，苦苦批判的魔鬼。

課業的壓力與負擔很重，他南北奔波，週間拍片做作業，週末則回到教室來，與老師觀看毛帶，討論拍攝所遇到的問題。他全心全意投入，無暇做其他的工作，存款積蓄越來越少，只好變賣汽車、電腦等非必需品，生活一切從簡，日子辛苦而充實。半年多之後，他明白自己能力和時間都不足以處理原先構思的題目，因而割捨了難以表述的現象探討，加入了人物與心情，記錄科技工業區鹽田後代子民，等待遷村、拆遷補償的生活樣貌，完成了第一部紀錄片作品《鹽田欽仔》（1999）。

此時，他已經習得紀錄片製作的基礎能力，對紀錄片也有更多想像：「開始學習紀錄片，是因為有一股社會運動的動力，當初想像紀錄片是改變社會的工具。而到了全景學習的時候，就會覺得對紀錄片有一種不滿足，覺得紀錄片的形式應該有很多種；會想去南藝唸，是想拓展自己的視野。」加上不適應都市生活，很想離開台北，大學畢業之後回到家鄉，決定再次以《鹽田欽仔》報考台南藝術學院。

搬回台南後，等待放榜的日子原本百無聊賴。此時父親辛苦買的房子

卻因替朋友債務擔保而遭法院查封，黃信堯的父親原本該享受退休生活，突然間面臨了巨大債務壓力，被迫移地台東打工，加上母親工作的工廠無預警倒閉，家中經濟狀況頓時陷入慘境。為了兼顧生計及拍紀錄片的慾望，黃信堯當起了汽車業務員，單純覺得業務的工作時間較彈性，行動也比較自由，他想一邊工作，一邊趁著空檔繼續拍攝鹽田。但現實的情形是，他連續三個月一台車都沒賣出去，業績爛透了，不僅哪裡都不能去，薪水還被扣減。

正當生命陷入困頓時，好消息傳來，他錄取了南藝紀錄所！

他馬上辭去工作，想專心唸書。口試時，他已明確告訴教授，想記錄鹽田旁的紅樹林保護區，持續關注家鄉的狀況。當時紀錄所的學生在三年的學制內，每年都必須完成一部作品，一年級時，黃信堯選了曾是「綠色小組」一員的林信誼擔任指導老師。

談起師生關係，黃信堯說：「我會拿毛帶給他看，他也會拿綠色小組的片給我看。我們比較像朋友，一年級的時候，他讓我建立信心，對紀錄片、對自己有一些自信，讓我覺得自己可以拍片。綠色小組在那樣的時代，也都沒學過拍片，就是拿起攝影機，就這樣拍了，還因為這樣子影響了台灣，我覺得我應該也可以試試看。」

紀錄所並不教授攝影、剪接等等技術，但是有較多的理論科目，如紀錄片歷史與美學、政治經濟學等等，在課餘時間，學生得自己想辦法拍片。

黃信堯對拍片的渴求非常強烈，但他既沒有存款，也沒有攝影機，只能向系所借拍片設備。所上提供的機型是 Sony 的 VX-1000，拍攝帶一捲要價一百八十元，為了省錢買拍攝帶，他常常婉拒同學的吃飯邀約，連學校自助餐都不敢去，自己一個人窩在宿舍煮白麵條配罐頭。

上學期，他總共只拍了三捲帶子。

到了年底，黃信堯山窮水盡，再也撐不下去了，必須賺錢維生；林信誼對他說：「拍片很重要，但生活更重要，生活沒顧好，就不要拍片了。」

在朋友的介紹下，他北上台北，到陳水扁參加總統大選的競選總部工作，一周工作七天，天天都有便當可以吃，還可以為扳倒國民黨盡一份心力。投票結果出爐後，陳水扁以 39.7% 的得票率，成為台灣第一位政黨輪替的民選總統。黃信堯對朋友說：「任務結束！接下來就是看他們自己表現了。」他拿著辛苦賺來的錢，買了人生中第一台攝影機 Sony DCR-TRV900，然後回到學校拼命拍攝自己的影片。

「生活過不去，就沒辦法好好地創作，唯有讓你無慮，才能夠把心放在創作上。否則，明天我有沒有飯吃都不知道，我怎麼去想我的片子？」他這麼說。

之後黃信堯仍以環境運動為發想前提，將原本的構想稍做調整，鎖定台南四草的紅樹林保護協會。有趣的是，這群愛護土地的成員來自四面八方，有人擺地攤、有人賣鹹酥雞、有人打零工。他以從事養殖業的添仔為主角，描繪他們貼近土地的愛，完成了《添仔的海》（2000）。

作品完成後，縱然各方評價不錯，但黃信堯沒有自滿，他惦記著林信誼講過的話：「你片子拍不好沒有關係，甚至有沒有完成什麼，那個都是其次，要懂得適可而止。重點是你跟你的對象體（被拍攝者），還有不能對不起自己。」

瘋 子 拍 瘋 子

升上二年級，黃信堯決心要有一些突破，選了在全景任職的吳乙峰擔任指導老師。

吳乙峰是全景的發起人之一，拍攝過《月亮的小孩》（1990）、《李文淑與她的孩子》（1990）、《陳才根與他的鄰居》（1997）等知名紀錄片，也有豐富的製作、教學經驗。他的個性熱情、直率強勢，教學方向強調與拍攝對象之間的關係，以及創作者的內在心靈。

黃信堯說：「在學習紀錄片的時候要多接觸多探索，因為拍紀錄片不是只有一種方式。我覺得二年級已經比較成熟，可以跟吳乙峰對話，不會受到他太多影響，也可以訓練自己不要被他牽著走，那是我的企圖。我覺得當一個紀錄片導演很多時候腦袋必須要很清楚，和吳乙峰的對抗就是一個很重要的訓練。」

上課時，吳乙峰問大家想拍什麼？黃信堯沒有明確的題目，他只想離開台南，挑戰自己，擔心環境太熟悉心態上會變得安逸，拍不出好作品。大家一陣七嘴八舌後，開玩笑說：「柯賜海最近那麼紅，不然你去拍他好了。」黃信堯則露出無奈的表情。

結果，黃信堯總共換了四次題目。

原先，他想拍高雄「後勁反五輕運動」（1987—1990）的十年之後，但沒有科學根據，幾經考量只好放棄；後來他專注於桃園的 RCA 美商工廠事件（1970—1998），當地有一千多人罹癌，但無論他如何苦求，自救會會長都不願見面，不想將時間浪費在學生身上；接著他將題目轉向美濃興建小型焚化爐對環境的影響，但當地老農在訪談時都以客語回答，黃信堯

完全聽不懂，備感挫折，再度放棄。

在別無選擇的情況下，他打電話向吳乙峰說明拍片狀況，決定去拍柯賜海。吳乙峰在電話那頭大笑不止！同學得知消息後，則說這是瘋子拍瘋子。

紀 錄 片 不 是 真 實 ？

柯賜海是個爭議人物，他飼養大批流浪狗，每天開車載著狗兒到處走，因為流浪狗問題，與政府周旋了好幾年。他砸錢請人組成了一支電話部隊，在短時間內同時、密集地撥電話到公務機關，癱瘓電話線路，包括總統府、防檢局、立委辦公室等等都曾受害。

這份強傲十足的「狂人」形象，令黃信堯感到好奇，他想去探索這個人，到底為什麼要做這些事情。

面對這麼一位特殊的拍攝對象，吳乙峰向黃信堯推薦日本導演原一男（Hara Kazuo）的作品《怒祭戰友魂》（The Emperor's Naked Army Marches, 1987）。這部影片講述一位參與太平洋戰爭的退伍軍人奧崎謙三，長年以激進手段，要求天皇必須為戰爭的創傷負責，在拍攝紀錄片的過程中，這位強悍的主角甚至挑釁與脅迫原一男，直接挑戰導演的權力與地位，在雙方你來我往的激烈僵持中，終於發現隱藏在戰爭歷史中的重大秘辛。

某種程度上，《怒祭戰友魂》講的是導演如何面對一個極端強勢的對象。原一男沒有退讓，他以「搏鬥」形容和被拍攝者之間的互動，他曾說：「紀錄片應該去探索人們不想探知的事情，把事物從陰暗中拿取出來……，

就因為我是一個創作者，確切無誤地有欲望去涉足一個我不受歡迎的、他人的隱私世界，然後拽出點什麼東西來，把它暴露在敞亮的日光下，即便只是一兩件小事。這種影片方式和那種開始拍攝前預先得到對方許可，然

柯賜海開始舉牌，《多格威斯麵》，黃信堯提供。

後和拍攝對象討論來討論去是大相逕庭的。」

與柯賜海碰面後，黃信堯上了他的車，試圖解釋自己不是記者，而是研究生要完成學校作業，會長期來拍，可是他不聽也不在意，依然故我。黃信堯與他沒有太多互動，就這樣陸續拍了幾次，從早到晚像個小跟班在一旁側拍。許多媒體記者見狀，以為黃信堯是柯賜海請來專門拍攝歌功頌德影片的人，紛紛表示不屑，排擠嗆聲，冷嘲熱諷。

黃信堯沒有一一辯解，僅是將這些過程紀錄下來。

拍了不到一個月，2000 年 12 月，柯賜海因「妨礙新聞採訪」而被拘提，遭新聞業者封殺，被釋放後突然與媒體達成和解，不再鬧場，他於是成為「舉牌達人」，媒體教導他靜靜地站在不知情的受訪者身後舉牌表達訴求。一個異議份子，在短時間內竟被媒體收編，甚至成為接通告的媒體紅人。黃信堯一度擔心自己的拍攝題目又消失了，非常緊張，誰都無法預期的是，一趟奇幻的旅程居然就此展開。

他發現自己對柯賜海其實不感興趣，遂將攝影機轉了方向，探索圍繞

在柯賜海周圍的媒體、記者、警察、社會生態。

2001 年 5 月，黃信堯因為學校交片期限已到，先將這些歷程初剪成《多格威斯麵》（Dog with Man）。在學校偌大的放映廳內公映，大家邊看邊笑，在幽默的氣氛中進行激烈討論。黃信堯隱約覺得，似乎還有一些想法模糊不清；2001 年 9 月，他交了一個新版本給學校，學期製作也已有了成績分數，甚至已經開始進行畢業製作的提案，但對他而言，過程中仍有很多困惑，這趟旅程並不完整。

為了對自己負責，他決定繼續拍下去。《多格威斯麵》於是跟著時間一起「長大」，黃信堯重新剪接，加入了更多素材與想法，讓影片更趨完整！

《多格威斯麵》劇照，黃信堯提供。

一直到 2002 年 1 月，柯賜海已變身為媒體明星，成為風靡全國的知名人物，上遍談話性節目，還到各大學巡迴演講，學生爭著要跟他拍照留念！他的談吐、個性、風格，已和當初完全不同。

　　得知拍攝對象有這麼大的轉折，朋友張益贍對黃信堯說：「當所有攝影機都不理柯賜海時，你就有存在的必要；當所有攝影機都在拍柯賜海時，就是你該離開的時候。」這令他開始思考影片內容與形式的問題，紀錄片的存在意義和獨有性是什麼呢？

　　他在《多格威斯麵》中刻意模仿布袋戲的誇張腔調，以第一人稱的台語旁白做為主要敘事，講述故事經過並陳述自己的心情，使得影片詼諧好笑。更特別的是，他在片頭加上警語：

　　「本『紀錄片』內容，若與『事實』有所出入，作者一概不予負責，請各位觀眾自行斟酌，是否需要觀看。」

　　在拍攝過程中，除了新聞媒體的沉淪內幕被狠狠地披露之外，對於柯賜海，黃信堯更體驗到了「真實」與「虛構」的難題。

　　「很多片子喜歡使用訪談，可是訪談對柯賜海沒有用，是找不到真相的。面對不同人，他會有完全不同的說法，所以你會去想，關於訪談的真實與虛構到底是什麼？柯賜海在鏡頭前是表演？還是真情？我不知道。」他說。

　　面對柯賜海，面對以「真」為訴求的新聞媒體，雙重關係的加乘，讓在一旁側拍的黃信堯感到混亂、筋疲力盡，他的攝影機脆弱的無能為力，找不到辦法辨別真假。「真實」這份被認為是紀錄片裡最核心的價值，在他心中漸漸鬆動。雖然，紀錄片從來就不是客觀的表述，誰拿起攝影機，

誰就掌握了主控權與詮釋權。

他說：「我覺得紀錄片不是真實，而是一種再創造。所以我在一開始就強調這個片子跟真實有所出入，我也希望觀眾不要相信我的片子，除了片頭提醒之外，也決定用布袋戲的談法。以前的旁白都是字正腔圓，為了說服觀眾，但我希望讓觀眾產生懷疑。」

除了虛構與真實的課題，看著柯賜海向媒體靠攏，一點一滴改變，黃信堯也轉而反省自己，到底為什麼要拍這部影片。片尾，他向柯賜海提問：「你可曾想過我也有在利用你？」柯賜海回答：「沒有，不太可能。你來拍的時候……」可是，黃信堯確實這樣想過。

為 什 麼 要 拍 紀 錄 片 ？

在拍攝《多格威斯麵》期間，黃信堯常常與同學辯論著紀錄片的意義。

同學主張紀錄片是改變社會的工具，紀錄片應該具有社會運動的功能，說黃信堯參加了這麼多社會運動，現在卻背棄了這些東西；黃信堯的思考是，紀錄片的社會運動功能，不是與生俱來的，不是在開拍之前紀錄片就擁有這樣的功能，而是片子完成後的發酵。片子完成後的命運，不是導演能決定的。

對於運動者與創作者的身分問題，黃信堯也有自己的看法：「你如果要參與社會運動，你就參與社會運動，你如果要拍紀錄片，你就拍紀錄片。我覺得，除非你很厲害，否則你只能選擇一個位置，不然兩個都做不好。我覺得我一定做不好，所以我選擇當紀錄片導演。當紀錄片導演有時候你

要很冷眼地站在旁邊拍你的這些朋友們，那很殘酷，可是因為你選擇了那個位置，對我而言是這個樣子。唯有這樣，我才能夠全心對我的紀錄片負責。」

　　拍紀錄片總有某些原因：想講一個故事，想記錄一段歷史，想呈現某人的命運。無論如何，都不是只為了想拍而拍。

　　2001 年 9 月起，作品雖然交給學校了，但黃信堯仍感到很迷惘，他逢人就問：「為什麼要拍紀錄片？」這也是他最常自問的問題。對他而言，拍紀錄片是為了延續對政治、環境運動的理想！可是《多格威斯麵》的拍攝心情並不支持這個論點，理念與心中真實的感覺產生矛盾。

　　每天起床直到入眠，他苦思不解「為什麼要拍紀錄片？」就這樣連續好幾個月，日思夜想，還特別去參加紀錄片放映的場合向專業者請教，但都得不到滿意的答案。直到某天，他帶著同樣的問題遇到全景的陳亮丰，這是他們這段期間的第二次碰面。

　　「啊堯（口部的「啊」是黃信堯的堅持用法），你怎麼還在想這個問題，你還搞不清楚嗎？很多事情推到源頭只是一片混沌。」陳亮丰笑著對他說。

　　沒有答案，並不意味著問題是無意義的；經過思考而找不到答案，與沒有思考就這麼回答，是不同的兩件事，重要的是這段自我思索的過程。

　　黃信堯想了一想，或許可以找一個正當答案來回應問題，可是這個答案真的是我要的嗎？既然無論有沒有一個明確答案的意義都不大，他決定不再想這個問題，但他對紀錄片的想法已不同了。

　　2002 年正值台北電影節徵件，黃信堯想起許多學長姊都曾在影展中大

放異彩，一舉成名，他也想嘗嘗成名的滋味。

他急忙將片子剪完，趕在一月截止日期前寄出影片；隔天，他陷入深深的自責與懊悔，自己竟然為了參展而拍片。他馬上去電向主辦單位說想要撤片，但對方表示報名已成立，無法撤銷。

黃信堯一直問自己，為什麼會做這樣的事：「我真的是這麼想要得獎，而剪了這支片子嗎？那時真的非常痛恨自己做這件事情，覺得自己做錯了。後來公佈我沒有入圍，心中的大石頭才放下。我也因為這件事情，對於為什麼要拍紀錄片這個問題，心中有了一個自己的答案，也就是說，拍片這件事情是為自己，不是為任何人的、沒有什麼特別的目的，我只是想講一個故事。」

回到剪接台上，黃信堯重新梳理自己的思緒，誠實地面對自己，繼續

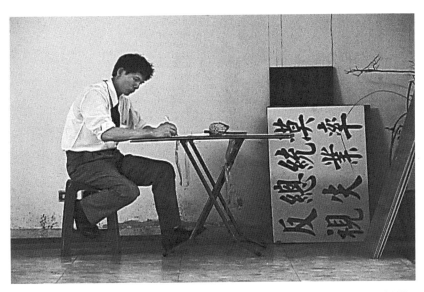

《多格威斯麵》劇照，黃信堯提供。

將影片完成，心中原本模糊的想法逐漸清晰。拍柯賜海讓他省思到，唯有把紀錄片當成一個創作的時候，才會全心全意地去面對它。不同於過去對社會的憤世嫉俗，他似乎在紀錄片創作中，找到了一種與現實共存的方法和態度，並且創造了一個可供自己遁逃的迷人小世界。透過調侃與自嘲，他將既嚴肅又荒謬的現實幻化為可一笑置之的黑色喜劇，其中真正隱含的，則是他對這個社會的悲觀詮釋。

在《多格威斯麵》裡，不僅可以看到拍攝者與被攝者之間，總維持著刻意的距離，反映了導演的自覺，更可以看見媒體的力量是如何形塑、吸納、異化一個異議份子。這些現象在片中兩種角度的對照，主流媒體上、紀錄片鏡頭下，顯得更加警世與諷刺。

《多格威斯麵》正式完成之後，入圍了2002年台灣國際紀錄片雙年展，黃信堯沒有太多喜悅和激情。為了拍攝這部片，他已間接地完成一段與自我毫無保留的對話，有沒有入圍都無所謂了。

世 界 和 人 生 一 樣 ， 一 切 都 是 唬 爛 三 小

「你會看不起他們對生命的等待嗎？」
「不會啊！每個人有自己的命運。」——《唬爛三小》（2005）

2002到2004年，黃信堯一直為生活所逼，對生命有很多想法和困惑，在賺錢與拍片之間掙扎。三十歲那年，高中死黨有的結婚了、有的工作、有的失業，大家的生活起起落落，彷彿即將邁向人生的不同階段。

高中時期的黃信堯（左一）與好友，《唬爛三小》，黃信堯提供。

「我永遠不會忘記 2003 年的 7 月，我剩下 67 元。吃了一整個星期院子裡長出來的絲瓜和之前加油站送的白米，整個星期都在吃素。我把絲瓜切一半，一半煮湯一半熱炒，給我自己兩道菜。白米裡的米蟲是我唯一的動物性蛋白質。」黃信堯說。

他接了一些拍攝案，但都拿不到頭期款，自己得先墊錢，又沒簽約，工作毫無保障。身上沒有太多錢的他，只好藉助「信用卡」。當時騎機車金額太小不能刷卡，為了刷卡付錢，他只好「被迫」開車。十幾萬的卡債因為高額利息而滾積成二、三十萬，黃信堯慌了。他放下學業，先到花蓮幫忙選舉，然後還擔任民進黨「二二八百萬人民手牽手」的企劃負責人，之後再到公關公司上班。總算，把卡債全都還清了。

2005 年是黃信堯研究所生涯的第六年，依照規定，也是最後一年了。他做好時程規劃，工作到 2004 年最後一天，然後便回台南剪接畢業作品。這次，他選了張照堂擔任指導老師，決定以高中同學們這幾年來的變化為題材，希望將這封影像信寄給他已出國的朋友，影片以他們的口頭禪為名：《唬爛三小》。

　　在被老師放棄的高中時期，同儕間的互相取暖是大家能撐過來最重要的動力，這份情誼有著無可取代的真摯單純。

　　自高中起，他們常常會約在台南的「自在軒」茶坊，肆意「練肖話」、「卡唬爛」，混上一整天；十年之後，這群經歷過多次大學重考的高中好友們，紛紛從大學畢業、當兵退伍，正值壯少年華，大家還是約在同一個地點，互相挖苦，說著言不及義的垃圾話然後哈哈大笑。

　　大家初出社會的影像，就這樣被剛剛開始學習紀錄片的黃信堯拍了下來。

　　最初，黃信堯拿著從全景出借的攝影機對準他們，會刻意嘗試 zoom in、zoom out、對焦、光圈等各種功能，彼此間親密、不矯做的行為對話，在沒有特別目的的狀況下被記錄下來。至於，到底拍這些要做什麼？黃信堯其實也不曉得。

　　隨著不同時期對紀錄片的思考，他拿的攝影機機型也都不同，這群朋友成為他「實驗」各種影像語法的練習對象。

　　他會刻意把攝影機貼近臉龐，造成被拍攝者的壓迫感，想表現攝影機的暴力特質；也會請朋友在攝影機前，重新演一遍剛剛所發生的事情，企圖探討紀錄片「再現真實」與「虛構」間的關係；他甚至邊拍邊拿起識別

證在朋友的大臉旁擺動，想取代後製時鑲貼在螢幕上的字卡，以淡出淡入的人工效果來介紹朋友。《唬爛三小》等於是黃信堯拍攝紀錄片的里程碑，是對紀錄片思考的總整理。

從1998年到2005年，黃信堯一直斷斷續續記錄著這群同學，從玩世不恭到認命安份，從中學畢業歷經而立之年，念（考）大學、畢業、當兵、退伍、工作、負債、結婚、出國等等，每個人不同的際遇體現了人生無常，以及同一世代面臨時代變化的衝擊。

黃信堯以「時間」為依據，多線交織這些年來大家生活的情景，透過「寫信」的形式，以生活化的台語旁白向已出國的友人報告大夥近況。瑣碎看似無意義的生命片段，就如同散落各方的拼圖，在黃信堯認真地撿拾下，一塊塊地拼湊出生命全貌的輪廓與厚度。

片中有許多令人玩味的片段。兩人看上同一雙皮鞋，相互爭執又互相禮讓，最後付了訂金，才發現鞋早已被別人訂走；自在軒茶坊搬遷，卻只搬到隔壁幾步之遙；一天從早到晚在自在軒聚會五次，每次都點同樣的大杯綠茶。人生被現實逼迫著長大，生命是百無聊賴的重覆等待，而荒謬早已悄悄地溜進了每個人的生活。

「在拍攝他們的同時，我覺得也藉此找尋自我，不能說是人生的答案，而是人生的方向；你如果問我對這世界的看法，我會跟你說，世界和人生一樣，一切都是唬爛三小。」黃信堯說。

這類日記電影（diary movie）通常由大量隨意的片段所組成，那些嬉鬧、捉弄、悲傷、不捨，只對故事的主人翁們有著特殊意義。換句話說，在沒有以溝通為前提的基礎下，一般觀眾很難進入這樣的情境。

91

然而，《唬爛三小》的動人在於，黃信堯不只將創作視為一種情緒宣洩，更重要的，透過貼身的個人角度和語彙，他將這些私人情緒與記憶「轉化」為具溝通性的事件，並在「命運／死亡」的母題下，以輕挑戲謔的態度，令生命中最負面難堪的遭遇、沉重的殘酷話題，成為一幕幕荒謬的人生劇本，揮霍奢侈，充滿傷感。

　　像是他將 1998 年初學拍片，與好友在自在軒抽菸喝茶的鏡頭，安插在影片的收尾。漫天大雨，落下的雨水形成漩渦，滾滾地流進下水溝裡，時光像雨水般的流逝，而記憶再也抵擋不住滿天的雨點。攝影機接著拍下路邊的火爐，而下個鏡頭則接到 2002 年某個儀式中的火爐。不同的鏡位，同樣的物品，竟不可思議地串起了時間與空間，人事已非，生命一瞬，而記憶再怎麼樣也只能是記憶。

　　黃信堯的創作才華在此展露無遺，這部以極低成本完成的影片，充滿著一種專屬於台灣文化的獨特氣味，片中角色如此即身，可能是你也可能是我，是他們也可以是我們。生命虛無，存在似乎沒有積極的意義，這部向失意者致敬，深情款款的《唬爛三小》，揭露了黃信堯對生命的灰色看法。

　　影片完成後入圍了南方影展，他邀請了同學及他們的家人來看首映，想把影片獻給他們，這是他拍攝《唬爛三小》最大的心願。映後，觀眾掌聲響起，黃信堯站在台前向大家致謝，看著觀眾席上那些熟悉的臉孔，他頓時百感交集，痛哭流淚。

　　「人生的變化難以想像，但我很開心我可以看著自己的作品，去回味那段自己經歷過的人生，不論它是如何地晦暗不明，挫折不遂，那都是我

的記憶。」他用這部影片向自己的青春歲月告別。

《唬爛三小》獲得了南方影展和金穗獎的最佳紀錄片，並受邀參加南非德班影展，隨著播映機會越來越多，觀眾的反應讓他有了另一層反省。

他舉了日本導演北野武（Takeshi Kitano）的《性愛狂想曲》（Getting Any, 1994）為例：「大家都認為這是部喜劇，我卻覺得這是一個非常悲傷的故事，男主角是個窮光蛋，接受了主流價值建構的各種夢想，但無論怎麼努力都沒辦法達成，最後變成蒼蠅，還吃大便。」

《唬爛三小》中也有類似的情節，黃信堯將同學最落魄的一面，赤裸裸地放在影片中。他希望講述每個人都有夢想，但當夢想沒辦法達成時，那種人生失去意義，走入絕境的殘酷；但有些觀眾卻喜愛評判片中的人物，把一切當作笑話看，誤解了原意。他不禁感到遺憾，覺得自己似乎擷取了

《唬爛三小》劇照，黃信堯提供。

朋友的靈魂來完成影片，可是這部片對他們一點幫助都沒有。

「紀錄片的精采，有時候往往來自於被攝者的不堪。這不只是指《唬爛三小》，也指許多紀錄片。」他說。

拍攝紀錄片最大的難題是，沒有人曉得自己是否有權利去逼視和拍攝他人的眼淚。那種跨入禁區而產生的揪心痛楚，往往引來道德的責難，成為我們害怕與逃避的理由。

「有時候你拍人物，其實是談人類中更廣大的問題，只是你用小個體去談群體。把人家的不堪放在觀眾面前，雖然可以讓影片很精彩，但我覺得紀錄片不需要做到這種程度；或許，不用拍的那麼深刻，也可以用別種方法來談這些問題，像我很喜歡的德國導演荷索（Werner Herzog）的《冰旅紀事》（Encounters at the End of the World, 2008），他訪問了很多人，但這些人都不生動。他把每個人的片面拼湊起來，去談一個更大的問題，雖然不容易，但可以做得到，我覺得應該往這個方向去自我考驗。」黃信堯說。

我希望我們被尊重，
是因為我們的作品，而不是因為我們拍紀錄片

對於紀錄片創作，黃信堯一直有著許多想法和熱情，但他的生活情況始終沒有太大改善。從南藝畢業之後，他偶爾做一些與拍片無關的工作，但更多時間則待在家裡，不往外跑就不會花錢，和父親兩人坐在沙發上看電視轉播的棒球賽；看著擺在一旁的攝影機毫無用武之地，他打算放棄紀

錄片了，甚至將自己辛苦存錢買的攝影機 Sony DSR-PD170 轉賣給朋友。

2006 年年底，正當萬念俱灰的時候，黃信堯接到紀錄片導演楊力州與蔡崇隆的電話，希望邀請他加入紀錄片工會。他大感意外，浪蕩心情彷彿被撫慰了，沒想到還有人在乎自己，加入工會後，當選了常務理事，重新投入紀錄片的領域裡。

也因為加入紀錄片工會，黃信堯在各方的推薦牽線之下，接下了璞園建設公司的委託拍攝案「樸建築」，這是他極少數以拍片為工作的機會。副董事長張晃魁不只給予這個案子充足的預算，更在一年多的合作過程中不時關心、鼓勵黃信堯發展自己的才華，激勵他的自信。

這份關懷與尊重，黃信堯一直銘記在心。

在紀錄片的路上最徬徨無助時，生命中的貴人一個個適時出現，令他非常感激。而他也沒有忘記楊力州曾說過的話：「觀眾都覺得拍紀錄片很辛苦，所以很尊重紀錄片工作者，但我希望我們被尊重，是因為我們的作品，而不是因為我們拍紀錄片。」

新 的 視 角 交 錯 出 讚 頌 大 地 的 影 像 詩 篇

《唬爛三小》之後，黃信堯偶爾接點商業拍攝案，偶爾到影展打工，偶爾拍拍紀錄短片，工作有一搭沒一搭。

2009 年年初，南方影像學會向雲林縣政府提了五部紀錄短片的企劃案「南方·好雲林」，黃信堯負責其中一部，「淹水」與「消失」是他的企劃案主軸，他想拍年年淹大水的口湖鄉。只不過，對官方而言，紀錄片並

不具備城市行銷或觀光導覽的性質，企劃案裡的主題內容，大多都隱含了雲林的負面形象。

令人意外的是，文化處竟同意了，評委胡文淵還要他們加油努力！除了必須以雲林為主題外，沒有其他限制，給予創作者極大的發揮空間。處長張益贍認為，唯有紀錄片人家才會願意看，希望透過紀錄片讓大家真正認識雲林。

此時黃信堯因「樸建築」的委託案累積了一些本錢，自己已經好幾年沒有創作了，或許可以趁著這段暫無後顧之憂的時間，不把這案子視為賺錢的工作，而當成創作作品的機會。他決定，投入所有的心力。

某日，黃信堯開車從七股到口湖，準備勘景，進行田野調查。他打開

《帶水雲》劇照，黃信堯提供。

車門，發現濕地風景就在腳下，震懾於這個「低於海平面」地方的奇特景色，心想：為什麼我們對身處的土地會這麼陌生？

百年來，口湖鄉被認為是個窮山惡水的鄉下僻壤，每當下大雨，口湖就會被大水包覆，地層下陷，成為一片水鄉澤國。這裡世世代代的人與水共生共存，人們就像是植物，植物有根，離不開自己的土地，待不慣異鄉的泥土，逃脫不出宿命的糾纏。

黃信堯說：「如果拍一部片，講說地層下陷有多恐怖，問題是怎樣造成的，這樣別人可能不想看。我就想要拍一部是你很累、精神不佳的時候也可以看的片，就當作風景看。我把自己想成外來者，用觀光客的心態來看、觀察口湖，其實用心看的話，會發現口湖一些影像和台灣許多地方完全不同，別的地方看不到，我希望表達出這個。其實口湖鄉民的困擾不輸地震、水災災民，但我也不是要去說他們生活多悲慘，就只是讓他們的生活如實讓大家看到。」

每每踏進口湖，黃信堯彷彿聽到大自然在對他呼喚。順著這種直覺，他因地制宜，划行獨木舟拍攝淹水時自然環境的水中即景；颱風來時，他將攝影機架在車上，捕捉樹草因風雨舞曳的身姿，精準地傳遞大自然帶給他的感動。

他同時思考著人與自然的關係，希望以不同觀點來看待「水患」。影片分為「土的消失」、「水的困擾」、「雲的生活」、「雨的飛翔」四個篇章。前三章著重水如何影響人的生活，有許多令人印象深刻的奇特現象，包括工作、信仰（撿骨）、居住、交通等等；最後一章則以大自然觀點出發，強調淹大水後，水鳥的回歸與自然生息。

黃信堯將影片取名為《帶水雲》，雲有雲林的意思，也指天上的雲，

水則是從雲而來。他說：「水的意象，對我來說是一種毀滅，也是一種重生。」

　　兩種觀點的交錯，像是對觀眾拋出自己的疑惑，一旦以不同角度思考，「水患」就不該只被單向視為災害，它更像是一種有機功能，促進自然韻律的循環，對人類來說雖是苦痛，但同時復甦了環境，水鳥願意歸來棲息。就如同蓋亞假說（Gaia hypothesis）的概念，地球是一個生命有機體，具有自我調節的能力，在各種生命與環境的相互作用之下，能使得地球適合生命持續的生存與發展。

　　在不同篇幅的命題之下，《帶水雲》以獨特視角和風格化的影像，表現了自然、人類、動物間的苦難輪迴，在悲觀中隱含新生的力量，充滿哲思，生生不息，彷彿一篇讚頌大地美麗與哀愁的詩篇。事實上，這也是黃信堯所有作品中，最積極樂觀的一部。

《帶水雲》劇照，黃信堯提供。

《帶水雲》不只有了觀點上的突破，也思考著影像和聲音上的創新。

紀錄片不一定非得具備佐證式的影像或具體故事，它可以是概念的發想，感情的抒發，現實的重組。受到電影《機械世界》（Koyaanisqatsi, 1982）與《鵬程千萬里》（Winged Migration, 2001）的影響，黃信堯決定收斂旁白，沉穩語調，捨棄訪談，僅透過影像與音樂，營造出他心中那個荒謬又詭譎的口湖風景。

「在口湖鄉做田野調查時，覺得這邊非常有影像感，那時候我就提出，不要訪問和旁白，只有影像跟音樂。對我而言，不拍人物也是一個嘗試，我想要做做看。後來，當然還是有加一些訪問跟旁白，因為我自己的能力並不夠……或者是說形式上並不完整。在拍攝的過程，我跟我的對象體是萍水相逢，可能是彼此對話一段，然後就各自離開，我記不住你是誰，你記不住我是誰，你在我的影片短短地出現，觀眾也記不住你是誰，我覺得這是一件好事。我們彼此遺忘對方，觀眾也只記得說那是撈水菜的阿伯、那是收文蛤的阿嬤，我覺得這樣子就好。因為《唬爛三小》對我的影響很深，我沒有辦法再去 follow 人物。」他說。

對黃信堯來說，這是全新的工作模式。他找了蔡之今擔任製片，幫忙拍攝、收音，蔡瓊文擔任配樂、溫子捷擔任聲音指導，四人一起工作，討論聲音、配樂該如何與影像配合。由於台灣大部分紀錄片不太重視「聲音」，溫子捷義務地幫忙收音、混音，大家在過程中磨合想法，黃信堯體會到聲音專業的重要性，以及專業環節上的許多細節。

他的「導演」角色，也從早期單打獨鬥、導演一人全都包的獨立工作，走往專業導向、攜手合作，成為必須溝通、協調不同專業分工的統合者。這是從《帶水雲》學到的寶貴經驗。

黃信堯說：「《帶水雲》對我來講算是一個滿重要的分水嶺，得雙年展評審團獎的時候，李中旺跟我講說這部片子要記上一筆，大概有史以來台灣公部門，只有這一次會支持這種片子，之前沒有，之後也比較不會有，我覺得那是一個非常特別的經驗。」

　　確實，影片也獲得了非常好的迴響，雲林縣政府出版的 DVD 供不應求，再版了好幾次；《帶水雲》更獲得 2010 年金穗獎最佳紀錄片、地方誌影展首獎、台灣國際紀錄片雙年展的台灣獎評審團特別獎，入圍了巴西環境國際影展（International Festival of Environmental Film and Video）、倫敦國際紀錄片影展（London International Documentary Festival）與伊朗、法國等十多個國際影展。

　　黃信堯說：「拍紀錄片賺不到錢，唯一的好處就是可以出國看看。」因為《帶水雲》，黃信堯有了出國參展的機會，一圓他年輕時想到世界各地看看的夢想。

沉　沒　之　島　沒　有　沉

　　2009 年 8 月，台灣經歷五十年來最大的水患，莫拉克颱風帶來了驚人雨量，引發了淹水、山崩、土石流，南台灣遭受重創，高雄縣甲仙鄉小林村幾乎滅村，數百人慘遭活埋。

　　紀錄片導演龍男・以撒克・凡亞思剛從美國完成學業，看著災情新聞播報，呆坐在電視機前，越看越焦慮煩躁，覺得應該要用紀錄片做一些較具反省意義的事。他隨即找來了黃信堯與馬躍・比吼兩位導演，拋出「傷

痛之島‧影像發聲」的概念，自願擔任監製，負責籌資與策劃，希望以紀錄片長期追蹤八八風災，留下影像紀錄，讓台灣能找到和天災共處的方法。

黃信堯對八八風災有自己的想法，他認為天災不是意外，不該被當成單一事件看待，大部分災難的肇因是相仿相通的，其中隱含著台灣深層的結構問題，環境的廣義定義，就是人生存的空間，與人們的文化態度、價值觀息息相關。若要真正反省，就應該從根本著手！

他們開始討論題材、製作規模。龍男先提出「不要把紀錄片做小」的想法，希望影片完成後能在國際上販售版權，有所回收，而不是一開始就以公益或賠錢的概念去拍攝。黃信堯很認同，也因為《帶水雲》的經驗，他希望能拉高製作規格，以 HD 高畫質規格器材拍攝，並有完整的收音、聲音設計等前後製細節。

「我們看國外的紀錄片作品都非常精緻、細膩，我覺得我們也可以做得到，只是我們沒有去做。我跟製作人兼錄音師蔡之今說，我們也可以做到跟外國紀錄片一樣好。我們有一套收音器材，一定會另外收音，在聲音處理上比較細緻，有混音、配樂、聲音設計，盡量把它做好。只要我們去撐開空間，就會有人持續投入、被發掘。否則的話，我們一直仰賴 Discovery、國家地理頻道，沒有自己的故事，還是在講外國人想聽的故事，我覺得那很可惜。」黃信堯的眼神異常堅定。

他將故事焦點鎖定在台灣的友邦，南太平洋的小小島國吐瓦魯（Tuvalu）。這個國家在哥本哈根氣候變遷高峰會議中被多次提及，被認為可能是五十年後全球第一個沉沒的島嶼，在災難將至的預告下，他們的人民和政府該如何面對？黃信堯想著，或許，這些經驗可做為台灣的借鏡。

《沈<s>沒</s>沒之島》劇照，韶光電影提供。

　　出發前，他做了許多研究，大部分的報導都是「救救吐瓦魯」，在談沉沒的問題，選用一些災情嚴重的照片，貧苦、蠻荒、落後成了黃信堯對吐瓦魯的印象。他特地帶了兩台攝影機以防萬一，做好萬全準備，以悲憤的心情出發，準備去拍攝很多充滿張力的苦難畫面。

　　到了當地之後，他幾乎不敢置信！現實與想像竟然完全不同。吐瓦魯風光明媚，在藍天、碧海、椰子樹圍繞下，海平面看不出上升，當地人不介意沉沒之說，生活也不見得辛苦，大家悠哉度日，開開心心。

　　「完蛋了，怎麼辦？」原先的拍片計畫完全不可行。

　　接下來的三個禮拜，黃信堯不斷地修正拍攝方向，他和蔡之今採集當地居民的訪談、觀光客的說法、援助組織的痕跡、自然景色與人工垃圾，

還有當地的音樂和聲音，然後開始反省自己的所思所為。

「我看了很多媒體報導，寫吐瓦魯多麼嚴重，但去到當地，卻發現不是這麼一回事。那麼，在這些地方，有發言權的人是誰？有詮釋權的人是誰？我們去拍這個要被海水淹沒的地方，拍了這些故事，花了這麼多心力，也製造了這麼多二氧化碳，最後這部片子的目的是什麼？我們到底要追求什麼？」

這層深刻自省，讓原先自以為是的念頭顯得滑稽。在紀錄片工作中，司空見慣的方式是將攝影機鏡頭「對外（朝向他人）」拍攝，使用訪談，引用數據資料，採取旁白，以客觀角度佐證論點，但這一切都不該是理所當然的。

黃信堯的「反思」就像是把犀利的手術刀，先是從外而內，再由內而外，支解了「製造真實的模式」以及「真實的假像」。他重新思考訪談的對象、台灣與吐瓦魯的關係、說故事的方式與影片形式。

回台灣後，他先將自己的想法很仔細地書寫成腳本，然後交給剪接師確認影片架構，接著撰寫旁白台詞，一邊剪接、一邊補拍台灣的畫面，再加入動畫與調光。在這個漫長的過程中，他不斷與監製龍男、製作人兼錄音師蔡之今、剪接師李宜蓁、動畫師肯特、配樂溫子捷、奇奕果錄音室、影片顧問張益贍討論。身為導演，他在過程中吸收新知，不一定全盤接受所有建議，但必須仔細思量。最後，他歸納眾人意見，決定以自己的角度述說這趟旅程，加入台語旁白。

黃信堯說：「我本來想要用訪問的方式去探索真相，但真相是什麼？身為紀錄片工作者，如果一味地依賴訪問去調查真相，那會落入另外一個

圈套。在這個過程中,我不斷反省自己所走過的路。為什麼我要用自己的旁白?很多紀錄片工作者會找專家說出自己想講的話,但同樣一句話,為什麼換成米老鼠來講就沒有說服力?有沒有說服力是建立在頭銜上的,所以我不找專家,我自己講。不論對錯,都是我自己的觀察,觀眾要不要相信,可以自己決定,但至少我不是企圖找教授來發言,讓觀眾相信我。我覺得拍片也是反省自己,不能用這麼容易的方式去解決一切。」

在片中,他以退為進,用自嘲的語氣,說出自己的親身經歷和思考的軌跡,加入大量吐瓦魯與台灣的對比,種種指涉,最終都指向唯一的「根源」——自己與土地。

對黃信堯而言,這意味著,自省是創作的源頭。

他將這部片取名為《沈ㄇㄛ沒ㄇㄛ之島》,注音符號標明了特殊念法,希望

《沈ㄇㄛ沒ㄇㄛ之島》劇照,韶光電影提供。

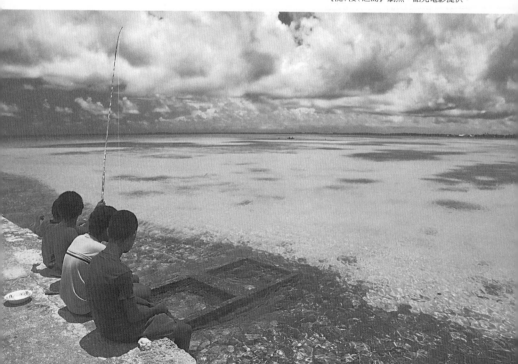

大家扔棄慣有思維，嘗試以不同的觀點來看事件，不要先入為主。英文片名 Taivalu 則是 Taiwan 與 Tuvalu（吐瓦魯）的複合字，暗指台灣的處境；更有意思的是，若把片名倒過來念，就成了「島之沒沈」。反向思考，才能穿透表相，看見真正的涵義──「島沒有沉（沈）」。

黃信堯說：「我一直覺得，讓觀眾對於我的紀錄片保持一定程度的懷疑是一件好事。」

《沈沒之島》推出後，入圍了 2011 年台北電影節，評審們肯定片中的反思觀點與睿智批判，還有處理真實影像獨特不凡的能力，影片一舉獲得最佳紀錄片與不分類百萬首獎。

在頒獎典禮上，當頒獎人揭曉謎底，說出得獎的是《沈沒之島》時，龍男非常緊張驚訝，黃信堯則沉穩淡定，兩人緩緩走上台前，露出靦腆的笑容，一一向大家致謝。

「得獎只是一時的，開心一個晚上就好，因為隔天還要工作；得獎的好處就是，以後在工作上，比較有和廠商談條件的空間，呵呵。」原來，黃信堯想的是這個。

荒 謬 世 界 自 我 解 嘲

拍攝紀錄片的過程中，黃信堯總是非常節制地使用攝影機，無一例外，越是不知道要拍什麼，越是感到焦慮，他就越不拍。他寧願懊悔自己「沒拍到」，也不願意全都錄，唯有這樣，才能將教訓銘記於心，避免下次再犯。

不輕易開機是對自己的試煉，代表著創作者在混雜的現場中，仍能保持敏銳的視角及判斷能力，不會被事件牽著走。這種挑戰精神，正如他所說：「我想自我挑戰，每次拍同樣的片子是很無聊的事情。紀錄片對我而言，是創作的媒介，不是謀財的工具，我希望讓紀錄片能夠更純粹，討生活仍有許多其它的方式。」

回顧黃信堯的創作歷程，他總給自己設下不同的難題，逼自己走入創作的絕境，用盡全身的力氣投入其中。雖然各部作品的主題大不相同，「荒謬」卻是它們的共通之處：《多格威斯麵》記錄了荒謬的社會，《唬爛三小》回顧了荒謬的人生，《帶水雲》臨摹出荒謬的地方，《沈沒之島》則凸顯了荒謬的現象。

當然，世間絕非事事荒謬，但黃信堯的獨樹一格在於，他總是能以自己獨特的眼光，挖掘出深藏平靜表面之下的特殊事物。他因生命經歷而生的消極人生觀，與師法德國哲學家尼采的悲觀哲學，正是他凝視這個世界最重要的視角。

他以淡淡的口吻說：「人生就是一齣悲劇，但是我們不能成為尼采口中的超人，你能怎麼辦？人生該怎麼面對？世界玩弄你，你就只能嘲笑世界。人生沒有出口，所以就一笑置之。」

對社會的憤怒不滿，對人生夢想的追求不遂，對鄉土的關懷惜愛，對環境的省思重視，在黃信堯的荒謬世界裡，成為一則則教人發噱的古怪笑話，但褪去這層黑色幽默的外殼，他所投注的濃烈情感，充滿包容與理解，映射成為他逐部作品的堅定內在，無比嚴肅，異常認真，冷眼而情深。

談起紀錄片，黃信堯沒有遠大的夢想或責任，他說每部片都有自己的命格，強求不來。他只想做好自己，用攝影機去探究自己感興趣的題目，

在影像中找到自己的歸屬和滿足。創作無須設限，自由自在。

「選擇成為影像自耕農，蟄居島嶼的西南方，在靠海的鄉間，不靠海的村裡，帶著海味的空氣，涵養鹽份的土壤。我不是鹽份地帶的文學家，沒有懷鄉憂民的人道精神，只是個住在七股的自耕農，借用影像謀生活。」他說。

參考資料｜

● 曾芷筠報導（2011），〈反省之後，沉沒以前：訪《沈沒之島》導演黃信堯、監製龍男〉，《放映週報》。http://funscreen.com.tw/head.asp?period=320
● 張景泓、蔡崇隆訪問（2011），〈深度訪談黃信堯〉，《國家相簿生產者——紀錄片從業人員訪談研究與分析》研究計畫，臺北市紀錄片從業人員職業工會策劃。

黃信堯｜

1973 年出生於台南，學生時代即接觸大量社會運動與環保運動，並曾投入政治相關工作，之後漸漸產生對紀錄片的興趣。自 1999 年開始學習紀錄片，而後畢業於台南藝術大學音像紀錄研究所，認為紀錄片是一種創作，應盡量純粹。作品風格擅長以戲謔、嘲諷、自我挖苦的方式，探尋生命中的失落晦暗，以及世界的荒謬意境，曾獲金穗獎、南方影展、台北電影節等影展肯定。

作品年表：

《鹽田欽仔》（1999）	《洋裝—我們的衣服從哪裡來》（2008）
《添仔的海》（2000）	《帶水雲》（2009）
《多格威斯麵》（2002）	《沈沒之島》（2011）
《唬爛三小》（2005）	《阿里八八》（2012）
《台中九個九》（2006）	《北將七》（製作中）

紀錄片
不是目的
陳亮丰

地方記錄訓練計畫——北區攝影課，蔡靜茹攝影。

我並沒有想要成為所謂的紀錄片導演，

但我很享受用紀錄片去深入一個議題的那一趟旅程，那就是我的目的。

而且我認為跟我有同樣想法的人，在紀錄片這個領域應該很多。

＜ 寫 在 前 面 ＞

本文之原始寫作素材，除了訪談內容與影片外，也參考了陳亮丰的文字作品。
她於全景時期不只專注於訓練、推廣、拍片，同時也是很重要的寫手，曾寫下
許多親身經歷的紀錄片故事。這些以優美文筆所描述的第一手觀察，如今成為
很重要的史料；本文中「標楷體」部分為引用其文章之部分內容，某種程度上，
陳亮丰是此文的共同作者，在此特別致謝。

　　數百封從全國各地捎來的信件，靜靜地擱在辦公桌上。陳亮丰與同事
小心翼翼地將信件拆封，稍稍瀏覽信件內容，然後依照北、東、中、南四
個地區分類歸檔。

　　是什麼樣的原因，讓這群陌生的人們，願意不約而同地傾吐他們正遭
遇的事情？他們以樸拙的文字，寫下心中熱切的火，希望藉由紀錄片，讓
思盼已久的願望得以實現。

　　好管閒事，熱愛鄉土，真實紀錄，得以流傳；熱心熱情，學無止境，
進來學習，出去服務。……我的工作是古蹟修復的監工，常以相機替破壞
的古蹟原貌、施工中及完工後做紀錄……。很多事情經過了就不可能重
來，而以影像紀錄，眼見為憑，對推廣介紹效果宏大。

　　　　　　　　　　　　——三級古蹟台灣文昌廟修復工程，○○○，中區學員

　　我今年四十二歲，經歷過去十餘年的打拼，至今小有所成，生活無
虞。……每次離開台北回到妻子的鶯歌老家，年年看到這個充滿特色的小

鎮不斷在改變姿態，馬路開始變大了，車子也變多，陶藝新廠一家家的開，舊廠一家家的拆；高樓逐漸林立，遊客慢慢進來，和其他地方一樣無法免俗地蛻變著；當地人很高興它的勃興，而他們卻無法預知這個小鎮的未來將呈現何種風貌。

<div align="right">——事業有成的中小企業主，○○○，北區學員</div>

平常生活簡單，不煙不酒，沒有偉大隆重的人生目標，只想過平平常常、實實在在的一生。……目前正投入的工作是：邵族調查工作……傳統平面媒體不夠周延詳盡，漏失的東西太多，攝錄影可以詳實地留下寶貴的聲、影資料。

<div align="right">——國中老師，○○○，中區學員</div>

「地方記錄攝影工作者訓練計畫」
的誕生

1995 年 3 月，全景映像工作室接到行政院文化建設委員會（現為文化部）打來的電話，表示有意在紀錄片方面進行補助，希望借重全景在紀錄片領域的專業經驗，委託全景執行。但到底該怎麼做，是要補助拍片？放映推廣？還是人才培訓？雙方花了兩個月時間不斷討論。

全景創立於 1988 年，是台灣解嚴後的第一年，曾製作《月亮的小孩》（1990）、《人間燈火》（1990）、「生活映像」系列（1992）等紀錄片，並帶著影片巡迴演講，進行文化推廣，認為紀錄片應回到人民生活的現場；也曾舉辦「蕃薯計畫」（1991）、「紀錄片創作人才培育計畫」（1994）、「紀錄片攝影師培訓」（1995）等教學案。

　　當時，全景正在記錄「淡水社區工作室」，捷運與新市鎮計畫將大幅改變淡水的市容，地方文史工作者希望全景能用攝影機，為急遽變遷的淡水留下歷史紀錄。解嚴之後的台灣，其政治經濟層面，就像脫韁的野馬，頭也不回的快速發展，文化往往成為最被忽略的面向。許多在地文化團體對於即將逝去的一切束手無策，感到非常焦慮。

　　全景向文建會提出了兩個方向，一個是為關心本土議題的紀錄片工作者爭取補助，另一個則是考量地方文化工作者的需求，教授他們拍攝紀錄片的技術，讓紀錄片也能成為推廣文化的工具。文建會認為後者較接近「文化紀錄保存」的宗旨，「地方記錄攝影工作者訓練計畫」於焉誕生了。

　　這份計畫，每梯次為期半年，學費全免，但須繳交一萬元學習保證金。由於資源有限，每區僅招收十八位受訓者，不開放旁聽，若超過十八位報名者，則需面談甄選。

　　並且，幾乎是同一時期，全景一直在醞釀轉型，希望從傳播公司轉變為專門推廣紀錄片的文化團體，想要招募新血，傳承經驗。

　　甫從清華大學社會學與人類學研究所（現已改為社會學研究所）修業兩年的陳亮丰，在這樣的脈絡下進入全景工作。她熱情敏感，樂於助人，對紀錄片深深著迷，與創立全景的資深前輩李中旺、吳乙峰、郭笑芸、楊重鳴等人相比，這批年輕世代的全景人，被稱為「全景第二代」。

　　「在全景裡接觸的工作內容很多。我們剛進全景時，很像跟片的學徒，拍廣告的時候我們就從頭跟，從執行製作、場記做起，找演員、看景、準備演員的衣服、化妝、訂便當、打掃、搬運器材、顧場地等等，就是片場最基層的勞工，什麼都做。」陳亮丰回憶，很多時候，全景必須靠接拍廣

告、商業案子來維持拍紀錄片的支出。

　　不同的是，她對於創作、拍片實務並沒有太多慾望，反而對人、對紀錄片本身、對紀錄片裡蘊含的故事有著高度興趣。就像一位偏執的紀錄片影迷那樣，她願意為之付出犧牲，透過親身實踐，去探索紀實影像中那股難以言說的魅力。因為她的人格特質，全景內部與行政、教學、推廣相關的工作，很自然地落到她身上。

　　「地方記錄攝影工作者訓練計畫」在此時出現，對全景和陳亮丰來說，都是千載難逢的機會。全景有了過去的培訓經驗，已有能力發展更成熟的教案，在國家資源挹注下，能夠做的更好、更完善；而陳亮丰也向同事表明意願，很興奮地認為自己能在其中發揮所長，投注熱情。她成為了這個案子最主要的行政執行者。

攝 影 機 參 與 地 方 文 化 工 作，
在 地 人 記 錄 家 鄉 影 像

　　全景想像這個訓練計畫是一個流動式的短期紀錄片學校，在各區巡迴設站，每站都有專屬教室，張羅充足的攝影器材是必要的，課程至少長達五個月，以確保完全的技術轉移。他們認為攝錄影媒體，應該要更親近民眾，期待能培育出新的影像紀錄者。

　　1995 年 7 月 5 日，第一梯次「北區訓練」的三十秒招生廣告在三家電視台播出，色彩強烈、流動而具象徵性的影像，融合了原住民、傳統街屋、

野台戲、口述歷史工作、女性拍攝者的意像，最後浮現「攝影機參與地方文化工作，在地人記錄家鄉影像」的字句及報名方式。

播出後的一個月裡，陳亮丰天天守在電話前，全國各地湧進了近千通詢問電話，除了深夜，幾乎都處於占線狀態。來電者不分階層、族群，以不同的口音和語言，傾訴著他們想要拍攝的題材。各式各樣學習紀錄片的聲音和渴望，既激動又急切，強烈到令人震撼。

「把攝影機交到那些雙腳站在家鄉深入現場的人們手上。讓紀錄片為他們所運用，讓影像成為他們說話的工具。……在文化運動的意義上，在光鮮富麗、取悅大眾、消費式的影像之外，是不是可以看到不一樣的影像？是不是可以有更親近人、親近這片土地的影像產生？讓我們可以俯首凝視我們生活的環境，凝視發生在身邊的人與事，因為了解，得以關心，

地方記錄訓練計畫——北區攝影課，全景傳播基金會攝影組攝影。

而能思索……」陳亮丰始終忘不了，電話那端不知道長相，但聲聲句句都令人印象深刻的無名者們。

每 個 學 員 對 我 來 說
就 像 一 座 記 憶 和 情 感 的 倉 庫

從1995年8月，一直到1998年2月，全景就像隨著季節遷徙的遊牧者，帶著「地方記錄攝影工作者訓練計畫」每半年移動一次，先是北部，再來是東部，接著是中部，最後才是南部。他們在不同地區落腳紮營，進行漫長苦行的紀錄片深耕。

約莫三年時間，有五百多封報名信件從四面八方湧入，最終只錄取七十二名。

「地方記錄計畫」的課程緊密且嚴格，有大量的技術課程，也有人文課程，每位學員結業都需要完成一部作品，並且公開放映出席座談。周末的全天都要上課，周二至周五則是學員做作業，討論紀錄片的時間。

陳亮丰作為專案主要行政負責人，其實就是「校工」的角色，要管理器材，堅守教室的基本原則和規矩。她和同事二十四小時住在教室內，隨時協助解決學員的任何問題。她會主動關心學員，依照不同的個案，找出應對之道，討論再討論，溝通再溝通。若遇上主觀很強的學員陷入鑽牛角尖的固執時，「罵」是最有效的方式，罵完了大家繼續討論；如果是遇上很脆弱的人，就一直鼓勵，一直鼓勵，鼓勵到他相信自己為止。

這些特殊的課程設計，增加了大量人與人互動交往的機會，讓教室逐

漸形成一種「公社文化」，不同族群、背景的人像是組成了一個集大成的
台灣文化教室，一起生活、鑽研拍片、腦力激盪，學習與生活交融在一起。

　　而所謂的「教室」，說穿了就是一間堆置睡袋、錄影帶、攝錄影機，
架著六組剪接設備的舊式公寓。若是用餐時間來到教室，便會有人奉上碗
筷，熱情地吆喝一起吃飯，坐下來吧！什麼都可以談。大家（不分師生）
一起圍在大桌上吃飯，討論學習狀況，而且常常是個案式的討論，商討著
該如何修正解決。到了結業前的兩個月，進入剪接期，教室成了不夜城，
住在裡頭的人越來越多，互相幫忙，分享喜悅，分擔痛苦，培養出互挺互
信的革命情感。

　　信任是一點一滴在細微之處建立起來的。隨著不同學員的組成，每區

地方記錄訓練計畫——東區學員拍攝劇照，李中旺攝影。

教室的氣質也不相同，因應不同的背景和需求，全景會準備不同的教案，適時調整，沒有一區的課程是完全一樣的。

陳亮丰相信，只要持續給予支持，真實而誠摯的影像，內斂深刻的文化之美，會從最基層的地方而來。

她在〈那些真實而誠摯的影像〉（1998）文章中，寫下許多難忘的例子：

楊明輝，泰雅族原住民，花蓮縣崇德國小的老師。長期以來，他對於原住民文化傳承危機很關心，所以在學校裡十分注重泰雅族的傳統文化教學，想盡辦法讓孩子們在課外有更多機會，接觸母族獨特豐美的智慧。除了致力於教學之外，他也對考古很有興趣，透過這兩件事，他發抒內心那股不斷衝擊他的，對母族的熱情。

在我們認識楊明輝之前，他有一架小型的家用 V8 攝影機，拍了不少東西，但是一直不知道如何整理剪接，變成完整的有主題的作品。八十五年（1996）春天，「地方記錄」計畫第二梯次在花蓮開學，他報名成為這個計畫裡的學員之一。那半年的課程中，我們還記得他總是貪婪地學習，似乎內心有一股無法測知的動力在鼓舞他，使他焦急地吸收關於紀錄片拍攝的一切。他上課時除了錄音之外，甚至用 V8 把課程錄影下來，為的就是反覆思索，並且和他的太太馬庭燕討論上課的心得。

結訓時，他拍出了他的第一部紀錄片作品：《流浪者之歌》（1996）。他把關注的焦點回到自己生長的部落，透過三個部落裡的精神病患的故事，希望喚醒族人關心這幾位被歧視、遺忘的『寧靜人』──他這樣稱呼他們。流暢自由的鏡頭；作者的真誠、直接；議題的獨特；還有楊明輝自己的美學，讓許多觀眾眼睛一亮。這部和精神病患相處對談的紀錄片，

展現了人與人之間相互瞭解的可能性，是因為這其中的真誠相待，讓許多觀眾震撼落淚，看到了角落裡痛苦的生命也有他們的感情與尊嚴，看到了人性。

……年輕的外省第二代年輕人李紀平，用攝影機寫論文，記錄即將拆遷的花蓮老眷村。眷村裡的童年往事、大榕樹下的鄰里記憶、窮苦的日子和即將拆遷的心酸不捨，點點滴滴這個年輕人都拾進小 V8 攝影機裡……。而苗栗的泰雅族石壁部落，有兩個年輕人，因為整個部落找不到一件傳統的服飾，他們兩人，一個人做田野研究，一個人拿攝影機，一路朝歷史的腳步回溯而上……。這些人都在為台灣文化留下寶貝，努力而深情。

地方記錄訓練計畫——北區攝影機戶外練習，手持攝影機之右二學員黃信堯，為本書受訪者之一，
李中旺攝影。

另外，還有在蘭嶼氣象觀測站工作的黃祈貿，越區報名卻破格入選，每周自費從蘭嶼往返台北，行動力和意志令人敬佩。他在計畫書上寫了「海龜事件」，描述蘭嶼岸邊，有人惡意將大海龜翻了過來，並用木架架住牠，使得大海龜活活曝曬而死，他拍攝了一些素材，希望人們能夠尊重自然，保護動物，但他不會剪接。結業之後，他暗自下了決心，要慢慢了解達悟的文化，用紀錄片抒發他對蘭嶼的愛，陸續完成了好幾部關於蘭嶼的紀錄片，還把全景請到蘭嶼開班授課。

　　在旗山開早餐店兼做裝潢的洪瑞發，和一位有過動傾向的國中生是忘年之交，這名男孩有過人的繪畫天份，但早已被教育制度所放棄。每每聽到男孩彈吉他演唱自己譜寫的歌，旋律裡透露的徬徨與空虛，總讓洪瑞發

地方記錄訓練計畫——南區學員洪瑞發拍攝《土地上的精靈》劇照，蔡靜茹攝影。

差點掉下眼淚，他最後完成了《土地上的精靈》（1998）

而陳亮丰印象最深刻的，還有泰雅族的比令‧亞布。

「他對於祖居土地的流失，充滿了憤怒與悲傷，但他不一定能用講的，那是在學習與拍片過程中，一直陪伴一直鼓勵他，最後他在片子《土地到哪裡去了》（1997）裡嘔心瀝血做出那些東西，你才真切地感受到，原來他對那件事是那麼在意，整個族群是那樣憤怒卻壓抑著，最後你可能在結訓放映的現場，看著他終於傾瀉出這些情感，那一段很少被講出來的歷史，然後陪著他流下眼淚。」

拍紀錄片是令人驚心的心靈活動，真實的力量逼得人不得不直視內心最深的想望，唯有解開心中的根結，對自己無私坦誠，才能擁有創作的能力。

「我當時在教室裡，不斷經歷的是類似這樣的過程。很多年我當全景的校工，過著這樣的生活，每個學員對我來說就像一座記憶和情感的倉庫，我看著許多片子，從無到有。」陳亮丰說。

早期，全景對紀錄片的觀點，比較偏向於社會關懷，採取較單一的模式和宗旨，社會使命感很強。他們在課程中，除了教授拍攝技術、拍攝倫理之外，也會傳授理念，訓練極度嚴格，無形中會希望大家符合某一種道德要求。這曾引起學員的反彈與不滿，課堂中爆發激烈的辯論。為此，他們深切地自我反省，調整教學方式，向學員道歉，非常正式地鞠躬說對不起。

陳亮丰說：「應徵進來，有動力要拍片的人，是不可能讓你壓迫的。……跟著這些學員走一趟紀錄片的路，我最大的發現是，紀錄片不是只有一種，會隨著每一個不同的主體，創造出不同的樣態，從生產到推廣，都是非常獨特的。」

有學員以 V8 拍攝了自己與好友之間的故事，輕巧的攝影機，確實改變了拍攝者與被拍攝之間的關係。全景深覺應該修正對於器材的想法，下次上課時，攝影講師李中旺的觀念也改變了：「沒有必要帶著會阻礙你創作的工具出門，如果你覺得 Super-VHS 太重，影響在現場的感受與心情，那麼帶這種工具去現場只會干擾你，還帶它做什麼？可以嘗試找同學當攝影師搭配合作，或者，勇敢放棄使用這台攝影機，家裡的小機器一樣可以拍好東西。」

曾有學者擔憂「全景學派」的現象，意指大家的拍片模式、敘事語言都很相似。但若是很謹慎地尊重每個人啟動攝影機的原始動力，其實會發現，全景負責將技術傳遞出去後，更多則取決於學員個人的發想。

有些毫無影像經驗的人會以旁白為主，配上紀實影像，影片雖然冗長，但目的僅是為了將故事說清楚；有些人沒有以完成影片為目標，創作只是一種內爆的過程；也有人對創作很有想法，漸漸發展出自己看待攝影機的方式，大膽開發新的敘事手法。同樣的土壤肥料，卻開出一朵朵奇美又獨特的花。

在這三年的時間裡，陪伴是陳亮丰最常做的事。她總是不帶私心，願意傾聽一位又一位學員的焦慮與痛苦，幫助他們完成各自心中的願望。在過程中，她不覺疲累，因為這一切實在太充實、太有趣了！

學員們來來去去，坦誠以對的靈魂，讓她體驗了不同人生，不同觀點，不同的對家鄉、土地、事物的情感，豐富了她的生命風景。

「這一切是什麼？我深愛這趟路上的細節與人們的流轉成長。看過幾個教室從無到有，又親手將它細細打包回歸空無，望著空空如也，靜思這

種行路，輕與重之間的流轉，有與無有之間，目的與過程之間奧妙極了，
總在旅程的路上暗暗思量微笑，好多故事看也看不盡，不懂的事情越來越
多。已知的是，紀錄片絕不是目的，是這群人相遇並扶持完成生之願望的
好理由吧！」

　　二十四小時的教室校工生活，乘以三年早已不知是多少時間，唯有在
深夜躲進自己的小房間，才能與紀錄片、工作劃分出那麼一點點的距離。
別忘了，明天起床的第一件事，要問候那位趴睡在剪接台上的學員是否需
要幫忙。

　　陳亮丰說：「我有機會陪這麼多人去拍他們心中想表達的東西時，其
實他們每個人的路徑，都在回答我心中的那個問題。他們也都在影響我跟
紀錄片的關係。……那就純粹是自我認識的過程。我並沒有想要成為所謂

地方記錄訓練計畫——南區學員攝影外拍練習，蔡靜茹攝影。

的紀錄片導演，但我很享受用紀錄片去深入一個議題的那一趟旅程，那就是我的目的。而且我認為跟我有同樣想法的人，在紀錄片這個領域應該很多。」

外在的榮耀與光環固然令人心醉神迷，但成就他人，成功不必在我的情操，卻在內心帶來無可比擬的滿足與篤定。

她選擇用另一種方式去親炙紀錄片。辛苦而幸福，甘之如飴。

大 地 震 動 的 使 命

正在中部地震災區幫忙的陳亮丰接到同事電話，要她儘快回到台北辦公室來，有緊急會議要召開，需要全員到齊。大家要一起討論，決議某件「重要」的事。

她在回程的路途中，心中默默想著：「災害這麼巨大，很可能要拍片了。」

1999 年 9 月 21 日凌晨一點四十二分，台灣中部發生了百年來最大的地震，芮氏規模 7.3，震央靠近南投縣集集鎮。大地的劇烈震動造成兩千多人死亡，五萬多戶房屋倒塌，無數人流離失所。地震發生之後，全國上下處於非常混亂的狀態，焦躁的氣息席捲社會。除了陳亮丰之外，全景也有好幾位同事自發性地前往災區。這一天，他們齊聚台北辦公室，每一個人似乎都有話想說，內心也都知道要討論什麼，但沒有人有勇氣和自信率先發難，災區裡那茫茫的灰、低迷的氛圍，彷彿也籠罩了大家的心。

「只會使用攝影機的我們到底能為社會做些什麼？」這是大家內心共同思考的問題。

　　郭笑芸首先衝破沉默。她表示，這是台灣最大的災難，沒有拍不行，如果你們都沒有準備要去拍攝的話，那我就自己一個人下去。她的率直，擊中了每個人的心。在討論的過程中，幾乎沒有其他意見，雖然不知道未來會如何，會投入多少時間和人力，但大家願意一起承擔。共識很快地形成了，全景決定要進駐災區，運用攝影機的力量為台灣做點什麼，記錄迢迢的重建之路。

　　地震後第十天，全景十幾位夥伴，分派到台中、南投災區較嚴重的地區駐點，一方面幫忙社區工作，一方面也進行紀錄片拍攝前的田野調查。他們每天試著和民眾談話，觀察社區內所發生的各種事情，拿著攝影機記錄下眼前所看到的景象，儘管風景如此的頹廢和荒涼。

　　許多人看著他們每天跑來跑去，總帶著不解的心情問道：「你們拍這個什麼時候電視會播？」更有不少人認為他們是記者，爭著要在鏡頭前露面多說些話，因為在新聞媒體上的曝光總能在一瞬間匯集全國的愛心，為地方灌入更多資源。只是，可想而知，這些期待完全落空了。

　　陳亮丰和攝影師蔡靜茹，非常關心原住民災後的處境。她們順著大安溪沿線採訪觀察，想盡辦法要與人結識，在不同部落間奔走，好奇地詢問關於地震的種種事情。當有機會訪問和平鄉鄉長時，鄉長面色凝重地表示，災後有幾個危險聚落可能不適合居住了，打算將這些部落「遷村」。

　　「三叉坑」這個名字，第一次出現在她們的人生中。

　　倚臥在大雪山腳下，一個泰雅族部落被三條溪水圍繞著。地震當晚引起地基滑動，四十多戶人家，房舍幾乎全毀，族人無家可歸。鄉公所依據探勘結果，認為這是一個危險部落，已不再適合居住，在與部落溝通不完全的狀況下，宣佈禁止原地重建。此後，三叉坑的重建命運，彷彿走入了

看不見未來的濃濃大霧裡。

　　陳亮丰先是好奇，然後對於三叉坑的未來感到憂心。

　　在族人過世的冬夜，按照泰雅習俗，生者要為亡魂生火，徹夜守靈。大夥圍繞在火堆四周，望著飄散即逝的火漬沉默不語，陳亮丰遇見了一位剛從都市回鄉的年輕人林建治。他長年在都市自我放逐，念過大學，當過大樓管理員，甚至做過許多都會裡最底層的工作，二十年來雖思念部落，但一直逃避回鄉，鼓不起勇氣回來生活。他的母親和弟弟在地震中不幸罹難，在悲痛悔恨之下，他斷然向過去告別，回家照顧年邁的父親，打理這一切混亂。

　　「一個剛剛回鄉，剛剛遭遇母喪，和部落還有點疏離的

《三叉坑》劇照，陳亮丰攝影。

三叉坑子弟；一組急著學習部落事務的紀錄片工作者，就這樣，兩條原不可能交集的平行線，在遷村的機遇裡會合。就從那天起，我們（加上建治）開始拍攝這個故事⋯⋯也萬萬沒有想到，『遷村』六年裡坎坷的歷程，竟

給我們這幾個人帶來了生命中極大的挑戰。」陳亮丰在記事本上寫著，並決定拍攝這個故事。

重 點 是 攝 影 機 的 位 置

受過人類學訓練的她，非常景仰日本紀錄片導演小川紳介（Ogawa Shinsuke）的紀錄片哲學，她始終無法忘懷《牧野村千年物語》（Magino Village - A Tale, 1987）的其中一個鏡頭：牧野的田裡，攝影機仰頭看著雲氣湧動的天空，大片濃鬱黑色的雲，翻過山脈帶著低氣壓沉沉地進入牧野山谷，宣告一種來臨。字幕：冬天來了。

陳亮丰認為：「重點是攝影機的位置。那攝影機的位置是攝影師與小川的位置，而他們的位置就是農人的位置，如果不是將自己變成農人，如果不是終年在田裡工作，仰頭望天，絕對不會從那樣的角度看見冬天的來臨，也不會感覺到這一刻的神聖性。那裡有個農人，低頭與土壤一起工作之後，抬頭用他對自然的敏感與了解，然後敬畏且簡單地說：冬天來了………這個鏡頭對我意義非凡，如果我仍想做紀錄工作，這個位置，是我將來必須去找尋的位置。」

而小川紳介這麼說：「拍完《牧野村千年物語》，我深深感覺到，如果你要拍人物，或生物、或天氣，都應該先親炙它。只有成為朋友，即使得經過爭執的過程，才能踏實地拍他們。我想拍的即是由拍攝者與被拍攝者共同創造的世界。」

一頭栽進了三叉坑的重建過程，陳亮丰與林建治有過幾次深聊。她身為一個局外人，從現實裡清楚地看到原漢之間長期的不平等，背後的歷史糾葛。「遷村」那麼重要的議題，影響是世世代代的，不可不慎。

　　「我覺得有一個很特殊、很清楚的拍片議題，那議題又與事件的歷史舞台、結構有關。它是在一個很大的災難之後，拍攝者想要知道受害的災民如何重建的過程；再來，我覺得它很重要的就是，我所拍攝的對象是弱勢的族群。如果你今天拍攝的主題是一個有能力的人，或是社會菁英，他擁有的資訊與資源比紀錄片工作者還多，那就不一樣。但是在三叉坑當地，資訊的不對等，在我的拍片現場非常非常嚴重，我覺得這是我不能迴避的議題。當時我遇到的是，我所拍攝的對象他們非常弱勢。」

　　震災之後，部落對於「遷村」一直有著許多不同意見，有人不願放棄

三叉坑房舍被拆除，陳亮丰攝影。

自己的土地，覺得土地和部落文化是重要的，有人被補助款的條件吸引，希望自己不用吃虧，有人只希望事情快快落幕，能有一個安定的住所。這些都無關對錯，而是立場與價值觀的持久角力戰。

做為紀錄片工作者，陳亮丰一開始是積極天真的，但漸漸的，她明白了事件的複雜度，試著放低姿態，放空自己，到部落裡體驗、學習找出最務實的參與位置。

2000 年 9 月 27 日早上，工程公司專員來到三叉坑進行組合屋報告，很多人參與了這次的遷村討論會。專員發給每人一張精美的遷村想像圖，告訴大家要把握原住民貸款的機會，但關於土地徵收、新增土地如何分配，諸如此類的實施細節還是無法說明，引起了大家的不滿。

會後，林建治情緒激動地怒斥：「建地？！這個土地我跟你講，它的意義對我們來說，不是農地建地的意義，這個東西就是再貴我們也不能賣，將來賣掉，錢會花掉。有這個安身立命的地方，這是很重要的。不能賣，賣了就沒了，我怎麼知道我今天會回到部落呢？我有什麼委屈，至少還可以去踏我的地，那是一片屬於我自己的地方，這不能動！這不是說價值千萬我們就要賣的！」

陳亮丰意識到，他是說給擁有土地祖產的堂弟林銀明聽的。

在一旁聽到這一席話，她大受震撼，想法整個被顛覆了，第一次清楚感受到必須改變自己平地人的思維。拍片的感受和觀點，也開始往這一側傾偏。

不同族群社會之間存在太多差異，也累積了很長時間的社會不正義。

所謂的「幫助」、「援助」，若是忽略了彼此間在社會結構、文化背景上不同的立基點，沒有真正站在對方的立場思考，很容易就會淪為一廂情願的單向施予，沒有同理心的愛心將帶來更大的傷害。若要去碰觸這樣的工作，陳亮丰知道自己必須去吸收這方面的知識。

部落的遷與不遷成為令人頭痛的難題，三叉坑人暫居在組合屋中，重建依然遙遙無期。私有地的徵收、國有地的產權、社會資源的分配、外來者的觀點、部落裡分歧的意見、生計生存的問題、大我小我的犧牲……。在大地震之後，原本一條條整齊有序的支線，被巨大的力量扭繡成纏繞狀的錯結，只能試著以輕柔的細膩去勾解挑開。

林銀明變得消極沉默，他總是默默地離開部落族老討論的場合，多數

三叉坑居民林黃美玉女士及她的孫子，陳亮丰攝影。

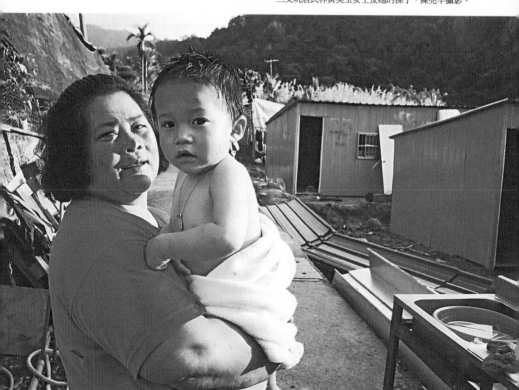

人的輿論壓力逼得他想要逃開。若是變賣了土地，惶恐自己將瀕臨無產，更何況土地是生存價值的要件；若是不賣，自己就彷彿變成釘子戶，擋人活路，多數人將因此無法順利遷村。集體遷村和保全家族土地到底該怎麼選擇？他陷入天人交戰。

林建治選擇了繼承媽媽的果園，與父親、二弟睡在簡便的工寮，一起耕作、營生，他堅持不搬去組合屋，但開始參與部落遷村的公共討論，勇於面對不同意見，試圖溝通。他同時也意識到，若想做事就必須涉入，涉入才能觸及衝突的核心，要改變一定要去觸碰衝突。

三年過去了。2002年，重建依然沒有任何進展，未來毫無希望，形勢比人強，大家沮喪到了極點。

「某一天下午，他找了兩、三個堂弟，一起整修那間很破爛老舊的工寮，他們幾個人其實也沒什麼錢，用的都是借來的工具、鐵皮、舊料，就自己在那邊敲打、整修，整個山谷裡只有那『叩叩叩』很單薄而孤獨的聲音，卻像是一種頑強的抵抗。對我來說，重建沒有答案，根本沒有路，只有悲傷與身為原住民的疑惑。我本來以為我的 ending 是這個東西。」陳亮丰描述當時的情景。

她很嚴肅地想，如果我們這群反對遷村的部落菁英，一直擋下去，反對到底的話，三叉坑是不是就會同歸於盡了？

「我要強調的是，你去思考這個紀錄片都不是因為理論，是因為這個議題逼迫我要去面對一些衝突與抉擇，而我們遇到的抉擇就是：我們這群人本來都反對那個遷村規劃的，在部落領到補助金的前兩年，其實是有能力自力重建，但被這個案子一直拖到全部落都沒錢了，活不下去了，這時候怎麼辦呢？」陳亮丰說。

這個巨大的矛盾，令她停下腳步。對現實了解的太少，卻往往要以一種懂得最多的身份進入，紀錄片拍片者不是全知者，要記得不停地回顧和反省自己。

林建治逃避了一段時間。某一天，在大安溪工作站學習社區工作的他，突然想舉辦一個文化活動，邀請部落長老與新生代一起搭建泰雅族的傳統竹屋。他說：「希望透過蓋竹屋的過程，重新凝聚大家的感情。透過竹屋，更能看到部落的遠景。」

這個年輕人改變了，他在悲劇中找到生命的眉目，找到往下走的力量，竟然開始思考要怎麼跟老人家接觸，修復部落裡的關係。竹屋對他們而言，不僅僅只是一個建築物的成形，更是部落互動成長的印記，也是自我意識抬頭的象徵。

陳亮丰非常驚訝，她發現這部紀錄片沒有結束！才剛剛要開始：「這就是拍攝現實時會遇到的狀況，因為現實會改變，片子拍很久人會變，他和我、老人家也都開始有了改變。所以我們就變成重新開始。」這是部落重建，自己長出來的生命力。

2004 年 7 月，敏督利颱風帶給三叉坑嚴重的影響，媒體的報導引來社會關注，最後在九二一震災重建基金會的積極介入下，土地、補助款等等問題，終於獲得解決，重建工程重新啟動。

「為什麼我覺得再怎麼樣都一定要拍到完的原因是：三叉坑現在蓋起來以後，未來的人，包括以後的小孩會指著現在的部落說：『當年那個遷村案有成功哦，它就照著那個圖蓋起來，所以遷村案是對的。』但我們所有曾經經歷過的人，都知道這六年的路非常辛苦，而且差點就演變成悲劇，

《三叉坑》拍攝工作照，李中旺攝影。

　　沒有變成悲劇是有很多原因的，包括部落的人是怎麼從努力到絕望，彼此決裂，又怎麼重生，再重新把這個案子攬起來。結果到最後，是原先反對這案子的人，去把這案子又扛了起來，因此我知道結束點在哪，我一定要拍到完，而且這個片子要留下來，要證明一件事，那就是誰都不許說這個遷村案、原來的規劃是很對的、是成功的，不能用這樣的看法去看，因為中間是有過程的，我們希望這個片子要留下這個過程。」陳亮丰一直守到了最後，完成紀錄片《三叉坑》。

　　拍攝紀錄片就是這樣的一種歷程，現實就像一把殘酷的鏡子，逼得你無處可逃，無助地撇過頭去時，才發現希望就在生命轉彎處。未知的未知，挑戰的是人固守的觀念與想法，紀錄片就如同生命本身。

131

社 會 工 作 與 紀 錄 片 工 作
的 角 色 與 位 置

《三叉坑》是陳亮丰的第一部創作作品。在影片中，不難發現她深陷在遷村重建泥沼中，很想盡一己之力，為災民做點什麼，但似乎又意識到她必須謹守紀錄片工作者的本份，不應涉入太深。她在社會工作與紀錄片工作之間游移，摸索自己的角色和位置。

早期，她會拍攝陳情帶，積極申請外援，運用攝影機的力量監督重建會議；但到了中後期，她轉變態度，收斂保留，曾放下攝影機很長的時間，到部落講故事給小朋友聽，跟部落一起生活，重拾拍片的能量。

她說：「我有幾個階段。一剛開始我以為自己是一個很積極、可以透過拍片幫助他們的人。拍了短片，請了部落的人一起去公所陳情，在現場看到的卻是長老與鄉長互相妥協、鞠躬、握手說謝謝，這讓我上了很大一課。我太魯莽，以為要用這樣衝撞、講理的方式，卻忽略了長期以來，部落長老和地方政府、鄉公所系統，有很幽微的合作與依賴關係。我開始發現，部落有很多東西是我不了解的，但我以為我做對了。我做的事情也不是不好，但那天讓我有很大的反省。」

每隔一段時間，全景的同事們會固定開會，討論在災區遇到的拍攝難題。陳亮丰常常因為過於投入現場而忽略了拍片，同事則會適時地提醒她，要認清拍攝紀錄片的基本功課，堅守紀錄片工作者的本位，不能不由自主、立場混亂的捲進了遷村的漩渦。

複雜的現實是那麼苦澀，身處在前所未有的災難裡，很多事情都遠遠超乎了她的能力。

拍攝紀錄片的典型考驗在於，現場總會竄出許多不可預期的情況，尤其當鏡頭必須凝視苦難與不公義時，如何不亂了陣腳，保持冷靜的情緒，這考驗著拍片者的耐心和遠見。因為，一旦無法繼續拍下去，漏失了重要的畫面，到頭來就等於什麼都沒有。長期下來，就不會有立場和資格談論這個議題，這樣如何能對得起被拍攝對象呢？

「憤怒是一種強大的行動能量，但是回到紀錄片剪接台上，憤怒使作者立場混亂，看不清楚事實，花了很多時間逼迫自己沈澱，我才慢慢知道，如果我很想傳遞清楚一件事情又能力有限的時候（尤其像是邊村這麼複雜的事情），不動火氣循序漸進可能是我唯一能夠做的。」陳亮丰在田野筆記上寫著。

這些沉重的難題沒有逼使她放棄，她告訴自己，不要隨便覺得可以陳情，需要做的功課還有很多。她放下攝影機，變成一個學習者，跟族人一起打工、生活、去教會聽講道，一切從頭學起。經歷好一段時間的反省後，她才找到自己除了攝影機之外，參與重建的位置。

她和幾位夥伴，會幫忙消化建案的細節，把會議整個拍下來，整理成逐字稿，向專業者請教當中的關鍵問題，再轉化成易懂的語言，解釋給部落的人聽。

因此在《三叉坑》裡，各種「細節」成為非常重要的元素。

陳亮丰沒有簡化任何問題，捨棄二元對立，藉由觀察現象，從中提出自己的疑惑，但並不輕易拋出一個唯一答案，而是透過自己的實踐，領著觀眾，像個數學證明題般，一起探索追尋。過程中她不斷地質疑、自省、推翻，然後重新嘗試、再推翻、再自省，一步步找出問題的癥結。

這就是紀錄片珍貴的地方。以電影的角度而言，《三叉坑》太「現實」

了，那些直接入裡的影像是赤裸的、逼人的、說理的，除了呈現遷村重建的各方立場、各種態度之外，還有主角和導演自我的成長、反省和轉變。在這手工縫紉的「細節」中，透露了作者多元的思辨觀點，還有影片強調「重建過程」那無可取代的意義。

「如果輸了，至少我們還有攝影機，如果部落的人被現實生活吞沒，來不及發出聲音，那麼，既然你們留給了我們參與的位置，我們就好好整理我們所見，把故事中最重要的部分還給你們。我在這可以看到部落的山頭某處，用笨拙的筆觸，刻下了這個故事。」

走了好久好遠，陳亮丰終於來到一個制高的位置，能夠俯瞰自己來時的路。

紀 錄 片 的 魔 幻 時 刻

1998 年 4 月，「地方記錄攝影工作者訓練計畫」中區即將結訓。學員最緊張的是最後一關——「訓練成果地方展」，這是作品第一次公開播映，學員第一次正式面對觀眾。

陳亮丰印象很深刻。在國中任教的簡史朗老師，多年來為了保護考古遺址不遺餘力，在短短的訓練期間學會使用影像，把長久以來想說的話濃縮在這約一小時的片子裡。「他站在這些事件的現場已經很久了，久到心情濃烈如酒，眼神專注，焦點清楚。以致於當你把攝影機交到他的手上，這些來自生活現場，多年陳釀的影像，其真摯誠懇的程度，真實深刻的程度，將襲擊每一個觀眾的心靈。」陳亮丰形容這樣的情形。

影片的開頭，簡老師扛著一台攝影機去上課，同學們好奇地看著他。

「各位同學，我這裡有幾個問題想請教你們。」老師扛著攝影機說。

「好。」全班笑了，老師扛著攝影機實在有趣。

「你們歷史都教完了嗎？」

「教完了啊。」

「好，那麼請問你們，有關於台灣的歷史，曾經在哪裡上過呢？」

「………………………」

《考古遺址何處去》（1998）播映完畢後，掌聲響起。簡史朗感受到觀眾的共鳴，呆站在講台前，一時之間百感交集，流下的眼淚成了他的開場白。

拍紀錄片是面對自己、面對拍攝對象和事件；作品放映，面對的是觀眾，必須與人分享，與人溝通。

陪伴學員經歷了數百場的放映，陳亮丰很明白這是一段必經之路，她既是培訓者，也是專業的觀眾，從中獲得許多知識和感動。一場接著一場，很多觀眾的參與回饋，讓她不只從創作的角度去思考紀錄片，更在當中領悟到紀錄片具有引爆的力量。

「我最大的感受是，紀錄片是一個媒介。是一種幫助人們去認識社會裡某些重要的議題，或者是對於不同族群、不同的人、不同的議題，能夠得到更深入的認識、更辯證式思考的一種媒介。放映並沒有說一定要達成什麼實際目的，但就是促成深度理解和對話，認識社會的異質性。」她說。

全景努力開創更多的「現場」，帶著學員的作品巡迴映演，讓更多人有機會走進來遇見紀錄片。這樣的工作在當時是頗具震撼性的，要看到紀實性的影像，不是件容易和普遍的事。

1998 年年底，全景在新竹進行培訓計畫。11 月底，陳亮丰和同事蔡靜茹突然接到新竹文化協會工作人員李孟津的求援電話。

文化協會希望保留位於新竹公園麗池旁，自日據時代興建的老木屋「湖畔料亭」。這裡原來是一所雅緻的日本料理，也是眷村聚落「空軍十一村」的其一建物。市政府與國防部因為改建計畫，擬將這裡變成湖畔休憩景觀區，即將剷除這片記憶了新竹市近七十年來族群演變、都市歷史的舊有建築。

該如何讓更多居民親近這片舊建築，一起關心都市未來的發展？全景決定捐一個活動——「湖畔紀錄片讀書會」。

「今天借用秋慧的電視，十九吋夠大嗎？」
「應該夠吧，我還發了些 Email 邀請上次來看紀錄片的朋友。」
「不知道今天有多少人會來看片哩？」
「今天好冷哦，五個、十個都好，讓大家有機會互相認識。」
「我會帶今天的錄影帶過去，六點半見哦。」
「六點半見。」

陳亮丰打電話給李孟津，確認晚上的放映事項。每周三晚上，「湖畔料亭」成為一個紀錄片集散地。今天，他們要放映黃祈貿的作品《下午飯的菜》（1997），作者特地從蘭嶼來到新竹出席座談。

接近七點的時候，屋子裡漸漸變得熱鬧，觀眾一個個從四面八方冒了出來。

幾位老朋友來了，從未見面的新觀眾來了，剛從科學園區下班的人們也趕來了。他們穿著非常正式的襯衫制服，帶著公事包，頸子上還掛著各大電子公司的識別證，有人嘴裡還咬著麵包充飢，顯然是下班後直奔來看紀錄片的。

七點到了，大家的寒暄聲越來越小。燈光暗去，每個人屏息以待，聚精會神。透過十九吋電視的聲音光影，蘭嶼的海浪聲在屋內迴盪，大家一起走進達悟族向大海敬畏地要五條魚當晚餐的生活。

「相對於使用大型的魚網，或高科技捕獵的行為，雅美（達悟）人親自用嘴將白毛咬死的動作，讓我感到一種他與魚之間的關係。這我重新思考，究竟是誰比較殘酷？」、「今天是我第一次接觸紀錄片，我才知道原來有些電影，是沒有劇本的！」、「為什麼會有紀錄片與劇情片的分別呢？」、「雅美（達悟）人的生活，讓我忽然覺得自己每天只有上下班，好可憐。」

觀眾們提出各種問題。黃祈貿則以緩慢的語調，談起自己學習紀錄片與達悟文化的歷程。

在這個時候，陳亮丰總在一旁觀察傾聽：「他們看片非常非常專心，討論也非常非常專心，常常都會討論到很深的程度，那是我第一次意識到，感覺真的很強烈，原來他們那麼渴望紀錄片這種藝術媒材、這種放映活動。在他們的世界裡，紀錄片就像一扇窗。」

「湖畔紀錄片讀書會」剛開始時，完全無法想像會有什麼人走進來。

每場的放映設備都是四處張羅來的，每次都不一樣；從第一次放映的「一個觀眾」開始，漸漸有了新面孔，幾場下來，開始爆滿。紀錄片力量感染了每一位參與者，口碑四處流傳，似乎有些什麼正在沸騰。

觀眾曾經那麼少，為什麼要繼續走下去呢？為什麼願意這麼辛苦的籌辦紀錄片活動？做為推廣者是什麼樣的心情呢？

陳亮丰說：「像我們這種人，已經練就到一種程度，就算是只來一個、兩個觀眾，我們就是一定替他從頭執行到尾。就是因為曾在各式各樣的場合跟民眾一起討論紀錄片，才會很真切地體會到，紀錄片真的有這種力量，真的有可能可以解放人被侷限住的思考。這是紀錄片這個媒材很珍貴、很可貴的地方。」

在她的經驗，所見證的例子太多太多了。每每看完紀錄片，有人流下感動的淚水，有人反思自己的生命經驗，有人震撼於異文化的美麗與智慧。

紀錄片能打開人原本緊閉的心門，給人一雙新的眼睛，去看見各種未能親身經歷的事件，去理解未能認識的人物、世界。當內心裡評量價值的尺得以鬆開的時候，我們才會願意關注自己周遭發生的故事，接受不同的信仰與價值。這樣的養分，由內而外，滋潤了人之所以為人的精神與靈魂。

紀錄片就是這樣的一種東西，隨著不同創作者而生的獨立視角、理解方式，讓這個世界有著無窮的變化與面貌，不斷解構人的慣態思想、固有觀念，即便是堅定有自信者，也不得不謙卑，學習包容與理解。

在燈光暗下的那一刻，紀錄片的魔幻時刻來臨。觀眾席上的人們，開始與創作者、主角，進行毫無保留的思想交流、靈魂交換。真實的力量從影像中撲向觀眾，真正的紀錄片早已從螢幕，溜進每個人的腦海裡。燈光亮起，就是這趟神奇旅程結束了的暗號。大家彷彿若無其事，回復成原來

的模樣，但有些什麼已經不同了。

「我們就是在那樣的場合裡，真實感受到紀錄片放映，對這個社會的影響力。這沒有真正造成什麼事情的改變，可是這會使得，我們每一個人的想法動搖、鬆動，難道這個東西不重要嗎？」

活動結束，散場的人們相約下次再見。看似什麼都沒有帶走，可是每個人都知道，自己真正帶走的是什麼。

透 過 真 實 而 生 、 深 化 人 心 的 影 像 力 量

1998年4月，全景在黃祈貿的邀請下，來到蘭嶼開設紀錄片訓練營隊。這個計畫，在現實條件的拖磨下，以達悟的節奏，前前後後橫跨三年。

來到教室的第一天，陳亮丰被一位衛生所的護士深深震撼。張淑蘭（希瑪妮芮）帶著非常清楚而強烈的動機，談論自己想學習紀錄片的初衷。

她的工作是老人居家護理計畫，要到村民家中去照顧慢性病患與重症者。有一天，一個老人家腹瀉了好幾天，全身髒兮兮的。張淑蘭想把他帶到衛生所接受治療，必須借一件棉被把老人包覆起來。但問遍了鄰居，都沒有人願意出借。因為依照蘭嶼的傳統習俗觀念，人死掉會成為惡靈，惡靈將會帶來厄運，人人都很害怕。

為了找棉被，張淑蘭急得掉下了眼淚。那時候起，她一直在想，到底能透過什麼辦法，讓部落的人知道老人遭遇的情況有多惡劣？她想起黃祈貿曾給她看過的紀錄片，或許吧，「影像」這種東西會有用。

陳亮丰以文字記錄了當時的情形:「她的初始動機是醫療上的,不是創作的。當她開始學習紀錄片,比較是視為工具。⋯⋯她在當地做訪視的時候,都隨身帶著攝影機,拍下老人的處境和老人跟她的對話,回來放給志工看,影響婦女走出文化禁忌,一起來關心當地獨居且生病的老人家。她的動機非常強,強到帶動了教室的節奏。可是,很仔細去看她的創作意圖和她在島上的行動,她重視推廣和行動比美學更多。是因為她作為一個蘭嶼鄉達悟族的年輕人,她關注的議題讓她很憂心,以致於在那幾年裡,她產生了很強的拍片動力。就讓她用,讓她發展,你沒有辦法知道她最後會往哪裡去。」

1999 年 5 月,陳亮丰再次來到蘭嶼,這次要參加「部落電影院」。學員們拍了一些影像,決定要巡迴幾個部落,不管是選片、翻譯、主持、宣傳,所有工作都由當地人負責。他們要在飛魚的季節,在星空海浪聲中,架起大型布幕,選映紀錄片給部落的人看。

下飛機的那刻,陳亮丰看見黃祈貿在跑道盡頭向她招手。她永遠忘不了這一刻的心情,就像是來參加世界上最有趣的紀錄片影展那樣興奮。

初到這天,陳亮丰在蘭嶼四處閒晃,似乎是在夏曼藍波安(達悟族作家)還是希瑪悟用(觀光導遊)的家裡,她偶然發現在客廳雜亂的角落,有一疊皺巴巴的紙張,上面密密麻麻的,凌亂地寫滿了中文、英文,還有一些很難辨識的拼音文字。

很驚人!她簡直不敢相信自己的眼睛。那是影史上第一部紀錄片《北方的南努克》(Nanook of the North, 1921)的字幕全文。

　　下午時光，在寧靜的蘭嶼島上，辦影展的工作人員還在海裡抓魚、帶遊客，在小學裡教書，牧師也還在自己的村子裡晃蕩，大家各忙各的。直到太陽下山，馬路不那麼燙了，這些人會集結起來，變化出一個全世界最厲害的影展。

　　晚上，播映《北方的南努克》，現場用擴音機加上達悟語的配音，小孩老人都看得樂不可支；而播映潛水教練桂清的《海底捉飛魚紀實》（1999）時，吃了一輩子飛魚的女人們讚嘆地對男人說：「真的是這樣，你們辛苦了啊！」；張淑蘭也把她拍攝的毛帶，放給部落的人看，引起很大的震盪。

　　「我願意做一個電影放映人，找尋島上的影像，巡迴在部落與部落之間。每天晚上放映結束，我都這樣一個人，孤獨的迎著星光，後面載著放映設備，路很長很暗，我會一直想著今天晚上部落的人看影片的笑容，他們看了影片後討論的那些問題，就這樣一路想著，一直回到氣象站。」黃祈貿帶著幸福的笑容，開著借來的車，快樂而天真地說。

　　陳亮丰強烈感受到那股幸福感，但她一直掛念張淑蘭的故事，那些撼人影像的背後，其實隱藏著一個猛烈、炙熱的心靈。

　　「如果她只是需要影像作為宣導工具，似乎，這樣已經足夠了。但是故事並沒有停下來，此後，張淑蘭不斷在課堂上提出困惑和求知的慾望，不僅為醫療，她想要『講出這個故事』，想要透過這些影像表達她的觀察和困惑。那麼，她就必須要學剪接，學影像語言，挑戰接踵而至，更重要的，她需要夥伴和她辯論文化變遷的觀點。於是我們的紀錄片班，就在這年夏天，向基礎拍攝技術揮別，雖然仍然克難無秩序，但是後來的課程，開始走向剪接和創作的討論。」

工作時，張淑蘭直接碰撞這種巨大的文化衝突，她不厭其煩地向部落的人說明，一遍又一遍；慢慢的，村裡的人也覺得應該幫助她，而不得不去和傳統的禁忌對話。她以苦行僧的方式，自拍自剪，終於完成了震撼人心的《面對惡靈》（2001）。這部片被廣泛利用在人類學、社會福利、醫療倫理等領域。

　　「如果由於歷史發展的因素，紀錄影像在蘭嶼，被賦予了外來的、侵略的、剝削的角色。那麼，當我們尋找屬於自己的部落影像時，我們要提出一個什麼樣的，屬於部落的，不同於以往的影像經驗呢？當部落的年輕人拿起攝影機，我們將如何用它來與外界溝通，傳達我們的想法？」

　　張淑蘭甚至成立了蘭嶼鄉居家關懷協會，靠著紀錄片的播映收入和捐款，繼續她的理想和願望。

　　沒有人能料到，原來紀錄片能夠這樣「運用」，能扭轉人們的觀念，推促事件，造成實質的改變。這股透過真實而生、深化人心的力量，是有機的、開放的、會自由生長的，這與政宣影片（propaganda）那樣絕對、單一的意識型態散播是完完全全相反的。

　　陳亮丰說：「若是不曾有過這個經驗的紀錄片工作者，如何知道能夠捲動起這些東西呢？有一些片子真的很棒，真的很值得被生產出來，因為會對這個議題的運動，產生很大的影響，這是在那麼多年的推廣經驗中發展出來的認識和走向，而不是馬上知道這是一種做法。」

自 模 糊 而 清 晰， 從 懵 懂 而 堅 定

　　五年多的時間，四百多個小時的素材，濃縮成兩個半小時的紀錄片。
2005 年 8 月起，全景帶著《三叉坑》在全台灣巡迴播映，陳亮丰也經歷一
場又一場的座談。

　　有人覺得影片過於龐雜，太多問題使得焦點渙散，建議應該再從重新
剪接成兩部影片，以議題模式討論事件；有人說片中涉入太多，質疑導演
的角色與位置；有人覺得走過這一遭，看見了人堅韌的生命力，很欣慰也
很感動；有人表示無奈，這就是台灣文化，彷彿身陷災區那般的無助無力。

　　陳亮丰吸收了這些意見：「這十多場，讓我從很緊張，到經歷了各式

三叉坑孩童，陳亮丰攝影。

各樣不同的發問，甚至改變了一些我過去對於紀錄片的想法。我是一個資淺的紀錄片作者，《三叉坑》可以說是我的第一個作品。我過去比較多的工作經歷，是在社區推廣和紀錄片教學案的推動上面。過去作為一個推廣者，也許我賦予了紀錄片太多不切實際的功能，但這一趟走下來，使我有機會將紀錄片還原，紀錄片不需要承載過多的社會光環，它就是一部紀錄片。但有很多朋友經常將改變的任務，交託給一部紀錄片，或者紀錄片作者，事實上那是不可能的。如果這樣就能改變世界，那麼是否跟我們過度依賴政治，相信某些以語言來代替行動的人一樣的不切實？一部片子拍出來，就像一本書寫出來，將某些我們不知道的經驗與思考，公開傳遞，至於改變世界，仍舊是回到我們每個人身上，我們每個人，或多或少的承擔著改變的可能與責任。」

有些熱情的觀眾，有感於重建過程的艱辛和掙扎，總會很熱心的詢問導演，你是不是還可以拿著這部片去做些什麼？

「我想，拍完了，我終將會離開這個題目，我覺得我最能實際協助與參與的，是在拍攝時期，因為那時候我與片中的議題與當事人結合得最為緊密，對當時事件的衝突與資訊掌握最多，對我來說，該去做的，能去做的，當時已經去做。」她如此回應。

2006年，全景解散了，這個以理想苦撐的團體，終究難敵財務的壓力。同仁們有人不捨，有人覺得整體環境仍沒辦法支持這樣一個全職的紀錄片團體，解散或許是件好事。

陳亮丰結束了十年來如同紀錄片公務員般的身分。她自認沒有接案拍片的能力，遂離開紀錄片領域，發展另一項專長，轉而攻讀「心理諮商」。

但她對創作仍有所期待,想從生存的承擔裡保留住純創作的縫隙,因此抗拒全職工作,培養多種能力。在辛苦勞動中,她漸漸明白了人在現實裡的某些難得。

「也許因此就在現實的洪流裡,離開了創作,那就這樣吧。不要急,認真生活是很重要的,畢竟『生活』是每一位創作者意圖描繪的對象,特別是紀錄片。我們自己的生活,就是我們看世界的基礎,也就是我們觀點與美學的基礎。過去我不知道,總是這裡抄那裡抄,這裡抓一點那裡抓一點,結果發現自己好亂,終究必須重新建立。所以也可以這麼說,學習創作逼使我重頭生活,因為它們從來不會是兩件事情。」陳亮丰試著回答自己的心情。

三叉坑蔬菜班合照,楊重鳴攝影。

2009年發生八八風災時，她馬上南下到災區擔任志工，關注遷村議題，甚至還寫下觀察日誌，希望人們不要只以經濟觀點或急著重建，而忽略了原住民族特殊的文化情境。

她說：「也許有一天我也會跟人家說，我今天會變成這樣，是因為九二一之後，我認識了一些朋友，他們影響了我，讓我參與了一些事情，分擔了一些他們家鄉的重量。即使只是一點點，但對我來說，著實是個重要的操練。」

趁著工作的空檔，陳亮丰會溜到影展去大啖紀錄片。看紀錄片是一種興趣，讓她保持一種靈敏、多面、深入的思考習慣，在她生命中佔有很重要的份量。

走在紀錄片這條人煙稀少的徑路上，很多時候，必須獨自一人跋山涉水，捱過風雨，與自我的坦誠相處、激烈搏鬥是無法迴避的。這些磨練，讓人們生命的底蘊，自模糊而清晰，從懵懂而堅定。

回 到 起 始 點

1988 年，台灣解嚴後的第一年。

陳亮丰自台南女中畢業，陳映真創辦的報導文學雜誌《人間》帶給她許多感動，而言論自由解禁、媒體開放的風氣，令她對大眾傳播系產生濃厚興趣。但在家庭的期望下，她選擇了輔仁大學法律系；一年之後，她決心對自己誠實，毅然轉到大眾傳播系。

「忠實於自己內在的困惑，不願意壓抑自己的疑惑，這就是獨立思考

的來源吧！」她說。

　　大學最後一年，同學們雖不太曉得紀錄片到底是什麼，但向系上爭取了一堂紀錄片課。剛從美國回國任教的甘尚平老師在賞析課上，放了幾部經典紀錄片，包括人類學家尚‧胡許（Jean Rouch）與社會學家艾加‧摩林（Edgar Morin）所拍攝的《夏日紀事》（Chronicle of a Summer, 1961），還有《北方的南努克》。但陳亮丰至今難忘的是一部南韓紀錄片，影響了她對於紀錄片的想像。

　　影片講述南韓當年為爭取奧運主辦權，政府為蓋了一條從機場延伸到首爾的高速公路，拆光了沿途所有的貧民住區，導演以極貼近的距離，記錄了拆遷的過程及住民的心聲。

　　大學畢業後，在偶然的機會下，陳亮丰參加了全景的「蕃薯計畫」，

《三叉坑》拍攝工作照，陳亮丰攝影。

被指派去七號公園（大安森林公園）拍攝兩個酒鬼阿伯。拿起攝影機的壓力太大，讓人產生懼怕。她這才明白，拍紀錄片不是只有技術，背後有社會結構、歷史及人等很多因素在其中運作，為了瞭解這層問題，她決定攻讀清大社會學與人類學研究所，奠定了未來的興趣與能力。

1994 年，她開始在全景兼職、磨練，然後一腳踏入紀錄片十餘年載，經歷各種的試驗、失敗與成功，過程中各種經驗、聲音、畫面、想像、記憶，全部都浸透到身體裡去了，與紀錄片結下密不可分的緣分。

許多年之後，她才曉得那部南韓紀錄片原來叫做《上溪洞奧林匹克》（Sanggye-dong Olympic, 1988），是南韓紀錄片史的開山之作。

而陳亮丰參與紀錄片的歷程，也正如這位拍出經典作品的南韓導演金東元（Kim Dong-won）曾說的：「最重要的事情不是電影本身，而是那些被電影激發的什麼。」

參考資料 |

● 陳亮丰（1998），〈那些真實而誠摯的影像——介紹《地方記錄攝影工作者訓練計畫》〉，《全景映像電子報》。
● 陳亮丰（1998），《紀錄片生產的平民化：95-98 年地方記錄攝影工作者訓練計畫的經驗研究》，清華大學社會人類學研究所碩士論文。
● 陳亮丰（1999），〈湖畔料亭・冬夜微光——新竹空軍十一村「湖畔紀錄片讀書會」的嘗試〉，《全景映像電子報》。
● 陳亮丰（2000.9.10），〈「面對惡靈」的背後：蘭嶼島上的紀錄片工作者〉，《聯合報》。
● 陳亮丰（2009），〈從大安溪到蘭嶼：回顧全景基金會的紀錄片訓練〉，台灣社區影像研討會手冊。
● 林聖翰、賴冠丞、林木材訪問（2011），〈深度訪談陳亮丰〉，《國家相簿生產者——紀錄片從業人員訪談研究與分析》研究計畫，臺北市紀錄片從業人員職業工會策劃。
● 三叉坑記事本部落格 http://www.wretch.cc/blog/sky5

陳亮丰 |

1969 年出生於台南，輔仁大學大眾傳播系畢業，而後因接觸了紀
錄片，繼續攻讀清華大學社會學與人類學研究所，於 1994 年加入
全景映像工作室，長期擔任訓練組組長，隨紀錄片教室遊走台灣
各地，協助文化工作者學習並拍攝紀錄片。九二一地震後，以拍
攝紀錄片的工作位置參與台中和平鄉三叉坑部落的重建過程，完
成《三叉坑》。2006 年後開始轉往「心理諮商」領域發展。

作品年表：

《我的鄰居是加油站》（1997）
《永康公園的鄰居們》（1997）
《三叉坑》（2005）

自由的
姿態
——
曾文珍

《春天——許金玉的故事》劇照，曾文珍提供。

我不在乎這段期間的學業成績有多好，
也不在乎老師們是否肯定我的「作業」。
因為我知道，自己一直在拍「紀錄片」，
記錄當時的「感動」，記錄當時的「自己」……。

「噹！噹！噹！」放學的下課鈴聲響起了，曾文珍與同學互看了一下對方，趕緊收拾桌上的書本文具，懷著迫不及待的興奮，拎著籃球與書包快步邁向籃球場。她們將書包放在籃球架的下方，然後開始練習著運球、傳球、投籃，身體和腦袋積極地互動，沉浸在自己的小世界裡，快樂運動著……。

突然間，導師騎腳踏車經過籃球場，看見正在打球的她們。曾文珍和同學心中一驚，暫停了原本的動作，低頭捧著籃球呆站在原處。導師坐腳踏車上，用手指向她們訓斥一頓，要她們馬上回家念書。回家的路上，還不懂反抗的曾文珍忿忿不平地想著：「打球是件壞事嗎？」

在那個升學至上、體罰有理的國中年代，這位導師每天拿著一支粗藤條，只要考試低於九十分，左手就會挨打。但他從不打右手，因為右手是要拿筆寫考卷的。

第二天，導師在曾文珍的記點榮譽卡上劃了兩個大大的「×」，成為她永生難忘的記憶；第三天，導師的腳踏車輪胎被刺破，這不是曾文珍做的，她只是在心裡暗自竊喜，並認定了這人不是心目中的「好老師」。

回憶這段故事，曾文珍說：「這個 ×，彷彿激發了我所有的叛逆性，但卻要到我唸研究所時，才爆發出來。我想後來會拍紀錄片，多少跟這個× 有點關係吧！」

懵 懂 的 創 作

曾文珍出生於台北市，從小和哥哥、妹妹在簡樸的家庭環境下長大，

市場裡的攤販以及來來往往的人們，是她再熟悉不過的情景。父親靠賣水果維生，忙於張羅家庭所需的一切，母親在幫忙之餘，還要負責打點家務，教育小孩，兩人都希望讓孩子過好一點的生活，但忙碌的生活讓他們無暇面面俱到，只希望孩子的課業成績別太差就好。家中對兒子有較深的期待，對女兒們則不會給太多壓力，唯一盼望的，是曾文珍能平安長大，別走入歧途，有好的歸宿，未來若能成為「老師」，那就是最圓滿的人生了！

「父親是退伍的老兵，四十歲退伍，他就賣水果養家，我們的成長過程就是平民百姓家，環境很單純，我父母就是說你要好好念書，要有一技之長，不要像他們那樣辛苦。我媽媽沒有讀過書，所以她覺得如果妳有任何的畢業證書，那就是妳的嫁妝。我整個成長過程很單純，不知道什麼叫叛逆，什麼叫反抗，什麼該去爭取。」曾文珍這麼說。

傳統保守的家庭教育是曾文珍的兒時印象。記得有次，她剛收完晾在外頭的衣服，母親以叮嚀的口吻對她說：「男、女的衣服要分開折，要記得，女生的衣服千萬不能放在男生的上面，這樣不好。」那時候她雖對這些帶有偏見的習俗觀念感到不解，有點不服氣，當下並沒有選擇提問或挑戰，僅是順從媽媽的話去做。這些早期家庭生活中的遭遇，也讓她在往後的人生中，面對各種來由的差別對待時，有著特別敏感的觀察。

喜歡畫畫的曾文珍，國小國中時熱愛體育賽事，崇拜籃球與棒球明星，是個喜愛追星的球迷，每每有瓊斯盃國際籃球賽，就會跑去選手村向運動員要簽名。外表看來瘦小的她，其實內心藏著澎湃熱情和各種想法，她多麼希望能成為一位籃球選手，但國中時期，身高始終無法突破一定的高度，因而限制了作為專業球員的發展性，夢想就這麼破碎了；之後，有很長一段時間，曾文珍沒有目標，學業成績又不好，一直覺得未來會讀專科或職

業學校，然後成為一名「會計」直到終老，對於自己的人生沒有太多想像。

　　高三時，為了準備大學聯考，曾文珍每天都在書本中度過，日子過得很苦悶。那年學校舉辦了第一屆文學比賽，她不知哪來的動力，有時在公車上，有時在書桌前，很自然地拿起筆來寫寫改改，全神貫注地將自己的想法鑄成一段段的文字，埋首創作。截稿的前一天，她將潦亂的草稿重新謄寫一遍，以本名投稿一篇短篇小說，以筆名發表一篇散文。事後，她回想起來，直嘆這真是不可思議，聯考那麼重要，不是應該好好念書才對嗎？可是，透過書寫，她彷彿找到宣洩壓力的出口，不被理解的想法能藉著文字表達出來真是痛快！這是她第一次有意識的「創作」。

　　她的短篇小說以足球員故事為背景，帶點灰暗色彩，某段文字寫著：「我不在乎輸贏，只想踢個好球！」

　　幾個星期後，校方公布得獎名單，曾文珍的小說得了第一名，散文獲得第三名，沒有獎狀，沒有頒獎典禮，只有八百元的獎金。得獎的作品刊載在校刊上，編輯卻錯把名字寫成了「曾亞珍」，散文是用筆名，因此鮮少人知道這段故事，低調的她甚至沒有告訴家人。不過，這對她而言，卻是極為重要的肯定和鼓勵。自此她才曉得，原來自己是有創作慾望與才華的，而創作的源頭，其實來自於對生活經驗的觀察和想像。

言 論 自 由 的 滋 味

1987 年，政府宣布解嚴，正逢台灣社會轉型的重大時刻。曾文珍自高

中畢業，在大學聯考表現沉穩，總成績 368 分。她明白自己對文字創作很有興趣，清華大學中文系是她的第一志願，但經過推算後，發現國立大學要 370 分以上，368 分的落點大約是私立大學的商學院和法學院。她對商、法都沒有興趣，決定選擇看似較新鮮有趣的淡江大學大眾傳播系。

進入大學後，她非常開心地享受這段「沒有人管」的生活。大一時，她熱愛攝影、學習沖洗照片，對影像產生了濃厚興趣，在學校的暗房當助理，還曾去新聞局打工沖洗黑白照片；她在校內擔任校園新聞的實習製作人，也是校刊的編輯，在那個風起雲湧的年代，以學生記者的身份，用旁觀的角度，在外圍報導了六四天安門事件（1989）、野百合學生運動（1990）等等事件，她從這些經驗與訓練，明白了團體編製的分工與流程。

當時學校有「審稿制」，所有文章必須經過校方同意才能刊登在校刊《淡江青年》，若是報導稍具敏感性的事件，校方還會請編輯小組去進一步解釋溝通。雖然如此，編輯校刊時，曾文珍和同學總是用各種方式，試圖衝撞校內規範與體制，體驗剛剛萌芽的新聞、言論自由滋味。

在大四之前，學校教授的都是新聞學、傳播學，雖然她在文字與攝影兩項能力都很不錯，但那畢竟跟紀錄片還是有很大的差異。換句話說，其實當時曾文珍對紀錄片沒有概念，只知道紀錄片大部份都是官方製作，是配上字正腔圓國語旁白的宣導片。直到這一天，某位學長告訴她一個實習機會，問她要不要去拍紀錄片。

「紀錄片！？」曾文珍腦袋一片空白。

紀 錄 片 的 啟 蒙

　　升大四的暑假，每位傳播系的學生都得實習，這是能否順利畢業的重要關卡。其他同學的選擇都是報社、電台、電視台、電影或傳播公司，唯獨曾文珍是例外；在學長的提議下，她沒有想太多，懵懵懂懂地到了全景映像工作室去實習。

　　全景映像工作室（1988—2006，1996 年改制為全景傳播基金會）是台灣相當重要的紀錄片拍攝推廣團體，創始成員如陳雅芳、吳乙峰、李中旺、郭笑芸等人，因為厭倦了虛假的媒體生態，也受到《人間》雜誌的影響，懷抱很高的理想性，希望用影像記錄「真實」的人事物，而投入紀錄片的領域。

　　但若要僅以拍紀錄片維生，實在太困難了！全景的方法是，一邊接工商簡介案賺錢，一邊維持理想，持續拍攝他們認為重要的題材。在紀錄片方面，他們總是用很長的時間，以「蹲點」的方式記錄社會上許多小人物，包括弱勢者、疾病者、默默行善者等，要挖掘對象體背後真正的故事。吳乙峰說：「基本上，紀錄片對我們來說只是工具，我們關心的是社會的弱勢者、社會的議題。」

　　當時全景正在進行「生活映像」的策劃，這是十五集以「人物」為主的電視紀錄片。在對紀錄片完全無知的狀態下，曾文珍被託付的工作主要有兩項，一是田野調查尋找題材，二是寫場記。

　　吳乙峰告訴她們，離開都市，去偏遠的地方看看，尋找價值觀不同於世俗的人，到村子裡找村長、居民聊天，探聽看看有沒有值得被記錄的題材。帶著這些抽象的想法，曾文珍常常和另一位世新專科（已改制大學）

畢業的同學黃淑梅，兩人一起搭火車到台北市郊的金山、萬里等地，用土法煉鋼的方式尋找題材。他們發現了好多動人故事：有位建築工人每天清晨五點起床，自發性地掃馬路是他上班前必做的事；有位從空軍退伍的伯伯，以自己的力量主動照顧眷村內無依無靠的老榮民……。這些故事主角，都是社會的勞動階級或邊緣人，曾文珍對他們並不陌生，因為她從小就是在類似的環境下長大的。

至於另一個工作——「場記」；由於紀錄片的場記方式和劇情片完全不同，劇情片場記，是要在拍片現場，觀察一舉一動，隨著每場不同的戲記錄下一切；但曾文珍所要做的，是窩在小小的螢幕前，仔細觀看攝影師拍回來的素材，然後將這些影像文字化，一筆一劃寫清楚，包括時間、地點、人物、鏡頭的角度長度、運鏡的方式、被攝者的反應對白、事件的說明等等。透過仔細地看影帶，她想像自己就在真實現場參與拍攝工作，從旁觀察著攝影師與導演的觀看角度，觀摩他們如何取景與提問。這些訓練，不但讓她學習到製作紀錄片的工作

曾文珍工作照，曾文珍提供。

流程，在反覆觀看影像片段的同時，更是打下了基本功。

一整個暑假，她領著微薄的交通補貼，每天從早到晚，做著與紀錄片相關的工作，辛苦而充實，也因為這次實習經驗讓她眼界大開。

曾文珍說：「我在學校成績其實也不是頂尖的，可是我大三升大四的暑假去全景實習，那時候才知道有個東西叫紀錄片，這是我對紀錄片的啟蒙。那是第一次，知道紀錄片的工作方式，實際看到一部紀錄片的製作過程，大部分的紀錄片概念就是這樣開始的。包括那時候王慰慈老師在淡江教授電影學，紀錄片上也算是她的專長，所以我在大學的時候其實有吸收到一點養份，但是對紀錄片還是不太清楚。」

結束實習後回到校園，王慰慈老師在大四的電影學課程中偶爾會教紀錄片，課堂上也放過許多經典名片。曾文珍笑笑地說：「像柏格曼（Ernst Ingmar Bergman）的《野草莓》（Wild Strawberries, 1957）、荷索（Werner Herzog）的《路上行舟》（Fitzcarraldo, 1982）其實我大學時都看過，但那時候完全不懂電影，毫無感覺，說要有什麼啟發是很牽強的。」

然而也因為到了全景實習的原因，她和同學共組的三人畢製小組，決定選擇以拍紀錄片做為畢業製作，曾文珍把她在全景的所見所學全用上了，在取材、敘事上都有向全景致敬的意味，完成了第一部紀錄短片作品《心窗》（1991）。

《心窗》以淡江大學的視障學生尤瑋瑋為對象，沒有太刻意強調什麼，只是呈現她的日常生活及遭遇的困境，無形之中，透露出拍攝者與被攝者間的友好關係，就像是向大家介紹一位好朋友，很輕鬆、自然地讓人感受到視障者的處境。完成後，獲得了金穗獎最佳紀錄錄影帶與金帶獎紀實報

導類佳作。

這稍稍鼓舞了曾文珍，但她說：「我在大學的時候，根本沒有想過要當導演這件事情。我對於所謂的導演、作者都不太清楚是什麼意思，雖然我在大學的畢業製作《心窗》得了幾個獎，可是那時候還不太意識到自己應該去掛導演或其他的職稱，沒有那樣的認知。」

「當導演」這件事？

畢業後，她進入傳播公司上班。一進公司，看到專業的線性剪接機器便非常興奮，幻想自己之後剪接和拍片的快樂日子。她的第一份工作是執行製作，必須跟著拍攝團隊上山下海，那時候主要是拍攝農委會的案子，以畜牧業和酪農業為主，目標是呈現農家如何兼顧降低成本、提升品質。這是曾文珍第一次離開台北，到外縣市的鄉下，整天與乳牛、肉豬為伍，待在牛舍豬舍裡。這樣的日子持續了二十個月，她看見台灣其他的角落，看見不同的人，了解所謂的城鄉差距，對創作視野有很大的開拓。

「這段時間給我一個很大的影響，很多地方是以前沒有去過的，我有機會可以離開自己生長的地方，看到許多與我不一樣的人的生活和工作。在傳播公司工作期間，我的視野已經不會侷限在台北市這個地方。」

之後曾文珍離開了傳播公司，中影找她合作，希望能拍一部參加金馬獎的紀錄片。她以企劃的身分跟著賴豐奇導演拍攝十六釐米紀錄片《化妝師》，講的是殯儀館化妝師的故事。由於十六釐米膠卷底片價格昂貴，因

此拍片的分分秒秒都必須仔細思量斟酌，甚至有些場景需要安排，這種工作形態和「全景」是截然不同的。賴豐奇是拍廣告出身的，受到他的影響，曾文珍想著也許應該去繽紛燦爛的廣告界闖闖看。

在廣告公司時，曾文珍擔任製片助理，初次合作的對象就是資深導演柯一正。廣告講求有效率的工作以及細緻的影像質感，每次工作都得動用大批人馬，和過去的工作經驗大不相同，她為此每天都戰戰兢兢。

回想起這段經歷，曾文珍滿懷感激：「也說不出來自己是不是對電影有什麼特別的喜歡，就是剛好有這麼一個機會接觸到專業影片的製作領域。那時候會想要知道台灣這個領域到了什麼樣的階段，可以做到什麼樣的成果。不過，真的很幸運的是遇到柯一正導演，能夠有機會跟著柯導一起工作，是非常寶貴的經驗。那時候還只是一個小小的製片，可是就從柯導身上學到，如何與你的工作人員相處、如何去為你的工作人員設身處地著想。」

連續兩份極具挑戰的工作，讓曾文珍體認到，團體工作須具備寬大的氣度與協調溝通能力，更重要的是，做為導演應該要學會自我培養、自我要求，以嚴謹和專業的態度來面對創作。之後，由於她有很好的紀錄片基礎，在王慰慈老師介紹下，進入李道明的「多面向藝術工作室」。

「這是一段非常奇怪的經歷，工作環境是那麼的辛苦，薪水也不是很好，但是想起來卻非常的開心。多面向最大的特色就是，在那裡工作的人，都還保持著很高的理想性，這是在別的地方都沒有的經驗。」曾文珍說。

「多面向藝術工作室」成立於 1989 年。從美國學電影歸國不久的導演

李道明與還在大學就讀的林建享常常在想，台灣解嚴後社會變動劇烈，做為一個影像人能夠為社會做些什麼？他們的答案是要用攝影機記錄下台灣社會的各種面貌，探索各種生活的多個面向。

李道明對社會改革的想法很強烈，但他不會限制每個人一定要有同樣的理念或意識，唯一堅持的是做事的態度跟待人處世的方式，以及與被拍攝對象的互動，希望維持拍紀錄片應有的精神。他們拍攝了許多關於原住民、環境生態、社會運動、弱勢族群、藝術家、地方民俗的紀錄影片，也與公共電視合作了大量的電視紀錄片。

第一天上班時，李道明問曾文珍是不是想要當導演，她愣了一下，因為「當導演」這件事，從來沒有在她腦子裡出現過。上班之初，她從剪接工作開始做起，真正開始當導演，是拍一支環保署的宣導短片，後來才陸陸續續有機會做導演工作，而原住民題材是令她印象最深刻的題材：「第一次到山上部落，我才知道，山上真的是有住人的啊！我才有台灣是多族群的觀念。」毫不遮掩自己城市鄉巴佬的成長經驗，說明了她的坦率和自然。

這樣的人格特質，使得曾文珍在面對被攝者時，總能很容易地取得對方的信任，讓彼此的關係變得自然且坦白，不會因目的性而產生人情壓力。她在這段時期拍了以文化教育目的為主的《鄒族的植物與文化》（1997）、《鄒族——我們這一群人》（1997）、《阿美族——美麗的故鄉》（1997）與入圍東京地球映畫影展（Earth Vision: Tokyo Global Environmental Film Festival）的《水——地沉下去了》（1998）。

遲 來 的 叛 逆

　　1997 年的夏天，曾文珍報考了台南藝術學院音像紀錄所，並在 1998 年離開多面向藝術工作室。爾後，多面向工作室在 2000 年正式告一段落，改名為「我們工作室」，細數過去十幾年的光景，大概曾有三、四十位年輕人曾在多面向工作過，孕育了許多人才。

　　對於繼續升學的決定，曾文珍說：「因為音像紀錄研究所那時候比較好考，對我來說不需要準備太多東西。我媽媽的身體不好，在我的生活裡除了工作，就是回到家裡幫忙照顧。去念書是想換一個生活環境。我本身在家裡面算是責任感比較強，媽媽很依賴我。那時候也不太想工作！但總不能跟家裡說不想工作，我想，不如我去考試念書好了，後來考上了。沒

曾文珍自台南藝術學院畢業，曾文珍提供。

有想要有一個學位，真的沒有想那麼多，也沒有想要從事創作。」

自大學畢業後的八年時間，曾文珍的工作始終圍繞在紀錄片與影像製作上。當她再次回到校園，已經是資歷豐富的老手了。

為了報考研究所，曾文珍特別拍了一部短片《尤瑋瑋與她的老公》（1997）做為入學作品。時隔七年，她回去找之前《心窗》的女主角，拍攝她的已婚生活。這仍是部溫柔的影片，片名也有「全景」的風格，片中最令人震撼的一幕，是有位視障者參加盲人演講比賽時，走上台想先向觀眾致意，卻在鞠躬彎腰時撞上了麥克風架，「碰！」一聲令在場者一陣錯愕，演講者仍繼續緊張地背稿演講，這個意外完全呈現了視障者的心境與現實處境。

挾著豐富的資歷，曾文珍順利錄取了，是紀錄所第二屆的學生；然而南藝對她來說，卻意外成為充滿負面回憶和情緒的地方。

「我拍紀錄片的一些養分跟南藝的學習沒有太大的關係。我去南藝念書大概是在三十歲左右，這個年紀對一些事情已經有自己的看法。念研究所是我最叛逆的時候，對學校的制度和課堂上的學習，都不太能接受。過去在工作上遇過的性別或位階問題，我在研究所就讀都遇到。有時，我不能接受，我會主動去挑戰，我才意識到自己真的很叛逆。」她說。

升上二年級要註冊時，曾文珍收到一年級下學期的成績單，表格是印表機印出來的，但分數是手寫的，上面還有立可白塗改的痕跡，五項科目只填上了四個分數，平均分數六十幾分……。

她很納悶，便跑去詢問註冊組這是怎麼回事？註冊組職員說有位老師

沒有交分數，所以總成績要除以五。曾文珍覺得奇怪，毫無道理可言，便和對方理論：「我作為學生的本分已經完成了，該交的作業也交了。老師沒交分數應該是你們之間的問題，怎麼會是用這種方式處理！而且平均分數應該是除以四科才對啊！這樣的成績會讓我父母對我有很大的誤會。」

對方顯然沒有聽懂，敷衍地說：「因為都要平均分數啊！」然後竊笑起來。這一笑讓曾文珍怒火中燒，大聲質問「這有什麼好笑的！」此時註冊組組長聽到，才過來解決問題。

事實上，憤怒叛逆的因子不只出現在與學校的衝突，也偷偷埋藏在曾文珍研究所時期的作品中，《我的回家作業》（1998）便是一例。

回 家 作 業

當時紀錄所的規定是，在三年的學制中，每年都必須交出一部作品。曾文珍一年級時，本來想要拍女生騎機車的故事，但母親因病做了腳的截肢手術後，開始要過坐輪椅的生活，她的日子也跟著有了變化。做為女兒，要照顧母親生活上的需求；做為學生，要在有限的時間裡完成作業。陷入困境的她，只好拿起攝影機，在家中拍攝最親近的人。

「為什麼要拍這一部片，理由很簡單，我只是要交一個學校的作業。……在二十多坪的家裡，能拍些什麼，對我來說是很大的挑戰。」她說。

她沒有任何具體想法，也沒有理論依據，只是很純粹地先開始記錄家庭生活，拍攝母親在小公寓內的生活景象，也對媽媽進行了兩次的訪談，

想用這個方式把影片故事架構出來。鏡頭裡的母親，因為自己坐輪椅，教育程度也不高，起先總有點自卑，常常帶著害羞的神情示意不要拍了。曾文珍會耐心地對母親說「這是學校的作業」，母親則單純地希望幫助女兒完成學業，願意侃侃而談自己的過去和家庭生活，彼此間充滿「愛」的甜蜜親情滿溢在影片當中。

透過拍攝而相互了解，也因為相互了解而完成拍攝，曾文珍發現母親是一位很勇敢的女性，這股力量成了影片的出發點，推促她繼續前進，和母親展開更深層的對話。

包括威嚴的父親，妹妹與已成家的哥哥，家中的其他成員也因為母親的緣故而入鏡。在和母親的互動過程中，曾文珍以非常細膩的感知觸角，

《我的回家作業》劇照，曾文珍提供。

透過母親言談和行為細節，隱晦地呈現了父母一輩對為家庭的犧牲、對孩子的期望，以及家中傳統氛圍與男尊女卑的狀態。這份既羞怯又甜蜜的家庭關係，彷彿道盡了許多人心中對親人壓抑、難以大方說出口的情感。

這是部獨一無二的紀錄片，外在條件上，具備了「作業」與「作品」的雙重身份；內在條件則是唯有拍攝者和被拍攝者對彼此都充滿「愛」，才可能誕生的作品。將鏡頭轉向家人，讓曾文珍有很多自我的成長、沉澱與治療，《我的回家作業》在校內公映時，許多人看了感動不已，在校外也獲得了金穗獎最佳紀錄片與第一屆（1998）台灣國際紀錄片雙年展的台灣獎。

曾文珍謙虛地表示：「我希望我的作品，能呈現一個開放的空間，讓不同的觀者，有不同的解讀與思考。我不是一個喜歡拍紀錄片的人，我只是喜歡用鏡頭去『看人』；拍紀錄片，是我認識不同生命的方法。對我來說，拍攝的過程，永遠比作品重要，有時我太沉溺於拍攝過程中與被拍攝者的情感互動，忘記要拍一個『好的作品』，攝影機總是沒有拍到『最精采的』鏡頭。我想，我不是一個好的紀錄片工作者。」

《我的回家作業》打破了紀錄片題材總須與公眾領域有關的迷思，在片名上，也挑戰了紀錄所每年必須拍出一部作品的規定。有不少紀錄所的學生作品，都是以自己的親朋好友為對象，突顯了學制的問題，也引來學界的討論。

像是學者陳儒修就曾擔憂地表示：「南藝院紀錄所的學生在一定時間內，就必須完成一個作品，於是長期參與觀察就做不到了，那他們怎麼辦？

自然就拿起攝影機對準他們的阿公、阿媽、父親、母親、鄰居、朋友，就讓鏡頭一直開著，也許就能夠捕捉到某些事件，而且希望是越快越好。……這樣的作品，既沒有做好充分的田野觀察（即使拍攝者與被攝對象的關係非常親密），也沒有充分的時間讓被攝者的主體性充分展現。」

面對種種爭論，曾文珍沒有正面回應。她始終覺得，紀錄片沒有一定的模式，縱然拍攝紀錄片時，會對人物或事件做很詳盡的研究調查，但回過頭來，對自己的父母或家庭又了解多少呢？其實拍攝個人題材，會有更多自我的對話，這是外人不會知道的。一個學生如果可以從周遭開始，願意關心家人、朋友、同學、生活，才有辦法去關照更大的面向。

議題或題材不該是衡量紀錄片的先決條件，任何故事都有其意義，創作者以什麼手法處理，是否具有真誠的情感和獨特的觀點，才是作品好壞

《我的回家作業》劇照，曾文珍提供。

的關鍵。

　　她提到自己在教學工作的實例：「我有一個學生要去拍他家人，他家裡有五個人，三人領有殘障手冊。在他的企劃案裡，把自己的家描述成一個美好的樣貌。後來，那學生缺了好幾堂課。一個月後，我問那位學生怎麼都沒有來上課？問他片子拍的怎麼樣？結果他的眼淚差點掉下來。他媽媽非常不諒解他拍這個片子，所以他就搬出去跟妹妹同住，都沒有回家。他必須去處理、面對很多家庭內部的狀況，原來外在美好的家庭，內部是很脆弱的，一碰觸就破掉了。我認為，這對一個作者的成長來說是很好的。他經過這樣的『拍作業』過程，他以後有更多的成長。」

　　《我的回家作業》是曾文珍的紀錄片創作起步，第一部真正的導演作品，母親給了她生命，也給她創作的能量。雖然只是學生習作，但十幾年來仍持續有許多放映機會，可以說，時間是影片價值最好的見證者。片中的時空是那麼熟悉、親切，好像這些事物就在眼前，紀錄片的魔力，就是將曾經存有的人事物，化為影像中的永恆。

冠 軍 前 後

　　1998年，曾文珍因為拍攝公視節目，認識了台東縣南王國小的棒球隊，熱愛運動的她，馬上成了這些原住民小朋友的球迷，隨著他們一路征戰，甚至還遠赴美國幫他們加油。她浪漫地想起以石頭為球，以木為棒的「紅葉少棒」，但同時也發現很多原住民在弱勢的環境裡，必須透過打棒球才能看見另一個世界。

在美國蒙特利市的小馬聯盟少棒賽，中華少棒隊痛擊對手，奪得「世界冠軍」！現場歡聲雷動，他們歡呼、吶喊，興奮地與每個人擊掌，曾文珍在激動之餘，看見球場的全壘打圍牆外，是一處烤肉野餐的草地，各國小球員在這裡交流、玩耍。此刻，她突然清楚地明白，這其實是一個夏令營式的少棒比賽，中華隊會贏，是贏在技巧、贏在一天花十幾個小時練球。

曾文珍說：「他們一直被灌輸一種使命感，一定要為國爭光，沒有拿到『世界冠軍』好像有辱所託。我在拍《冠軍之後》時，認清了這樣的事實。這些小孩子沒有自己個人的時間，沒有正常課業學習的過程，國小雖拿了冠軍，國一、國二打球成績都不錯，但到了國三、高中後，他們可能就因為受傷，或家庭經濟因素不能讓他們升學，就離開球隊、遠離球場，不能再繼續打球了。」

1998 年中華少棒隊於台東豐年機場，《冠軍之後》，曾文珍提供。

這趟美國之旅，重創了她原先美好的想像，看到「世界冠軍」背後的真相。回台灣後，她仔細思考這趟旅程，決定拍一部關於童年、關於棒球運動、關於教育、關於價值觀的紀錄片，片名就叫做《冠軍之後》（2000），這也是她二年級的作品，縱然在校內反應不一，仍獲得了地方文化紀錄影帶獎佳作與金穗獎錄影帶紀錄片優等。

《冠軍之後》是曾文珍最美好的拍片回憶，心情上，她將自己在學校不被理解，只能順勢而為的心情遭遇，投射在小球員身上；在作息上，她和這些小球員一樣，到球場去，看比賽、拍片、回家休息，一切都很單純。

她以導演的視角，觀察小球員在球場上沒有選擇，被教練掌控，被國家榮譽與世界冠軍的期待綁架，不能反抗的生命狀態；她以球迷的心情，關注比賽，真誠地關心每一位小球員；她也會以大姊姊的姿態，常常和小朋友們互動玩耍，適時地提問一些需要思考的問題，像是「為什麼練球要這麼辛苦？」、「如果未來當不成球員或教練怎麼辦？」、「知道紅葉少棒的故事嗎？」

她以一年多的時間，盡量貼近小朋友，去了解、觀察他們的想法，拍攝他們上課打瞌睡、念書考試、揮汗練球、玩耍起居的生活情形。但讓人不安心驚的是，看著這些小球員進入國中，她漸漸感受到那個炙熱的「棒球夢」，似乎在不久的未來就會破滅，因為成人世界的價值觀，竟是如此毫不留情地，侵入並剝奪屬於這些孩子的童年時期，正如片中小球員誠實的回答：「打球就是要拿冠軍！」、「未來不當球員就釘板模！」、「紅葉少棒……不知道。」

帶著真摯的情感，《冠軍之後》其實領著觀眾去窺見風光表面背後的

不堪,那些莫名的心理壓力和生理痛苦,早已印刺在每位小球員的心靈與身體,真實是如此殘酷,教人難以正視。然而,曾文珍並不直接批判她所發現的問題,反而以一種溫柔的呵護心態,銘記大家曾經的努力和快樂,也讓這部屬於她與球員之間的成長記事,擁有極為動人的力量。

片末,她和小球員相互承諾,約定十年後再拍一部尋找中華隊的紀錄片。十年過去了,曾文珍拍了《冠軍之後之後》(2009,未公開),以類似同學會的方式,把這些昔日的隊友找回來,她說:「他們成了一顆顆飛出去的界外球,我做的就是撿球。」

經過這麼長的時間,即使大家都變了,曾文珍仍舊和他們擁有很好的友誼,絲毫沒有導演與被拍攝者之間,因紀錄片而產生的不自然。當家庭

1998 年中華少棒隊與曾文珍,《冠軍之後》,曾文珍提供。

聚會或是節慶慶祝時，有人還是會將《冠軍之後》拿出來放映，作為一種紀念，緬懷那段單純美好的時光。

在一家運動餐廳裡，他們隨意聊天，輕描淡寫說著不繼續打球的原因。曾文珍腦海裡想著過去那天真單純的笑臉，但眼前的他們，有人繼續打球，有人在唸大學，有人早已為了現實生活奔波多年，世故早熟，帶著超齡的滄桑，「棒球」成為遙不可及的夢想。拍紀錄片帶來相遇，帶來友誼，也帶來遺憾與失落。

曾文珍說：「在我所有的作品裡，《冠軍之後》是我最喜歡的。單純，才能讓創作情感更真實，不被世俗所牽絆。」

春 天 的 容 顏

2000 年，關曉榮老師的紀錄片《我們為什麼不歌唱》在學校放映，這是部講述台灣在五〇年代「白色恐怖」如何鎮壓左翼運動的紀錄片。影片播映完畢後，片中的主角許金玉隨片登台，她是白色恐怖的受難者，被監禁了十五年的她，也是一個熱情的愛國主義者，當時她已經快八十歲了，但為了要讓多一點人知道她當時所經歷的事情，風塵僕僕地來到偏遠的南藝。

許金玉一開口就說：「我八十歲了，我現在在學電腦。」這句話令坐在觀眾席上的曾文珍很震驚，思考著是什麼樣的生命經驗，讓她保有這樣的學習動力？一個老太太，竟然對時下的政局情況和年輕人有很深的期許，更激起了想要拍攝她的慾望。

　　曾文珍開始閱讀五〇年代的白色恐怖歷史，也對許金玉做了幾次訪談，寫成了一個企劃案，希望爭取新聞局輔導金的補助。在幾次接觸中，她漸漸明白這次所要拍攝的對象，並非一般尋常的老太太。許金玉對影片的拍攝動機、想法，甚至個人政治上的意識型態，都要進行了解，這是過去她從來沒有遇到過的。

　　企劃案後來幸運獲得新聞局紀錄長片的輔導金補助，曾文珍也因此休學，專心投入。在正式簽約的前一天，她特地帶著企劃案南下，請許金玉再次確認是否同意並接受拍攝。去到住處後，曾文珍發覺，除了許金玉之外，還有三位白色恐怖時代的政治受難者，她們以「同學」互稱，一起檢驗企劃案並提供意見。

　　曾文珍對她們承諾：「我會盡全力，完成這部紀錄片，然後讓更多的人看到。」許金玉沒有任何質疑，全然接受地說：「好！那就來做吧！」拍攝工作也在她高度的自覺下進行。

　　「我知道在我攝影機前的這位女性，是『鐵錚錚』的，她從來就不曾屈服過。我也因此以為：如果要她聽我安排或配合拍攝事宜，一定要花上一些功夫，這樣的想法增加了我許多在現場執行拍攝上的壓力。但後來我發現我想錯了，任何拍攝的進行，只要事先與她溝通過，她認為沒有問題，她一定會全心全力配合我。」曾文珍說。

　　1921年，許金玉出生，八歲時被送做養女；1949年，許金玉在郵局上班，在郵局的國語補習班認識了計梅真老師，啟蒙了她對勞動權益、公平正義的思考，鼓勵她站出來，為更多人服務。當時本省籍與外省籍員工相比，薪資差了好幾倍，為了爭取平等待遇，她們組織工會，爭取郵局「改班」，發動台灣工運史上第一次的請願遊行，但之後，她們被國民政府清算，分別被判了死刑及十五年監禁，這是白色恐怖歷史中著名的「郵電工會」檔案；出獄之後，她認識了志同道合的伴侶，成為一家皮蛋行的老闆娘，丈夫在晚年不幸中風，她無微不至地照顧著他。

　　曾文珍曾問：「坐牢十五年，妳都在做些什麼？」她簡單回答：「都在鬥爭啊！」「跟什麼鬥爭？」她說：「牢裡的環境、國民黨的特務！」無論在任何環境，許金玉總是積極主動地找尋應對的辦法。

　　面對許金玉的人格特質，曾文珍認為這部片應是深沉、安靜、紮實、有厚度的，便挑選了十六釐米膠卷為拍攝規格，覺得比較沉穩的機器，可

能會讓片子產生比較沉穩的風格。

由於是以膠卷拍攝，導演必須嚴格控制使用量，以免預算暴增。拍攝前，曾文珍會和許金玉大量溝通，闡述希望呈現的內容，很多時候，也要排演和打光，這些都需要許金玉的配合。而這種安排、演出，一個鏡頭、一個鏡頭拍攝，具備場面調度的作業模式，其實很類似劇情片的拍攝方法，運用在紀錄片時，最難的不是拍攝技巧，而是拍攝者和被攝者間的信任關係。這層嚴厲考驗，凝聚了雙方對影片的認同感，最終作品也彷彿是共同完成的創作。

她們在十八個工作天內，完成了拍攝工作。對於拍攝媒材的選擇，反映了創作者對紀錄片美學的思考。

過程中，某次計畫拍攝的時間，是農曆過年前夕，曾文珍想向紀錄所租借十六釐米攝影機，學校雖然有機器，但卻沒有租借規範辦法。她向所方表示只想租兩天，會付兩天的租金費用，得到的答案是，過年期間行政人員放假十天，得要付十天的租金才有可能。

「這實在太不合理，預算上也沒辦法支付！」曾文珍想協調看看是否能儘早歸還機器，但所方就是不願意。

或許，所方也有自己的考量點，有難以變通的苦衷；但曾文珍顧不得那麼多，一氣之下，劈頭就說：「如果這件事情我不堅持一下，我根本不配拍紀錄片；這件事如果我不爭取、不堅持，我不就配拍白色恐怖紀錄片。」

在事件中，曾文珍突然感受到「威權」這個抽象名詞具體化了。不過，就如同許金玉的勇敢一般，她不再懼怕對不合理的事物提出質疑。

　　正是這樣的態度與個性，讓她獲得許金玉的信賴；她也覺得，許金玉是位不卑不亢的政治受難者，是位滿心溫暖的老人家，彼此間的距離，隨著拍攝而無形地拉近了。每當拍攝遇到難題，她會對自己喊話：「天下沒有解決不了的難題，許金玉被關了十五年，她都撐過去了，我所碰到的問題，都不算什麼。」

　　在曾文珍的眼裡，許金玉首先是一個「人」，一位勇敢慷慨的女士，然後才是政治受難者，影片的重點並非平反或控訴，而是許金玉的生活與意志。片中運用了許多空景，也以舞台劇的重演講述歷史，並運用動畫讓許金玉的畫作「動」了起來，畫中的人物在海平面上飛翔，跨越（台灣）海峽來到應許之地，好似道盡了許金玉的心之所在、心之所嚮。

　　這些極富新意的表現方式，其實源自於歷史影像的匱乏，除了照片、

《春天──許金玉的故事》劇照，曾文珍提供。

文字、資料影像，曾文珍似乎沒有別的素材了，這間接促使著她思考著「寫實」的侷限，進而另闢蹊徑，嘗試以情境表現情感，以動畫呈現心境，是描繪抽象而非寫實，是強調美感而非僅將紀錄片中的影像單純視為一種直接、生硬的印證或再現，事實證明，在艱困的環境下，激發出了更深沉精彩的創作。

透過導演的主觀詮釋，片中的人格、心志、歷史都在詩意的隱喻之下，變得立體，產生層次，曾文珍說：「我慢慢走入許金玉的生命，貼近她的生活。在許金玉身上，我彷彿看到了一頁台灣近代歷史的縮影。一個出生在日據時代平民家庭的女子，成長於殖民統治的壓迫環境，經歷二二八的苦難，最後因白色恐怖身陷囹圄，長達十五年的歲月。這樣的女性，用青春的生命熾鍊了歷史的苦難。」

2002 年，影片終於完成了，共拍了三萬多呎，剪出三千一百五十呎，以紀錄片來看，十比一的拍攝及剪接的底片比例是可接受的。曾文珍想起了一個故事，許金玉曾經告訴她，她們在牢中常以唱〈春天是我們的〉這首歌來相互勉勵。歌詞最後有一段：「度過最冷的冬天，春天就要來到人間，不要有一點猜疑，春天是我們的。」她將這首歌收錄在片中，是許金玉與她的三位同學一起合唱的。

「春天」是許金玉作畫的筆名，也代表一種生命的意涵，於是曾文珍將片名從原本的《容顏——許金玉的故事》，改成《春天——許金玉的故事》，除了向主角致敬，也用來銘記這次試煉生命意志力的拍片機會。影片推出時，獲得了一致好評，並在國內大小影展連連獲獎，包括了台灣國際紀錄片雙年展的台灣獎與金馬獎最佳紀錄片。曾文珍的母親得知消息後

很高興，為女兒博得了「好名聲」感到無比驕傲。曾文珍也覺得總算在自己的事業上，有點成就能令父母欣慰了。

　　然而，諷刺的插曲發生在一年後（2003），《春天——許金玉的故事》獲金馬獎提名，將在戲院公開映演，影片必須送到新聞局申請准演執照。結果出爐後，電影被判定為「保護級」，准演執照上沒有說明原因。曾文珍很驚訝，查詢相關法規後發現，〈電影分級處理辦法〉第五條這麼寫著：「電影片無第三條、第四條所列情形，但涉及性問題、恐怖情節或混淆道德秩序觀，須父母、師長或成年親友陪同予以輔導，以免對兒童心理產生不良影響者，列為『護』級。」

　　《春天——許金玉的故事》究竟犯了哪一項？曾文珍知道新聞局顯然

是以「意識型態」來檢查這部影片。後來，消息見報，許金玉打電話給她，擔心會不會因此被貼標籤。曾文珍笑笑地回答：「應該不至於吧！」心裡卻擔心經歷過白色恐怖的許金玉，會不會因而想起了過去的惡夢。

其實，她只想把這份准演執照收藏好，紀念時代，紀念 2003 年台灣的民主自由。

機 遇 與 心 情

休學兩年拍了《春天──許金玉的故事》後，回到學校，準備畢業製作，曾文珍仍想完成一年級時原本的企劃，這與她的暗戀有關，也與回憶、思念、死亡有關，片名叫作《台北‧女騎士》（2002）。

影片首先是個謎題，像尋人任務般，曾文珍找來了朋友當飾演女騎士，自己則化身片中所提及的拍攝者小珍，接著開始一站一站，到記憶所及之處，尋找當事人的足跡和下落，透過不停追尋的過程，在夢境、記憶、現實、各種線索的交織下，才慢慢地暴露自己對回憶的感受，釋放對當事人的思念，以及釐清事實的真相。

這部影片融合了「虛構」與「真實」，包括了真實場景、檔案影像、歷史資料、人物訪談、電影片段、演出、動畫等等，相當大膽且富實驗精神，儘管不同元素的拼湊，看得出有些生硬與生澀，但當中真摯的情感卻無庸置疑。

創作是抒情，是療傷，也是慰藉。照理來說，過去應該已經「過去」了，

但不願正視、無法接受的過去，會藏匿在人的內心中，躲避時間的追緝，彷彿需要一種儀式般的行動，重新建立起對事件的感知體驗，如此才能真正宣洩自己的情感，釋懷，告別，然後放下。

《台北・女騎士》劇照，曾文珍提供。

這是《台北・女騎士》對曾文珍最重要的意義，透過創作，她終於能夠撫平歷久無解的漫漫缺憾。

可是，這樣算紀錄片嗎？帶著前衛色彩的《台北・女騎士》在校內公映時，引起了激烈的討論。

面對各種批評，曾文珍壓力很大。她希望能聽到有見解的評論，能幫助創作者的中肯建議，而非無的放矢。偏偏，許多似是而非的悖論批評排山倒海而來，她在心中暗自想著：「為什麼？告訴我原因為什麼不能這麼做？虛構的手法，難道不能達到真實的目的嗎？」

最後這關很難熬，但曾文珍仍舊畢業了，學校外的世界，海闊天空，才是令人嚮往與追求的。回顧這段研究所生涯，她自認為學位的取得與知識的追求，應是相映成輝的，但在過程中，卻充滿許多遺憾，拍紀錄片對她而言，成了一種對抗不平的對話方式，一種解開心結的抒發。

在《台北・女騎士》書面技術報告的最後一頁，她寫了篇標題為〈拍片的機遇與心情〉的文章，彷彿是對南藝時期（1997—2002）的心得告白：

每次在按下攝影機 REC 鍵的時候，我總會想：為什麼我會拍這個鏡頭？為什麼我要來拍這個片子？這個思考的時間很短暫，短暫到沒有辦法想太多複雜原因。

　　在研究所就讀期間，每一學年都要繳交一部「紀錄片作品」，我們可以簡稱它是「作業」；於是就讀三個學年，就會有三部「紀錄片作品」，會去拍紀錄片，也往往因為要「交作業」。

　　對我來說，「交作業」是進入學校體制，你必須遵守的遊戲規則；而「拍紀錄片」才是我真正想大膽嘗試的一件事情。「交作業」只求 Pass 就好，「拍紀錄片」卻是嚴格看待自我，測試還有多少能量可以釋放。只是很詭譎的，在過去幾年來，「交作業」與「拍紀錄片」這兩件事情，一直

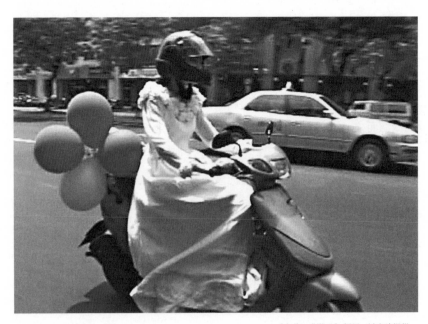

《台北‧女騎士》劇照，曾文珍提供。

緊密的結合在一起；但大多時候，「交作業」這個誘因，以被拍紀錄片的
「機遇」所取代。

我不在乎這段期間的學業成績有多好，也不在乎老師們是否肯定我的
「作業」。因為我知道，自己一直在拍「紀錄片」，記錄當時的「感動」，
記錄當時的「自己」；我不斷地想像拍紀錄片有多少種方法、動人的故事
要怎麼去說……這樣的思考，不曾停止過。

拍紀錄片的「機遇」很重要，我一直這麼相信著。如果有人問我：「為
什麼要拍《台北‧女騎士》這樣的作品？」我會回答：「在這個時候，有
這樣的心情，所以我要拍下來。」

這是「機遇」，也是我當下的心情。

有人會認為這不是一部好的「紀錄片」，但我卻認為，這是我最真誠
以對的一部「作品」。當我站在打擊區，我總想著要把球打的又高又遠。
球打出去，有可能是全壘打，有可能是高飛球被接殺；全壘打與高飛球只
有一牆之隔。

每一部紀錄片開拍，我都想像那會是一支全壘打。

做 想 做 的 事

從南藝畢業後，曾文珍接拍了公共電視的紀錄片《世紀宋美齡》
（2003）委託製作案。這是個大型製作，但主要工作人員除了製作人外，
只有導演、企劃、攝影師共三人。分工職責是，她負責影像的構成，至於
腳本、觀點、文稿則由企劃掌控。

影片推出後，收視率很高，獲得許多肯定，但曾文珍卻沒有太多感覺。她以「代理孕母」形容這份工作：「我會分的很清楚，什麼是『案子』，什麼是『自我的作品』。我對作品會有一個比較嚴格的定義，它的構想應該都是來自於作者本身，對我來說，才會認為這是一個作品。」

在過程中，她曾抱持著許多想法，希望讓《世紀宋美齡》不只是停留在採訪、文字資料、檔案影像，應更具情感與張力，但在多次溝通後，意見不被採納。

觀念的歧異，讓她不禁懷疑：「既然這樣，為什麼要找我來拍呢？」以「專業」自我期許的她，認為專業有三個層次，一是專業素養，素養就是美學；二是專業的態度；另外一個是專業的技術。既然是專業，當中都不應該有妥協的空間。

就在拍攝期間，一個壞消息突然傳來。2003 年 1 月，曾文珍的母親心臟病發作，在家中猝逝。

原先，生活中有一半時間是留給母親的，一下子多出許多時間，讓悲傷難過的曾文珍有點手足無措。妹妹對她說：「媽媽走了，妳去做妳想做的事吧。」

「什麼事是我想做的？」她問自己。或許，拍電影是個明確答案。

「拍紀錄片，場景很真實、情緒很投入，有時候不知不覺就跟拍攝對象調整成同樣的呼吸節奏。去養老院拍片，你會跟著早睡早起，去農村拍片，你會跟著日出而作、日落而息；老人的片子拍多了，你彷彿已經看到自己以後年老的樣子。為了不讓自己的生命場景變換的太快，決定暫時不再拍紀錄片。」

2005 年，曾文珍完成第一部劇情長片《等待飛魚》，這是一部發生在蘭嶼的愛情電影，以城市女子與蘭嶼男子的相遇，兼容並蓄地帶出城鄉差距、文化差距、思想差距，進而發展出一段浪漫的戀情故事。其實，仔細觀察《等待飛魚》，不難發現其中的元素，都與她過去拍紀錄片的經歷有很大的關係。

「你看我的紀錄片，我的紀錄片基本上跟觀眾滿親近的，我拍劇情片也會這樣定位，我把目標放在這邊，我希望跟觀眾是親近的，我不希望拍一部觀眾進去看不懂或沒有共鳴的片子。……我自覺的是，看到題材我會從最感動的那點切進去……。至於《等待飛魚》，那種簡單的生活方式，我看這邊最感動，我就從這切進去，可能比較沒有束縛，我不想拍那種文以載道的東西。」她說。

接下來的幾年，她鮮少「作品」誕生，但她開始嘗試電視戲劇、人物傳記影片、音樂錄影帶、廣告等等類型。面對不同的工作，永遠都是練習，而「女性」與「族群」，始終都是她持續關心的議題。

她曾在公共電視的人生劇展的《夏天的芒果冰》（2004）中，想要挑戰沙文父權，加入了一位女學生因為不滿男老師的體罰，刻意收集了許多用過的衛生棉要惡整老師，馬桶上帶有一點點經血的鏡頭，後來因為「不雅」的理由被剪掉了。

在創作上，曾文珍其實一直不會特別區分紀錄片或劇情片，因為「電影」（cinema）一詞就包含著各種類型，像是她在 2007 年與公視合作的影像詩《繼續跳舞》，以現實與超現實的場景，詮釋夏宇的詩〈跳舞‧跳到死為止〉；為「大台中紀事 2」拍的短片《日光烤豆魚》（2008），也混

合了許多元素，虛構與真實交雜，她希望讓觀眾知道，真實永遠都是可以被製造出來的、被建構出來的，只要觀眾在當下認為那是真實，那就是真實。

但在目的性上，她則有清楚的分別：「拍紀錄片這件事情，我把它定位在一件有意義的事情。所以我可以自己花錢去做製作，花錢去請工作人員，我是可以用這種方式去拍的；可是拍電影或拍戲，我就會把它放到電影產業裡面去看。我會認為它必須透過一個比較嚴謹的過程，它有投資者、要到戲院、要跟觀眾互動，然後它要給投資人所謂的報酬。所以我在做電影會思考比較多，但是這些跟我要拍一個好的故事其實並不衝突。」

自 2006 年起，她也到大學擔任講師。過去的求學經驗帶給她很大的陰影，她督促自己，若要教創作，一定要拍片，這樣才有辦法跟學生對話；她警惕自己，絕對要有同理心，要充實自己，要有彈性的思考，有胸襟接受挑戰和刺激，不要以「老師」的位階，去樹立自己的權威和威權。

「當老師，也要當個聽眾，聽聽學生在說什麼。有時候他們並不需要你指導他們什麼，他們只是需要你，聽聽他們說話，為他們加油、打氣。」她說。

曾文珍以「過來人」的身分，從近二十年的影像經歷中，摘錄了十一項「要點」送給學生。

1. 給自己機會，別人才會給你機會。相信自己，別人才會相信你。
2. 拍紀錄片時，與你的拍攝對象相處，就是要將心比心、感同身受。
3. 坐在導演椅上，我學到一件事：過去的改變不了，未來的想像不到，

我只能把握當下。

4. 把片子拍好，沒有什麼大道理，就是「耐煩」而已。

5. 意志力的存在，會讓美好的事物發生。

6. 拍一個作業容易，拍一個作品困難。好好拍片，不要再混了。

7. 要養成「不要放棄」的習慣。

8. 總是有一大堆片子拍不好的理由。這些理由，能變成片尾字幕，跟觀眾分享嗎？

9. 瞻前顧後，走不了遠路；頻頻回首，只會讓自己退縮。勇往直前！

10. 要用拍經典片的心情，去拍你的每一部片；也要用拍最後一部片的心情，全力以赴。

11. 我們都只有一次機會。加油吧！

拍 自 己 真 正 想 拍 的

記得《我的回家作業》中母親對著曾文珍說：「你若是有心做牛，免驚沒犁通拖。」這樣簡單的價值思考，一直影響著她。不優渥的生活環境，讓她學會吃苦、懂得感謝，才能一步一步往前走，還能繼續拍片。

回顧將近二十年的影像生涯，曾文珍總帶著積極的態度，以柔軟的身段去尋找符合題材的各種形式，嘗試以「如何將故事說好」的初衷來面對影像，而非拘泥於原本類型的基本框架。

在她的作品中，總是有意無意地透露一些抽象的「對話目標」。在《我的回家作業》裡，回應了學校作業與自我作品的定義；在《冠軍之後》中，

質疑孩子們背後的現實眼光與莫須有壓力；在《春天——許金玉的故事》，面對的是大環境中泛政治的眼光；在《台北·女騎士》，挑戰的是紀錄片形式的框架；在《等待飛魚》中，是以城市、蘭嶼的相對概念，做為創作雛型；在《夢想美髮店》（2012）中，則是台灣社會對待外來移工、移民的刻版偏見。

然而，擁有一個明確的「對話目標」，不是想直接攻擊或撂倒什麼。在曾文珍的創作裡，極度珍貴的是，那份溫柔關懷至上的熱情與真誠，令她不會陷入偏執，總是專注在主角本身的生命力與能量，巧妙地將不服與對抗的意念，轉化成為證明自己／他人的動力。她的作品們，某種程度上呈現了她不同時期所關注的議題，同時也是至真性情的抒發紀錄。

因為抵抗，所以自由，因為表達，所以滿足充實。在紀錄片創作中，她享受著那難以言喻的快樂喜悅。

那麼，已嘗試過許多不同題材的創作，下一部作品會是什麼？這個問題對曾文珍來說並不重要。她只想保有一個不被打擾的角落，可以看得很遠、想得很遠，永遠保有一種不太真實的想像，可以睡覺睡到自然醒、不會鼻子過敏、不會有 morning call……。

法國作家卡繆（Albert Camus）在 1937 年 9 月 30 日於自己的札記中寫到：「許多作家都不願重寫，那是為了早日讓自己的名字公諸於世。太可鄙了，作家應該懂得重寫的。」

抄下這段文字時，曾文珍對自己這麼說：「寧缺勿濫，拍自己真正想拍的。」

參考資料 |

- ●陳儒修（2002），〈紀錄片：「記」什麼？「錄」什麼？又是什麼「片」？〉，《電影欣賞》第 111 期。
- ●萬蓓琪採訪整理（2003），〈在春天的時候，寫作業——曾文珍專訪〉，《小電影主義》第 209 期。
- ●曾文珍（2003），《台北·女騎士》書面技術報告，台南藝術大學音像紀錄研究所。
- ●曾文珍（2003），〈春天——許金玉的故事～與女性政治犯對話〉，《婦研縱橫》第 67 期。
- ●艾爾、陳虹吟報導（2005），＜純愛戲新國片時代來臨，《等待飛魚》導演曾文珍專訪＞，《放映週報》。http://www.funscreen.com.tw/head.asp?period=26
- ●施儀潔、蔡崇隆訪問（2010），〈深度訪談曾文珍〉，《國家相簿生產者——紀錄片從業人員訪談研究與分析》研究計畫，臺北市紀錄片從業人員職業工會策劃。
- ●曾文珍部落格〈在 actiont 與 cut 之間〉http://tw.myblog.yahoo.com/tseng-viewfinder

曾文珍 |

1968 年出生於台北，畢業於淡江大學大眾傳播系，學生時期就以紀錄片為畢業作品，曾於全景映像工作室、傳播公司、多面向工作室擔任場記、製片、攝影、剪接、編導等職務，1997 年進入台南藝術學院音像紀錄研究所。其作品蘊含著關懷至上的真誠與熱情，議題橫跨家庭、運動、政治、歷史、族群等等，總視題材獨特性採取不同的電影形式，曾獲得金穗獎、台灣國際紀錄片雙年展、金馬獎等肯定。

作品年表：

《心窗》（1991）
《尤瑋瑋與她的老公》（1997）
《阿美族——美麗的故鄉》（1997）
《鄒族的植物與文化》（1997）
《鄒族——我們這一群人》（1997）
《水——地沉下去了》（1998）
《我的回家作業》（1998）
《時間殘影》（1999）
《冠軍之後》（2000）

《春天——許金玉的故事》（2002）
《世紀宋美齡》（2002）
《等待飛魚》（2004）
《繼續跳舞》（2007）
《日光烤鬥魚》（2008）
《冠軍之後之後》（2009）
《夢想美髮店》（2011）
《逃跑》（製作中）

睜眼看真相
——李惠仁

《睜開左眼》劇照，李惠仁提供。

我不是專家，自己做的其實很簡單，
就是「拼圖」。採樣、送驗、比對、蒐集資料、訪談，
拼湊起一切細節以後，真相自然浮現了。

　　寫給我自己的親人吧？我一家至親十一口：大哥死於越戰砲火之中；
文斗姪兒在解放前一場暴動中為流彈所殺；九十三歲的老祖母和七歲的文
媛姪女解放後在人民政府的照顧下活活餓死；一輩子絕口不談政治的父親
在鬥爭大會上被一棒一棒地打死；二哥在集中營裡因忍不住飢餓偷吃了一
口蕃薯被綁赴刑場槍決；大嫂因莫須有的罪名瘐死獄中；母親上船時被匪
幹推下海裡淹死；妻在海上被海盜射殺；文星兒和我一同游泳來到這個珊
瑚礁上，熬到第十三天就在萬般痛苦中死了，他的屍體被同來的難友吃
了，吃他肉的難友也都死了。海天茫茫，如今我寫給誰呢？

　　我一家至親十一口都死在共匪暴政之下，你一定以為我恨透了這不共
戴天的血海深仇，是的，我恨透了他們！復仇的烈火支持著我才能忍受這
麼大的痛苦折磨。但是我還有更痛恨的仇人。吃人的老虎固然可恨，但是
把別人送往老虎口裡的那個人更可恨；燒死人的火坑固然可怕，但是推別
人下火坑的那個人更可怕；咬死人的毒蛇固然歹毒，但是把毒蛇放進你被
窩裡的那個人比毒蛇更歹毒。是誰把我們送往老虎口裡？是誰把我們推下
火坑？是誰把毒蛇放進我們的被窩裡？是他！就是他！是那些民主鬥士和
偉大盟邦。

　　我是土生土長的越南人，我的祖先來自遙遠的北方大陸，那已是三百
年前的事了。三百年來，我們世世代代生於斯，長於斯，我們已在這裡扎
了根，祖國的泥土生育萬物來養活我們，我們死了之後又化為祖國的泥
土。從前作夢也沒有想到有一天會被迫離開她的懷抱。

　　正值國小四年級李惠仁讀著這本校方發送的課外讀物《南海血書》
（1979），這是上課的必讀教材，每位同學都要會背誦這篇三千多字的文

章，撰寫心得報告。朝會時，校方會隨機抽籤，被抽中的同學得上台對著全校師生背誦。

「千萬別抽到我呀！」他在心裡默默禱告。

書中提到，這是一位越南難民「阮天仇」的絕筆。他和家人因為受到越戰影響，被越共迫害，家破人亡，妻離子散。阮天仇與他的兒子文星搭上了難民船，在海上漂流，最後停靠在汪洋中的一塊珊瑚礁，孤立無援。兒子在第十三天餓死，而阮天仇則以螺絲尖端沾染手指鮮血，將自己的遺言，一字一句寫在襯衫上，揉裝在海螺裡面。直到第四十二天，他死去了。

本書譯者朱桂加了附記：「內弟有一天到南海打魚，在一個荒島上發現了十三具屍骨，和一堆大海螺殼，這份血書就裝在該海螺殼裡。字跡模糊，我只將其大意揣摩著翻譯來，際此美國對我背信毀約，與共匪偽政權搞『關係正常化』，越南人民的血淚未止，卡特政府今後勢必更難以取信於任何自由國家了。」

李惠仁只覺得文章那麼長，很難背，很煩。

他漸漸發現，每天晚上九點至九點半，三台都會播出改編自《南海血書》的連續劇，還有人拍成了電影《南海島血書》（1979）和《南海血淚》（1979）。班上同學每次都會刻意模仿片中台詞，用慷慨激昂的語調說：「今日不為自由鬥士，明天將為海上難民！」

連媽媽都會用這個嚇唬他：「如果你不乖乖吃飯，以後就會和他們一樣，要吃人肉，喝人血。」

獨 立 思 考 的 萌 芽

談起兒時記憶，李惠仁說：「小時候很笨，以後長大要做什麼，完全沒有想法，做什麼都好，到時候再說。作文課要寫我的志願，我都不會寫，因為真的沒有想法，很多人會寫科學家、總統、太空人等等，可是我都不知道要寫什麼。為了硬擠一個志願，就隨便寫當老師好了，因為爸爸是國小老師，比較好寫。」

在彰化鹿港長大的他，生長環境很單純。父母期許家中孩子未來能有一份穩定的工作，兩位姊姊，一位弟弟，每個人都必須去考師專。

李惠仁不愛念書，成績不好，沒考上。升學之路從鹿港國中進入私立精誠中學，遇見了一位很特別的國文老師盧思岳。

「鹿港某程度上是一個民主聖地，但在我還沒念高中之前，每天都是讀書、讀書、讀書，回家看三台電視新聞，都是一言堂。譬如說有民眾聚集的時候，就會叫你盡量不要去，怕危險。可是念了高中之後，開始慢慢改觀，因為這位老師介紹了很多課外讀物，像《野火集》、《人間》雜誌、《新新聞》，會叫同學去買來看，然後陸陸續續，每個禮拜四我們會去菜市場，偷偷買黨外雜誌《民進報》，一份十元。看了之後，發現寫的東西跟電視上的完全是兩回事。怎麼會這樣？當更多人想要消毒這樣的言論時，你就會更懷疑，然後回溯到唱先總統蔣公紀念歌等回憶，驚覺怎麼會有這麼偉大的人？打開了懷疑的思考。」

這時，鹿港居民正在醞釀反杜邦設廠運動，害怕外商公司的工廠一旦進駐，會造成無法挽回的環境汙染，自發性成立「彰化縣公害防治協會」，以各種抗爭手段抵制杜邦公司在彰化設廠；同時間，李惠仁也於高一時，

在校內發動了一個小型學生運動。他住在學校宿舍內，覺得繳了這麼多錢，校方提供的伙食卻非常差，許多學生都吃不下，多次反應卻不見改善，於是開始串連學長，大家一起「罷食」。事情越鬧大，有一半的同學都不吃了，引來校長的關注。

訓導主任發現李惠仁是主謀，進而展開關切：「現在是戒嚴時期，超過三個人就是集會結社，是可以判軍法的。」

李惠仁聽了非常生氣，他沒有被嚇倒，卻很煩惱父母不知道會怎麼反應；隔天，學校的早餐變得好豐盛，而過沒多久他被逐出宿舍，這是與體制作對的代價。

從什麼都不知道，到想要去了解各種事情。獨立思考的能力，在他身上慢慢發芽。

「連爸爸自己都很敢頂撞學校了，當然不能為此數落我啦！」父親雖然在國小任教，但沒有將制度的框架帶到家中。從小爸爸若要與他討論事情，無論認同與否，都以意見交流為重，培養孩子擁有批判和多面思考的能力。懂得聆聽與理解，是父母給李惠仁最棒的禮物。

生 命 的 轉 彎

對繪畫很有興趣的李惠仁，大學聯考時本想選擇美術系，但父母擔心學習純藝術，未來會找不到工作。在各方意見與現實妥協下，他選擇了既可以學習美術，又帶有應用性質的服裝設計系，到台北實踐大學就讀。

大學生涯，他喜歡畫圖、設計，像是色彩學、設計課都培養了他對原

創的想法，但「手拙」的他，非常不喜歡實作課，也發現和老師、同學間
的觀念差距很大。在校內，他並不快樂，但在課業之外，他很享受多采多
姿的大學生活。

1990 年 3 月，中正紀念堂廣場上聚集了來自全國各大學的學生，他們
靜坐抗議，拉起「我們怎能再容忍七百個皇帝的壓榨」的白布條，提出「解
散國民大會」、「廢除臨時條款」、「召開國是會議」、以及「政經改革
時間表」等四大訴求。李惠仁和幾位同學也會一起到現場聲援，見證那段
風起雲湧的日子，參與了轟動一時的「野百合學生運動」。

參加完學運之後的某天晚上，他和其中四位不同科系的朋友在學生活
動中心一起喝酒，便用啤酒宣誓：「從今以後，我們將在各自的領域努力
往上爬，約定十年之後再相見。」舉杯，乾啦！

就在畢業前的兩個月，李惠仁為了畢業展覽很焦慮。他不想按照慣例
做一套實體衣服，只想用線條筆觸，描繪出心中理想的前衛服裝，表達設
計概念。評圖時，幾位老師對他的作品有不同看法，不是極高分就是極低
分，評價落差很大。

有位老師嫌他「根本看不到布料，怎能說是服裝？」不容辯解就給了
超低分，並對他說：「你要聽我的，不要這麼主觀。」

「你這樣說不是比我更主觀嗎？」李惠仁不客氣地回了一句。

那一刻，他突然驚覺，這間學校已經無法再給予任何新知識了。思考
了許久，他決定自動申請退學。不是暫停性的休學，而是永久性的退學，
他要捨棄那張畢業證書，告別過去，讓自己沒有後路可退，這是人生很重

大的轉捩點。

「我不想念了，我想去當兵。」他將這樣的想法帶回家裡，父母不贊成也不反對，只是淡淡地對他說，你已經成人了，自己做決定自己負責，想清楚就好。

李惠仁說：「不喜歡就應該勇於改變，現在回頭看，花費那三、四年根本沒什麼，勝過一輩子活得不快樂。……除了無法忍受僵化的觀念以及一成不變的課程之外，另一個想法就是提前去當兵，儘早回歸社會；領先同學出發，儘快到職場卡位。然而，『先跑先贏』這個自以為是的想法，就在新兵訓練中心即將結訓之際，完全顛覆。」

離開學校之後，他搭上了大專兵的列車，來到台南官田新訓中心，軍種是「空軍」。

在一個風和日麗的上午，「空軍電影隊」這個神祕的單位來到了營區來挑選新兵。長官對著阿兵哥們說：「讀傳播相關科系或者會錄影照相的，到這邊來。」他們要找一個具備動態攝影、剪接能力的新兵。

一聽到「照相」這兩個字，李惠仁馬上出列加入排隊行列。從面試官和新兵的談話中，他發現有人是影視科班出身，有人擔任過電視台攝影助理，而他根本不會使用攝影機，只會拍照而已。

面試時，他懷著忐忑的心情擠出笑容，誠懇地說出自己的經歷。

李惠仁唯一的動態影像製作經驗，是大學時用同學的 VHS-C 攝影機，大家亂拍一通，圖個好玩；至於剪接，則是動用兩台錄影機，把拍好的影帶先標註好時間點，以一比一的時間對錄到另一台的帶子裡，如此不斷重複，土法煉鋼，直到影像部分完成了，最後再外接錄音機，加入聲音或旁

白再次過帶。

對電影或藝文，他沒有特別喜好或研究，對紀錄片也毫無概念，只記得在曾華視看過《月亮的小孩》（1990），但這類沒有明星，沒有聲光娛樂，只有素樸影像的片型，實在吸引不了他的興趣，直言看不下去。

令人意外的是，一個星期之後，他竟然被分發到「空軍電影隊」。

兩年的當兵生涯中，在菜鳥時期，他會犧牲自己的假期自願留守，只為了要摸熟機器，學習動態影像的製作流程。每當空軍有重大活動，他就必須扛著攝影機去記錄一切，做為資料存檔，每年 8 月 14 日的空軍節是他最大的挑戰，必須和新聞官配合，拍出一支完整的宣傳影片。

至於這些影像是否歌功頌德？作用為何？李惠仁說：「當時沒想那麼多，只想要趕快結案，趕快把事情做完。」

沒想到，這份誤打誤撞的經歷，竟引發了他的興趣，也讓李惠仁轉入了不一樣的人生軌道。

從 實 作 中 體 認 新 聞

退伍之後，正逢台灣電視媒體蓬勃發展。李惠仁的第一份工作，是在泛衛事業股份有限公司，接著則進入華衛音樂台製作音樂節目，進而展開媒體生涯。他記得自己的第一份薪水是兩萬六千五百元，扣完稅後還可以實拿兩萬五，在當時是很不錯的價碼了。

「那時候有個憧憬，想說三台的年終獎金都有十幾個月，在電視台工作應該可以賺很多錢，但後來發現不是這樣。會換這麼多家電視台，是為

李惠仁工作照，李惠仁提供。

了跳槽和加薪，憑良心說真的是這樣，想找一個薪水比較多的工作。」李惠仁細數他的媒體資歷。

他先從泛衛、華衛到非凡電視台，開始轉任新聞攝影記者，再到真相新聞網、超視（1995—1997）、民視（1998—2003）、三立（2003—2004），最後到了東森（2004—2008），成為專題節目的製作人。十五年的時間（1994—2008），幾乎都專注在新聞工作上。

「其實我原本對新聞沒有想這麼多，只覺得在工作領域上，把影像處理好就好。可是當到了某個程度時，開始會去想新聞真的只有這樣子嗎？為什麼明明有更好的方式，卻不試試看。會和文字記者有不同的想法，對新聞的想像和觀點產生差異。」他對新聞的體認是在實作中得知的。

很多時候，攝影記者苦心等待才拍到的重要鏡頭，總是被文字記者忽略或一語帶過，這些觀念衝突，令他總會卯起勁來和文字記者「觀念溝通」，搭擋常常一換再換，被封為「文字記者殺手」。

1998 年，他在民視任職，被調派到中部新聞中心，工作模式突然變成單機作業。在這段辛苦的日子裡，培養了獨立工作的能力。

「在中部新聞中心的時候，學到很多。因為從一個攝影記者單機要去採訪新聞，很辛苦，同時要拍，同時要想新聞的角度和線索，在那麼短的時間裡面，我覺得那是一種磨練。那一年，在那樣的壓力下，很快要去切入，去看事情。」

當時，台鐵舊山線的列車即將走入歷史，李惠仁接到文化局請託，希望拍攝一部紀錄短片，記錄舊山線最後的樣貌。

過去李惠仁總是處理約八十秒的新聞畫面，這次時間突然拉長了這麼多，該如何講述「事件」，影像的構成如何安排，都是新的挑戰。他試著以列車上、列車下的風景對望，配上旁白與許多空鏡頭，講述該列車與地方之間的風俗、情感與歷史，花了兩個月時間，完成了生平第一部紀錄片《山線戀情》，獲得了文建會地方文化紀錄片佳作。

「到民視異言堂，開始接觸比較長的東西，十幾分鐘，以前是一分半，很短。但到了異言堂，開始可以做一點點不一樣的，醞釀一些情緒的部分。」新聞、深度報導、紀錄片之間的差別是什麼？李惠仁似乎從影片的長度、深度中，開始思索這個問題。

轉任到專題報導節目後，他接連完成了許多重要的報導，像是《獵人日記》（1999）、

《山線戀情》劇照，李惠仁提供。

《前進龜山島》（1999）、《殺路戰場》（1999）、《尋找連鄰長》（1999）等等，也獲得了生態文學報導獎佳作、金視獎新聞採訪獎；他的拍攝概念，對紀錄片的啟蒙，則來自於超視的節目「調查報告」（1995/10/15—1997/4/30）。

《山線戀情》劇照，李惠仁提供。

「我在超視的時候，張照堂老師在『調查報告』節目，我對於『調查報告』的形式感到驚艷，覺得這個專題報導怎麼可以做成那麼好看，那是以前都沒有接觸過的文體。他們找的題材都是平常比較少接觸的，邊緣和弱勢的，旁白變的很少。印象最深刻的是處理蘇建和案的《死罪！冤案？》（1996）。那時候每個禮拜的『調查報告』我都會看，張老師也對我們做了很多在職訓練，影響很大。」李惠仁認真地說。

超視的「調查報告」是一個新聞專題節目，包含「對抗生命」、「生命‧告白」系列節目，都是由超視新聞部製作，在監製張照堂的帶領下，網羅了許多重要的紀錄片工作者，像是蔡崇隆、曹文傑、陳

榮顯、林琬玉等等。他們不畏壓力，關注邊緣和爭議議題，雖曾獲得有線電視優良新聞節目獎，入圍過國際電視艾美獎初選，但由於關懷弱勢立場強烈，使得廣告商敬而遠之，時常受到高層的施壓。

而「調查報告」由何日生主持，每集約一小時，每週播出一次，節目開始時，總由主持人開場介紹，接著才穿插紀錄影像，敘事上不太使用旁白，但仍帶有很強悍的觀點，以事件為主軸，偶爾配上音樂，向觀眾拋出嚴肅又撼人的疑問。曾做過的題目包括 1996 年首次總統民選的「我要選總統」，在高雄錫安山以共產方式生活的新約教會的「神之所欲，常在我心」等等，其討論議題的角度和處理影像的方式，引起了很大的迴響。

張照堂曾提到：「超視的『調查報告』、『對抗生命』、『生命‧告白』這些節目，就不像過去朝向美化、浪漫，而是比較深切去碰觸社會階層、人間邊緣的情感，就這樣一直往這個方向走。……『調查報告』、『生命‧告白』，我覺得才稱得上所謂傳達紀錄片的精神與力量。」

1999 年，台灣發生了九二一大地震，此時李惠仁已經調回台北新聞中心。新聞主管很關心中部災情，交付給李惠仁兩個任務，一個是要拍一部紀錄長片，另一個是以類似連續劇的型態，報導事件發展，每天提供一則約兩分鐘的每日新聞。

拍攝新聞時，即便在截稿壓力下，李惠仁已會儘可能及早到現場，晚一點離開，以便讓新聞能夠更完整詳盡。但這次案子可不同，他帶著攝影器材、帳篷及睡袋，從台中東勢開始，慢慢移轉陣地，跟災民生活在一起，嘗試尋找具有代表性的個案，最後在人本教育基金會的介紹下，認識了災民阿東。

阿東的父親與三位子女在地震中亡故，原本靠打零工維持家庭生計的他，頓時在現實、心理狀況，都陷入了困境。阿東說：「我要找一個沒有地震的地方……」

李惠仁帶著笨重的攝影機，試著與阿東溝通，並取得阿東的同意和信任。身上肩負兩個任務的他，很詳細地跟阿東解釋拍攝的動機和作法，而阿東也表示明白。但李惠仁卻一直有種格格不入的感覺，他試著以跑社會新聞的做法，和阿東喝酒、吃檳榔，搏取感情，降低心防。但無論如何，都很難打破彼此間的隔閡。

「這是我第一次有這種感覺，我所拍的畫面不是真實的。你會覺得對方所做的事情都不是真實的。到最後，某個程度好像有自然一點了，但心裡知道仍然不真實。因為，尤其是紀錄片跟每日新聞同時在進行，新聞已經播出了，可是紀錄片還在持續時，我會看到被攝者心情的轉變，因為他已經知道今天的行為，可能明天會在電視上播出。他會開始去刻意呈現自己想要

《傾城歲月——災民日記》工作照，李惠仁提供。

200

被認識的樣貌，只說他願意告訴你的。在過程中我不知道該如何拍到真正的他，越拍，我越覺得他只是為了這個電視製作而硬撐出來的，這不是最真實的他。這部分我很掙扎！」

當累積了一定的素材，李惠仁會把新聞帶送到台北公司，由新聞部同仁製播，這個名為《阿東日記》（2000）系列的每日新聞，開始在電視上放送；阿東本人可以在電視上看到自己的畫面，同時間，李惠仁還在他的身邊繼續拍攝。

這簡直有點像變相的「真人實境秀」（reality show）節目。沒有人知道，媒體的力量將會把事情牽引向何方，攝影機的暴力是否會對自己和他人造成傷害。

新聞的曝光，讓阿東可能會開始修正自己的行為，在鎂光燈中迷失，

李惠仁與阿東一家人，《傾城歲月──災民日記》，李惠仁提供。

走到各處，都有民眾知道他曾在新聞上露過臉。隨伺一旁的攝影機，似乎漸漸讓雙方關係產生質變，事情已經不再單純了，大家各有心事，拍攝受到越來越多干擾，引發了難以想像的糾紛。開始有旁人跳出來，疑似有所圖、想要介入，大鬧現場，拍攝者與被攝者之間，陷入難解複雜的習題。

但這畢竟是一部電視台製播的紀錄片，影片主題設定非常明確，事件之外的紛紛擾擾，並不適合放在影片中，這或許是體制工作與獨立拍片最大的差別。李惠仁最後仍然完成了紀錄片《傾城歲月——災民日記》（2000），他以阿東做為主角，描繪災後重建的現實狀況，以及他為了家庭所做的打拼與犧牲。

李惠仁語帶遺憾地說：「最精彩的，其實都在影片之外。但我當時對紀錄片沒有概念，能力也很差，不知道該如何去處理那樣的狀況。後來想想，不該這樣操作的，會帶來很多干擾，讓我很受震撼。」這次經歷，著實讓他上了一堂最好的紀錄片與媒體課。

調 查 南 海 神 話 的 真 相

2001 年，李惠仁偶然在製作人高人傑的桌上發現早期的黨外雜誌《八十年代》。隨手翻翻，讀到一篇由林濁水所寫，名為〈拙劣的越南寓言——剖析「南海血書」的真相〉的文章。

他很驚訝，剎那間兒時的記憶，小學班上同學爭相背誦，在操場上舉辦週會的場景，電影電視裡的畫面，一幕幕全都被喚起了。

這篇文章洋洋灑灑寫了近八千字，以邏輯和常識推斷《南海血書》的

真實性，結論是：「南海血書中所舉事實錯誤百出，充滿各種謬誤觀念。我們雖沒有直接證據說他完全是偽造的，但從種種可以推理得到的結論是，它完全是捏造的神話。有關南海血書的真相，外界已有甚多傳說。我們實在不想，也不忍心花更多的精力，證明這完全是有目的欺騙，因為我們不願意相信政府會如此欺騙青少年學生，因為這些學生，將來都會長大，都會發現真相。我們寧願相信，它只是少數搞宣傳的官員所弄出來的拙劣的表演。」

讀完之後，李惠仁有點不敢置信，原來也有人是這麼想的，不是只有他一人對此有疑惑。他和高人傑商量，希望能做一集有關《南海血書》的專題報導。

新進記者在電腦上鍵入「南海血書」、「朱桂」兩個關鍵字，搜尋後只有五筆資料。這個可以合理懷疑的案子，卻找不到證據去證明一切都是假的，在資訊不足下，新進記者放棄了這個題材；而高人傑和李惠仁想的是，如果能夠找到原作者朱桂，那謎底就可以解開了，他決定展開調查。

他先是熟讀網路上的五筆資料，不放過蛛絲馬跡，發現朱桂曾有三本著作，翻閱作者簡介之後，發現原來共有五本著作才對；接著到國家圖書館去，將朱桂所有的書籍全找了出來，其中有一本，上頭寫著朱桂曾在某些學校任教過。

但年代實在很久遠了，有二十年之遙，學校是否會保留朱桂的連絡方式，李惠仁也很懷疑。他打電話到文化學院（文化大學）、崇右企專（崇右科技大學）等好幾個學校去查問，

「有沒有這個人？如何聯絡到他？」李惠仁問。

崇右企專的職員說：「這很久了，不過可以問一下，有個在學校工作很久的老工友也許認識他。」

老工友對他說：「朱桂這個老師我有印象，但我沒有他的連絡方式，只知道他好像住在台北的虎林街。」

「虎林街！」李惠仁總算得到了一個明確的位置，他和製作人討論，是不是要請熟識的分局員警，透過私交幫忙調口卡資料（意指有犯案前科者的留存資料），看看能否找到這個人，但員警表示，若是沒有犯過罪，不會有口卡紀錄，只能幫忙透過關係問問看；這時政府已經有所謂「資訊不公開」的個資法以保護民眾隱私，戶政事務所不能亂給別人資料。

一晃眼，兩個月過去了，進度還是零，一籌莫展。李惠仁開始思考，如果朱桂曾經在大學教過書，那麼社經地位應該不錯。他回想起小時候，老家在鄉下裝一支電話要花四萬元的經驗，似乎連裝電線桿的錢都包含了那樣，非常非常昂貴。

當下他決定，打電話去查號台問問看。如果朱桂經濟狀況不錯，應該裝有電話，而早期電話稀少，那麼查號台就會留有資料存檔，當初這些資料沒有公不公開的問題。雖然時代已進步，但不太會有人意識到要去查號台取消或隱藏自己的電話號碼。

「我要找朱桂的電話！」李惠仁打電話去查號台；「哪個朱桂？」對方說。

「台北市虎林街的朱桂。」中了！找到了！

朱桂的妻子說他年事已高，患有輕微的帕金森氏症，常常臥病在床，清醒的時間每天大約只有半小時，不適合被採訪，但若只要拜訪是可以的。

聽到這消息，李惠仁非常興奮。出發之前，他們買了一盒水果，高人

傑叮嚀，機器要帶著，可以假裝剛剛才結束採訪，若是聊的很愉快，也許就可以拍攝。

這一天，朱桂老先生破天荒聊了兩個多小時，言談之間，他直接承認《南海血書》全都是他自己撰寫的，不是翻譯的，這完全是一篇虛構的文章。

終於，這是史上第一次，他們拍到了關鍵的影像證實《南海血書》是假的！這些調查方法，倚仗於跑社會新聞的經驗，是幾位記者一起想出來的。

他們開始去爬梳當時因應而生的各種文宣，包括漫畫、電視劇、電影，還找來了幾個當時經歷事件的學生、老師，他不只是要證明這一切都是假的，還希望批露「宣傳的手法與方式」，因為掩蓋真相的過程，其實也是真相的一部分。

《南海血書》是國民政府反共的文宣，是國民黨情報主管王昇為配合威權統治所策劃的虛構故事，目的在於煽動反共情緒，而當時台美斷交，美國轉與中共建交，引來國民政府極大的不滿，此份文宣正好補足了這兩個部分；當時的行政院長孫運璿在立法院答詢時曾說：「大陸的淪陷、越南的淪亡，都是我們記憶猶新的教訓；今天我們不能做一個為自由奮戰的鬥士，明天就會淪為海上漂流的難民。」

這是高人傑和李惠仁第一次以「調查」的方式製作影片，他們靈活地運用各種素材，以「實證」的精神，抽絲剝繭地讓謊言無所遁逃，完成了《南海神話》（2001），並獲得文建會紀錄影帶獎佳作，過程中他很享受推理思考、抓到把柄、戳破假像的快感。

「很過癮！就像拼圖一樣，當你找到最重要的那一塊，全貌就會陸陸

續續清楚了。」他說。

專題報導在電視上播出之後，經歷過此事件的人，如同在深度催眠中甦醒過來，也有不少人一直非常質疑此事件，如今終於有了實證；慈林教育基金會的台灣民主運動館，也向李惠仁表達希望收藏《南海神話》的意願，片中所提到的政治宣傳方式，以及真相的證據，都是台灣民主史上，很重要的史料。

直接就是一種美學，溝通就是最重要的形式。記錄的本質意義，跨越時代的眼光，追根究底的精神，大膽求證的態度，已使得作品有著無可取代的價值。至今，李惠仁仍以《南海神話》為傲。

告 別 與 重 生

在新聞工作上，由於非科班出身，李惠仁常會面臨許多不知該如何是好的難題，如何平衡報導？新聞的真諦是什麼？他曾期待新進記者能帶來活水新知，但每次總令人大失所望。趁著機緣，他到世新大學新聞學系進修，之後繼續攻讀政大的傳播學院 EMA 碩士班。

約莫在同一時間，他離開民視，到了三立，接著又轉到東森新聞部擔任專題製作人，在 2004 年到 2007 年，他完成了幾個重要報導，像是得到曾虛白先生新聞公共服務獎的《危雞危機——禽流感追蹤調查報導》（2004）、社會光明面報導獎的《六十六塊錢的一堂課》（2006）與《鋼硬的火車頭，脆弱的心》（2007）等等。

李惠仁沒有忘記,在他初進媒體業的那些年,見證歷史,記錄歷史是他最想做的事情。

1996 年 5 月 19 日,為了慶祝首任民選總統就職,舉辦了「團結2100,登峰造極」晚會,主辦單位使用兩千一百萬塊積木拼出一座金字塔,沒想到施放煙火時發生意外,釀成大火,全都燒光了。李惠仁是第一個趕到現場的攝影記者,公司因此在全國第一時間播出這則頭條新聞。長官對此讚賞有佳,從那天起,他立志要成為一位優秀的攝影記者。

他也記得,曾有一部由港星何潤東飾演的飲料廣告,篇名叫做《夢想的開始——記者篇》(1998)。描述在突發新聞事件之後,因為交通事故,導致所有電視台記者都被困在車陣,動彈不得。這位充滿理想的儲備記者,拿起拍攝帶,徒步穿越重重車陣,奮不顧身地跑向 SNG 轉播車,讓這則新聞上了頭條並且領先其他業者。所有人都為這宛如英雄的行為喝采,全新的識別證遞到他手裡,順利成為正式記者,展開人生的夢想。

只是,媒體現況早已大不如前,環境惡劣,商業價值掛帥,新聞道德淪喪,置入性行銷無所不在。李惠仁雖然天天都很忙碌,偶爾可以做些真正覺得有意義的報導,但更多時候早已不知是為了什麼而努力,是優渥的薪水嗎?還是做出好的報導?他的鬥志和理想逐漸被現實消磨,「記者」這份曾經引以為傲的職業,失去了昔日的光芒和榮譽。

2007 年底,李惠仁的父親因為心律不整引發呼吸衰竭送醫急救,在加護病房中與死神搏鬥,這份生離死別的經驗,讓李惠仁徹底思考生命的意義。

「那段時間，差不多一個月，我把年假、特休全部都休完，把年度的事假全部請完，剛好休到農曆過年。我在醫院不斷地想，當最親近的人跟死亡的距離那麼近的時候，我的人生到底能做些什麼？到底在追求什麼？」手術過後，父親情況穩定，轉回普通病房，他終於鬆了一口氣，辭意也因而萌生。

高中時，他有勇氣對抗體制，發起運動；大學時，他敢於挑戰權威，毅然決定退學；工作多年後，走到了生命的十字路口，該如何面對穩定工作所帶來的富裕經濟、安逸生活？養兒育女的壓力該如何調適？「改變」是否已變得如此艱難。

「我這麼多年在新聞圈裡，雖然自己偶爾還可以做一些還不錯的專題，可是比例上來講，還是很少。那麼多年來，也許做了幾個還算有意義的專題，像《南海神話》，是對社會有貢獻的，可是終究，比例上還是很少，十幾年來這樣的案子大概只有百分之十，搞不好還不到，其他百分之九十都要處理其它的新聞。但離開之後要做什麼呢？老實講，這份工作待遇真的很不錯，但後來決定錢不是我追逐的目標。」李惠仁說。

2008年2月12日，全國電視台都爭相報導政治人物連戰當爺爺的新聞。結束年假的李惠仁坐在辦公室若有所思，突然間，公司裡的擴音喇叭傳來了總編輯對生活中心主任的辱罵：「你是豬嗎！為什麼別台有拍到連方瑀離開一品大廈，你們沒有！下次再這樣試試看，你給我想辦法去補回來。」

辦公室頓時安靜下來，大家都不敢作聲。連戰當爺爺是一則新聞沒錯，但新聞價值在哪裡？需要那麼大的篇幅嗎？李惠仁感觸很深，非常難過，若是繼續待在公司，實在不知所追求的是什麼。

他外出買咖啡透透氣，然後提著好幾杯咖啡進到辦公室，一一分發給同事，向他們道別。當下他決定不幹了，寫好辭呈，隔天不來上班了。

「我也永遠記得當天簽名的心情，一種熱愛新聞卻非走不可的複雜情緒。於是，在這個甬道中，我嘗試摸索另一條人生道路，這條路可以閱讀更多的生命故事。」他說。

在四十不惑之年，人生已過了一半，他投入收入不穩定的獨立紀錄片工作，想用百分之九十的時間和精力，做自己真正想做的事，恍若重生，生命重新開始。

很多人會問：「為什麼會選擇這一條路？」他總是這麼舉例：

如果我們每個人的人生終點是在總統府，當你的生命走到景福門的時候，你會怎麼走？或許絕大部分的人會說：「簡單！順著凱達格蘭大道一直走，不就到了嗎！」沒有錯，順著筆直又寬敞的道路抵達終點的確最好走，但也請記住，這條路絕不會有任何的驚喜與感動。

反過來說，如果我們選擇中山南路，到了台大醫院，你會看到悲、歡、離、合，你可以閱讀重生的喜悅；繼續往前，立法院群賢樓前，你會被捍衛自身權益的抗爭群眾感動；到了行政院側門，每天與官員一同上下班，抗議官僚殺人的老夫婦會出現在你面前；繼續左轉台北車站，行色匆匆、南來北返的旅客與販賣口香糖的阿婆，截然不同的生命姿態；當我們穿越地下商場經過南陽街、二二八公園你更可閱讀歷史的軌跡與教訓；最後由國防部進入總統府。

假如是你，你會選擇哪一條路？

睜開左眼

「也許以前我們做事情的時候，都先把第一步、第二步、第三步甚至到第五步都規劃好，才敢走。可是我覺得這樣子太辛苦了，很多事情會做不成。我反而覺得，順著你的心去做就對了。」

離開媒體之後，李惠仁做事的心態改變了。順著心的方向，他最先想做的，是將這幾年在媒體的心得拍成紀錄片，這同時也是他在政大的碩士論文，片名叫做《睜開左眼》（2009）。

在他的攝影記者生涯，始終堅持攝影記者並不是攝影師，「影像」對新聞來說是很重要的，但地位很不被重視，只被視為是文字的輔助；晚期，媒體環境更加惡質，置入性行銷、業配新聞四處橫行，新聞從業人員有苦

《睜開左眼》劇照，李惠仁提供。

難言；他想講的，正是關於「電視新聞攝影記者」與「新聞產製過程」的內幕故事。

　　拍攝之初，鎖定了好幾位新聞攝影記者，各有各的背景。資深者見證了台灣媒體的重大轉變，資淺者則在苦海中繼續掙扎，幾位受訪者縱然已同意被拍攝，但隸屬的公司卻不同意旗下員工公開談論公事，更不想把不堪攤在陽光下；最終，在現實條件的折衷下，李惠仁選了四位同行，透過他們的角色來反省媒體。

　　像是有十五年攝影記者資歷的小蔣，曾拍過陳進興槍戰現場、華航大園空難等重大事件，但在工作上得不到尊嚴與尊敬，正考慮離職移民；小廖則自願轉調業務部拍攝「置入性行銷」，受邀回母校演講時，他對著學弟妹說：「你可以墮落沒有關係，但是你只要記得你是墮落的，而不是沾沾自喜的。」；秉宙被上層長官指派去拍攝「業配新聞」，心中非常掙扎，常常懷疑自己；還有對新聞工作抱持懷疑的立強，下班之後選擇到消防分隊擔任義消回饋社會。

　　無論怎麼看，新聞媒體圈似乎並不是一個能夠實現理想的場域。

　　李惠仁說：「致力追求自由的電視媒體，一直標榜不畏強權、不畏勢力，不過，當我們希望拍攝紀錄片、拍攝他們的新聞產製流程，卻又是斷然拒絕、多所顧忌。……許多資深的攝影記者戲稱自己是『扛著鋤頭的高級工人』。他們像乞丐般一整天蹲在特偵組前面，只為了乞求一個不到五秒鐘的約談畫面；而一段完整的畫面卻常常被缺乏經驗的文字記者寫的支離破碎，然後在二十分鐘之後重新完成剪接，這也是攝影記者們共同的無奈。為了突破此一僵局，極少數的人轉任文字記者、一部份人離開了電視新聞

圈、而絕大部分的人礙於薪水收入繼續當一天和尚敲一天鐘。於是,對於把最精華的人生歲月都給了新聞工作,一個擔任十五年的電視新聞攝影記者來說,『什麼樣的事物是生命當中最重要的註腳?』這個問題成了很多人共同的疑惑。」

他在片中加入自己的身影,以旁白講述心路歷程,成為敘事的主要軸線,再分別帶出四個案例,產生對照。資深、資淺,留下、離開,現實、理想,生命不該被妄下價值判斷,透過莫衷一是的故事,拼湊出新聞媒體產業不為人知的面貌。

「攝影記者用右眼透過鏡頭記錄歷史,用左眼省視自己的內心;右眼的世界是電視新聞媒體的興起與墮落,左眼的世界則是人的情感與從事攝影記者的熱情。」李惠仁說。

《睜開左眼》劇照,李惠仁提供。

　　《睜開左眼》無疑是部反省力十足的作品，構築起「故事」的影像素材包括動畫（小綠人的隱喻）、跟拍畫面、資料影像、自我演出，這部關於影像記錄者的紀錄片，甚至還帶點「後設」（meta）技巧。

　　更值得一書的是，面對這種「驚爆內幕」的內容，李惠仁並沒有選擇以聳動、奇觀的方式呈現，僅是以紮實的內容，據之情理去討論議題，不會大刀一揮否定一切，仍呈現了人性中的辛酸與無奈，保有一絲寄望，隱含著淡淡的哀傷與失落。

　　換句話說，《睜開左眼》雖是批判的，但仍是敦厚的。批評並不是置身事外的嫌棄，相反地，好的批評意味著願意涉入其中，抱持善意初衷，負起責任，幫助人們在事件中能看見更多，拋出值得深思的問題。

　　這些觀點和做法，都與他早期製作的新聞專題報導有顯著差異。紀錄片與深度報導的差別除了載體、敘事語法、形式外，其核心差距在於那份來自於「個人」的無可取代性。

　　深度報導屬於新聞範疇，除了題材帶有即時性、當下性，能反映時事外，維持中立客觀的立場與平衡報導是基本原則，敘事則追求最有效率的訊息傳遞方式，因此常採用權威性的「旁白」有其用意，表示是站在「群眾」角度出發，是公開領域的討論，因此由「誰」來拍攝往往並不重要，製作者甚至可以是任何人；然而，紀錄片創作的珍貴在於，正是因為這是「這個人」所拍的，所以影片的立場、觀點、風格、情感、樣貌全都會為之牽動，這份必定會「因人而異」的獨特性，正是紀錄片的精神所繫。

　　李惠仁以自己因父親生病而思考生命價值，簽下離職單的畫面作為結束。從工作到生命，從價值到意義，他選擇不再睜一隻眼，閉一隻眼。《睜開左眼》後來在公共電視播出，迅速成為傳播科系學生必看的教材，榮獲

得 2009 年映像公與義影展首獎，更入選了在匈牙利舉辦的 2010 世界公視
大展（INPUT）。

通 往 秘 密 之 路

　　拍攝《睜開左眼》時，李惠仁同時也正在進行另一部紀錄片。

　　自 2004 年製作《危雞危機》專題報導後，李惠仁心底藏有一個未對外
人說的秘密。他常常自顧自的熬夜、上網、研讀英文資料，假日時拋家棄

子，自己開車到中南部鄉下，常常看起來心事重重，好似在無人理解的孤獨中奮戰。這樣的行徑在辭去工作後變本加厲，除了打工賺錢貼補家用外，他投入更多的時間和金錢，還會以「踏青」為由，帶著妻子一起南下，到偏僻的鄉間小徑散步。

幾次出遊，妻子劉瑋觀察到車內多了醫療手套、N95 口罩、自調酒精、手術剪與黑色大塑膠袋，她沒有多問，只是覺得詭異可疑。李惠仁到底在做什麼？老公是傻了，還是瘋了？

李惠仁回想 2004 年的情形，H5N2 禽流感在台灣大流行，撲殺了三十六萬隻雞：「當時所有媒體都在追，到底這個病毒是怎麼傳進來的？因為台灣以前從來沒有相關病例，當時有人質疑是非法疫苗傳進來？農委會否認，說是候鳥帶進來的，我覺得疑點很多，開始著手調查。……我陸續拿到的證據發現，是有人把病毒偷偷帶進來，偷偷進行疫苗培植，結果沒做好，才把病毒散出去，我把證據拿給農委會，農委會還是堅持候鳥帶進來的，我覺得實在太過份了，決定要讓真相水落石出。」

2009 年冬天，他才告訴劉瑋，自己已經反覆掙扎許久，想把一部放在心裡多年的影片拍出來，覺得這件事要讓更多人知道才行。這不是為了滿足私己的創作慾，而是不得不說的良心壓力。

原來，他一直都在關心禽流感的疫情發展，並親身涉入，踏青逛農舍就是田野調查，車上的不尋常設備，是解剖被丟棄在養雞場外死雞的工具。

「這幾年，我們一有空就會穿梭在杳無人煙的鄉間小路，到幾座雞場和工作中的雞農聊聊蛋價與雞隻健康程度，尤其在寒流來臨、風大雨大的夜晚或是清晨，更會不時去觀察雞場外是否有成堆死雞，被雞場工作人員

丟到路邊。在這個過程中，我不但要幫開車中的李惠仁手忙腳亂地使用衛星定位導航找到他要去的目的地，更學會怎麼從遠方目測飼料塔形狀，判斷這座農舍是不是養雞農戶。」劉瑋談起調查的過程。

　　一開始，李惠仁什麼都不懂，他對農委會提出警告和質疑，官員總是以機密為由不願公佈，或是搬出英文或專業術語塘塞，甚至丟給他一本厚重的英文法典，請他自己回家翻閱，要他知難而退；他在鄉下路邊撿拾死雞，解剖屍體，要採集氣管、肺臟、腎臟送到生物科技實驗室化驗，但美工刀怎麼切都切不開，也不曉得器官的分佈位置和模樣。

　　憑著一股不服輸的韌性和傻勁，他一頁頁認真研讀英文版的 OIE（世

《不能戳的秘密》劇照，李惠仁提供。

216

界動物衛生組織）法典，翻查畜牧獸醫學辭典，查閱美國、澳洲、日本的論文，甚至還以電子郵件直接詢問德國、義大利 OIE 參考實驗室，終於漸漸明白 HA 切割位（檢驗鹼性胺基酸的數目）、IVPI（靜脈內接種致病性指數）、HPAI（高致病性）病毒株、基因定序等專業詞彙，遇到不懂的地方，就向專家學者請教，搞清楚了公衛系統的權責以及台灣與國際衛生組織間的規範關係。

他也從經驗中修正自己的錯誤，學會使用手術剪，知道該如何在最低限度下保護自己不受感染。幾年下來，他不辭辛勞，踏遍花蓮、台中、彰化、台南、屏東等地，解剖了超過兩百隻死雞，花了上百萬元和無數時間，忍受風吹雨打，髒亂惡臭，只為了戳破官僚謊言，讓真相大白。

「獨立調查的第一步，就是打破既有的框架！」他說。

在他的調查中，發現雞農因為害怕發生疫情雞隻會被大量撲殺，血本無歸，私下都會自己接種疫苗以降低死亡率，卻因此使得病毒在田野間交換基因，在官方於 2004 年宣稱已經撲滅病毒後，2006 年病毒又再次出現，透過化驗他親自解剖的死雞，發現雞隻的基因序列已經改變，從高致病性變為低致病性，研判病毒已經台灣化；若是 H5N1 禽流感病毒傳染到豬身上，就有機會與哺乳類流感病毒發生基因的重組或交換，那麼這個全能的病毒很可能就會傳染到人類身上，造成大災難，要盡可能降低這種機率。禽流感也是國際矚目的「人畜共通傳染病」。

2006 年，在多個案例中，其實已經發現了這種可能性，死雞的 HN 基因間的鹼性氨基酸數目已從 2004 年的三個轉變為四個，達到了 OIE 所列的高致病性禽流感病毒，但政府始終仍堅稱台灣從未出現過，切勿危言聳

聽。接下來的幾年，多次的研究報告都顯示 IVPI 已經大於 OIE 的規定 1.2，但政府不曾依規定通報 OIE，還開會「商量」科學實驗的結果，涉嫌隱匿疫情，竄改文件，李惠仁也收到匿名者寄來的實驗報告和診斷會議記錄。他看見專業傲慢，迂腐自大的國家機器是如何官官相護、藐視人民。

　　過程中，他盡可能蒐集資料，處處記錄，留下事證。但這一切，終究只有他一人知道來龍去脈，時間橫跨六年，議題又這麼複雜專業。李惠仁曾想過以「議題」區分，拍成六段影片，但這樣真的會有人看嗎？以效果來說，真的會有幫助嗎？

　　他想起在匈牙利參加 INPUT 影展時，難以忘懷的德國紀錄片《神秘男孩之死》（The child, the death and the truth, 2010）。影片講述德國公共電視台質疑法國公共電視台所製作的一則以巴衝突新聞可能造假，經過種種科學方法和證據比對，發現這則報導的剪接手法疑點重重，刻意誤導並搧動民眾情緒，加深了以巴之間的國仇家恨。

　　片中實事求是、講求證據、無畏壓力的推論過程，令他大受鼓舞。回國後他取得了關鍵事證，又有一群教授學者和獸醫系學生在後頭默默支援他，說什麼也要將這一切拍成紀錄片。

　　劉瑋曾問他：「紀錄片擺明了民與官鬥，你不怕嗎？家人的風險與未來你有

《不能戳的秘密》劇照，李惠仁提供。

沒有想過？」

李惠仁說：「我一人承擔，遇到了，只能向前，那麼多人在背後幫我，我怎能後退？請相信我和支持我。」他不是傻子也不是瘋子，除了良心使然，更希望留能給後代子孫挑戰權威、追求真相的勇氣。

追 根 究 底 地 拼 圖

在汗水、淚水、恐懼的交錯下，這部直接衝撞農委會的《不能戳的秘密》在 2011 年完成了！

影片的開頭，李惠仁特別加入了「蜜蜂與花」、「鯨鯊與印魚」的畫面，接著引用了微生物學家，瑪格莉絲（L. Margulls）說過的話：「大自然的本性厭惡任何生物獨佔世界的現象，所以地球上絕對不會有單獨存在的生物，因為『共生』是生物演化的機制。」

「自然界裡，有各種共生關係，有的是互利共生，有的是寄生，我想要談的是官僚體系共生和寄生的共犯結構。」李惠仁說明他的創作意圖。

橫跨六年，《不能戳的秘密》裡有著諸多禽流感相關事件和專業名詞，很多人事物都會隨著時間不停變化，但李惠仁彷彿有雙能夠透析事物的眼睛，他捕捉到了不變的真理：邏輯。

他以 OIE 對 H5N2 禽流感病毒的兩個判定指標為基礎，一、IVPI 大於1.2。二、禽流感病毒的 HN 基因間的鹼性氨基酸數目，大於兩個以上。只要發生上述任何一點，表示高病原性禽流感已經存在，必須向 OIE 通報。

換句話說，諸多證據早已顯示官員失職，欺瞞國際組織。《不能戳的

秘密》企圖用簡單的語言讓觀眾了解事情始末，看似談論的是禽流感議題，但透過鍥而不捨而的投入追蹤，與官員、學者毫不閃躲的面對面質問，竟產生了隱喻的力量，真相是什麼不說自明，艱澀名詞是配角，勇敢和實踐力才是主角。影片由點連結成線，再由線鋪串成面，而面則築起了結構，故事真正談論的，是對公平正義的追求，是關於是非對錯的堅持，是事物的核心。

李惠仁提到最困難的部分：「過程中可以很清楚知道官員在硬坳，我懂，可是觀眾不懂。魔鬼都藏在細節裡，譬如像是他們提到的 should 和 shall，and 和 or 的部分，這細節你如何讓觀眾了解，都是很細的英文字。連一個最基本的，我們是 OIE 的會員國，應該遵守它的規範，這樣理所當然的概念，觀眾未必能夠理解。觀眾或許會想，也許我們是想要有更嚴格的標準，就會出現這樣似是而非的觀念，這是官員們這麼多年來不斷地去教、去影響民眾的結果，這回到我們對法治、對教育的觀念，令人匪夷所思。」

對專業的過度依賴是冷漠的溫床。影片完成後，李惠仁拜訪了多家主流媒體，主動無償提供影片無償希望電視台能播映，但許多電視台以仍有農委會案子為由，婉拒了好意。

李惠仁很無奈，他當然清楚置入性行銷對電視台的影響，「突圍」是他唯一能夠做的，只要影片有機會曝光，議題就能持續發酵。終於，在 2011 年 7 月 27 日，網路媒體新頭殼 Newtalk 願意播出，《蘋果日報》也刊登了半版新聞協助宣傳，並跟進在動新聞上完整播放。任誰都沒想到，「網路」是《不能戳的秘密》意料之外的救贖。

接下來，不可思議的事情發生了。在網友大力轉載下，影片在臉書、Twitter、噗浪、PTT 等社群網戰引起轟動，討論不斷，新聞媒體也以頭條報導，短短幾個月之間，影片在各大網路影音平台曝光，總點閱人次超過百萬。

2011 年 7 月 30 日，農委會出面回應，表示《不能戳的秘密》是無稽之談，不排除採取法律途逕！

「我不是專家，自己做的其實很簡單，就是『拼圖』。採樣、送驗、比對、蒐集資料、訪談，拼湊起一切細節以後，真相自然浮現了。我學的是新聞，查證很重要，會用三角交叉檢視法去驗證我所得到的證據。而新聞的專業就是能夠分配智能，能夠找到合適的人和工具來協助驗證的工作，那就是專家學者。但專家是誰？我不能講。我不斷地跟農委會講說，如果你們覺得我的調查有疏忽，歡迎你們來告我。因為影片後面有至少兩位禽病專家學者在幫我。我花了很多時間找到他們願意幫我，有一個條件就是，他們不能曝光，曝光的話他們怕被整肅，第二個是他們可能爭取不到任何的研究計畫。對我來講，保護消息來源是天職，我絕對不能說。」李惠仁捍衛自己的調查。

但從來，他都沒有接到法院的傳喚文件。

決心拍攝影片時，他不是沒有想過可能會造成的影響，但他確實試過許多方法，希望農委會能有所作為，片中呈現的多次行動便是最好的例子，可是皆徒勞無功。正如劉瑋所說：「我只是一介平凡老百姓，和一般人民一樣，認真繳稅，希望政府守護我，並誠實地告訴我發了什麼事。但一路走來，官員的無作為和忙著掩飾謊言的醜態，讓我也開始有了勇氣，追隨

李惠仁，繼續『戳』下去。」

　　對李惠仁而言，拍攝《不能戳的秘密》也負擔了很大的焦慮和痛苦，他必須面對外界的揣測，面對鄉愿者與農委會不明就理，將他視為讓三百五十億產業崩盤的代罪羔羊的壓力。若是事情能夠好轉，沒有人會願意做出這麼嚴厲的指控和批評，而他所倚靠的內在能量，除了家人的支持外，無非就是卑微地希望能帶來一些改變，改善農民的困境，正視台灣的疫情。

　　因此，《不能戳的秘密》不是挑釁的、刻薄的，更不是只為了要攻擊特定對象的。這份言之有理、論證仔細的調查報告，其實是一種絕對深情的表達方式，追根究底，隱含著對人、對土地的大愛。

《不能戳的秘密》劇照，李惠仁提供。

　　2011 年 11 月 25 日，在卓越新聞獎的頒獎典禮會場，《不能戳的秘密》獲得了首次增設的電視類調查新聞獎項，現場歡聲雷動。李惠仁情緒激動，哽咽地說：

　　「我第一次這麼期待自己能夠得獎，因為意義非凡。

　　我的家人常常跟我說，你做這樣的一個調查，會不會擔心，你會不會擔心。我說我不會擔心，他說你有沒有考慮到我們會不會被報復。我說，我想過很久了，我們全世界那麼多國家，花那麼多的時間、人力、金錢，在防範禽流感，然後台灣的農委會竟然放任它，把台灣當成一個這麼大的實驗室。我跟我的家人說，當然現在（禽流感）還沒有到人的身上，可是萬一它到人的身上，萬一台灣會因此而喪生的人，會是一萬的幾萬倍。

　　今天，我有機會去披露這樣的事實，我若沒有去做，哪一天，我的親人，我的朋友，都會因為這樣子而喪生，我會沒辦法原諒我自己。所以我去做了，我也持續在 follow 這整個事件，包括我拿到了證據之後，持續來追蹤，可是因為農委會太龐大了，它下面有農業、漁業、林業、水土保持、農金、防檢六大系統，每年花在主流媒體上的預算是何其的大，我很難跟它對抗，我也希望在場的媒體前輩，假如說大家真的能夠願意，多花一點時間去報導這個部分，給他們壓力，我相信真相會出來的。我非常感謝在這六年當中，所有支持過整個拍片現場的人，謝謝各位。」

調查報導的社會意義

　　完成作品不是最重要的，紀錄片不是最終目的。2011 年聖誕節前夕，

李惠仁寄了兩隻病死雞檢體給農委會和防檢局，特地寫信呼籲他們正視問題嚴重性；他也到地檢署按鈴申告失職的官員，到立法院備詢，出席記者會與辯論會，上談話性節目與官員對談，私下仍繼續與防檢局往來函件，並主動發函到各政府單位要求他們解釋與調查，以個人行動力撼動官僚體系。

隨之而來的風波沒有令他迷失，他知道自己只是一個紀錄片工作者，做好本分是最重要的。這些過程在 2012 年 1 月，被拍成《不能戳的秘密之病毒失蹤事件簿》，仍在網路上造成轟動，讓人清楚地看見官僚體系的迂腐和謊言。

2012 年 3 月，農委會在彰化、台南雞場檢出 H5N2 高病原性禽流感病毒，撲殺近六萬隻雞，在輿論壓力下，終於承認病毒的存在，立委更爆出防檢局局長許天來要求「私了」專家會議，涉嫌隱匿疫情的錄音，局長才辭職以示負責；3 月 8 日，李惠仁被邀請參加立法院會議，與官員對質，發言後還被農委會副主委黃有才警告「你沒有言論免責權，說話小心點。」

承認錯誤竟難如登天，虛假的謊言終究有被戳破的一天。只是真相來的太遲，真的太遲了，多年來已不知葬送了多少雞隻、心血與社會成本。

一時之間，苦戰多年的李惠仁突然成為媒體爭相報導的對象，登上各大新聞頭版頭條，躍上周刊雜誌的封面，被喻為「危雞英雄」。但他最在乎的，還是農委會的反應和處理。

李惠仁說：「這不可原諒！公平正義是要被喚醒的價值，官員的謊話是最大的病毒，很多單位都會去仿造，假如人民都可以姑息這些官員，那是一個很大的溫床。以台灣民眾來講，我們太容易原諒一個官員說謊，這

對台灣民主政治是很大的殺傷力，可是就流行病學跟公共衛生來講，希望
的是健康福祉，可是當這些公衛體系一旦崩潰，我覺得對台灣來講是一個
很大的災難。」

　　2012 年 7 月 9 日，台北地檢署發布新聞稿，農委會防檢局許天來等四
人，涉及瀆職、廢弛職務造成災害、偽造公文書以及圖利等罪嫌的案件，
因查無犯罪具體事證全案簽結。正義沒有被落實，李惠仁無法接受這個結
果，他要繼續追蹤這個不能戳的秘密。

　　他悲觀地表示：「事實上，從 2 月 1 日專家學者會議錄音當中可以聽
到爆發疫情養雞場周圍三公里的監測結果：『其他將近 100 家的養雞場雞
隻的禽流感血清抗體陽性率幾乎 100%』，也就是說病毒已經擴散，然而防
檢局卻把相關資料視為機密，全部收回不准外流；感覺上，農委會的行政
調查根本不是在調查誰隱匿疫情，而是在調查誰洩密？誰讓農委會丟臉？
至於台北地檢署，從新聞稿來看則是完全聽信農委會的行政調查，根本沒
有請真正的專家學者來驗證。疫情真的透明解決了嗎？我完全不覺得，今
年秋冬，官員勢必還會在鏡頭前面表演吃雞腿。這些種種都會在 PART 2
逐一呈現。」

　　2012 年 8 月 17 日，監察院決議彈劾農委會副主委王政騰、前防檢局
長許天來，認定農委會隱匿禽流感疫情。李惠仁希望北檢也能重啟調查，
還社會一個公道。

　　然而，回顧李惠仁的作品，《睜開左眼》暴露了包括他在內的許多人，
都嗤之以鼻的新聞媒體內幕，他也憤而離開媒體；但他以公民記者身份獨
立製作的《不能戳的秘密》，卻讓人見識到，個人力量也能夠撼動社會，

找回了人性中失落許久的價值與尊嚴，某種程度上，更鼓勵了在體制內工作的記者，堅守崗位，捍衛理想，一定也能夠做出社會有益的事。

這就是李惠仁的大器量，關於所批評的事物，他不是採取避而遠之，與我何干的態度，而是保有對世界的熱情，選擇涉入其中，以自己的方式，不計付出，試圖讓社會變得更好。

曾有觀眾以惋惜的口吻對他說：「你這樣花六年時間，花了上百萬元，好多時間好多錢呀！」只見李惠仁揚起嘴角，微笑地說：「一切都很值得啊！」

現今，他仍以打工接案為主業，有很多時間可以陪伴家人，若有想拍的題材，會試著提案募資。曾經，他的紀錄片被批評為主觀性過強，但他也在記錄的八里華富山「愛心教養院」院生的《寄居蟹的諾亞方舟》（2012）中，嘗試以主角的角度敘事，呈現一般人鮮少能碰觸到的弱勢者的心情。

願意轉變，懂得調整，說明了他的氣度與純粹。天真是一種動力，坦白是一種篤定。他所走過的這一遭紀錄片之旅，所嘗試的「調查報導」式紀錄片類型，不只在台灣歷史上寫下新頁，更重要的是，其反思的社會意義，

「愛心教養院」院生張孜維，《寄居蟹的諾亞方舟》，李惠仁提供。

帶給許多人敢於實踐自我，追求
理想社會的希望和勇氣。

「愛心教養院」院生林麗雪，《寄居蟹的諾亞方舟》，
李惠仁提供。

參考資料 |

●李惠仁（2008），紀錄片：《睜開左眼》，政大傳播學院碩士在職專班論文。
●劉瑋（2012），〈危雞英雄李惠仁妻：我的老公是傻子還是瘋子？〉，《今周刊》第794期。
●李惠仁（2012），〈從服裝設計師到電影導演之路〉，Y!oung 觀點。http://tw.news.
yahoo.com/blogs/young-opinion/ 從服裝設計師到電影導演之路 . html

李惠仁 |

1969 年出生於彰化，曾就讀服裝設計系，當兵時意外被選入空軍電影隊，開啟了他對動態影像的興趣。自 1994 年起，先後任職於多家電子媒體，擔任新聞攝影記者，同時自我進修，製作過許多重要的專題報導，並取得政治大學傳播學院 EMA 碩士；2008 年，在全國電視台競相 SNG 連線「連戰當爺爺」事件當天，決定提出辭呈，轉而投入獨立紀錄片拍攝工作。2011 年，以調查報導式紀錄片《不能戳的秘密》轟動台灣社會。

作品年表：

《山線戀情》（1998）

《傾城歲月——災民日記》（2000）

《南海神話》專題報導（與高人傑合製，2001）

《睜開左眼》（2009）

《不能戳的秘密》（2011）

《寄居蟹的諾亞方舟》（2012）

《蘋果的滋味》（製作中）

筆 像 攝 影 機 一 樣

本書作者 林 木 材

　　書寫這本書的過程中，我很難不去回想，自己曾經走過的紀錄片軌跡。

　　與紀錄片結緣，是 2000 年的事。正值大學二年級的我對生命漠然，時常翹課在外遊蕩，偶然在高雄電影館看了吳乙峰導演的《月亮的小孩》（1990）。怎麼這些平常我一點也不認識的白化症者，竟對著我毫無保留地傾吐自己生命中最深沉的秘密心事。面對他們的故事，我大受震撼，慚愧無言，失神呆坐在座椅上崩潰大哭，狹小的心胸被紀錄片的力量狠狠地給扒開來，原本舊有的價值觀在那一刻徹底崩解。當下我沒有意識到，原來那是一種「重生」的經歷。

　　後來，我從企業管理系跨領域考上了台南藝術大學的音像藝術管理所，開始正式學習紀錄片。我試著持續寫影評，看讀紀錄片與相關書籍，然後以工作人員的身份參與籌辦各種紀錄片活動，包括人文影像創意研習營、烏山頭影展、南方影展、《無米樂》上院線，並像遊牧民族般追逐著在各地舉辦的紀錄片放映會，結識了許多同好和前輩，努力從大家身上學習。

　　那時候我常常想著：「我是紀錄片的追星族！也是紀錄片的使徒！」有點狂妄自大，有點天真浪漫，但那卻是無比真實的心情。

　　退伍後，我移居台北，想試著靠紀錄片相關工作維生，做過的工作包括巡迴放映、影評撰寫、採訪編輯、選片評審、影展策劃、網站企劃等等，幾乎做遍了紀錄片推廣環節中的各項工作。

　　意外的是，今年（2012）是我踏入紀錄片領域的第十年，居然有了寫書的契機，對於只寫過影評及報導的我，無疑是個艱辛的挑戰。但過往經

歷在時間的催化中成為經驗，默默支撐著我，讓我有能量與能力去理解書中所撰寫的這六位／五組紀錄片工作者，並能夠與他們對話。

做為一個長期的紀錄片影迷和推廣者，我關心的是，在台灣特殊的歷史文化脈絡下，每個人是怎麼開始接觸紀錄片的？為何願意投入其中？所主張的美學觀念是什麼？所認知的紀錄片是什麼模樣？在各自不同的人生經驗中，究竟紀錄片對個人的意義是什麼？這些概要成為我寫作時的基礎構想。

紀錄片工會在 2009 年出版《愛恨情愁紀錄片：台灣中生代紀錄片導演訪談錄》後，在 2011 年繼續策劃，並交由蔡崇隆導演與南藝紀錄所學生進行《國家相簿生產者——紀錄片從業人員訪談研究與分析》研究計畫，共有十一位受訪者。但工會對於第二本書的出版有了不同想像，希望觀點能更明確，文體對讀者來說能更容易閱讀。

於是在工會的委託下，我接下了這份改寫的任務，學生們與受訪者的問答稿，是我改寫的主要參考素材，從中我挑選出了顏蘭權、莊益增、黃信堯、陳亮丰、曾文珍，並在遠流出版社的建議下，加入了李惠仁。

這樣的名單對我而言，除了因為個人能力而必須有所取捨外，所考慮的是，他們的年齡相仿，約莫在 1970 年前後出生，是台灣中堅的紀錄片工作者，其所經歷過的八〇、九〇年代，恰恰是台灣社會與紀錄片發展上，最重要的一段歷史；他們學習紀錄片的取徑都不同，各有動人之處，他們作品採取的美學形式差異甚大，各有所長，更代表著台灣紀錄片豐沛的創作能量與多樣面貌。

我看了他們的每一部作品，搜尋談論他們的每一篇文章，也閱讀他們的自述、訪談與部落格，並且陸續補訪了幾次。一個強烈的念頭開始在心

中躍躍浮現，我的小小心願是：透過文字，讓讀者深入認識這些主角，對紀錄片有所理解，並嘗試在歷史的光譜下，描繪出他們各自的座標所在，拼湊勾勒出台灣紀錄片的樣貌輪廓，找回台灣紀錄片在台灣電影史中應有的位置和價值。

大概是因為這種帶點不平的心情吧！所以我總在每篇文章中，刻意地強調解釋「綠色小組」、「全景傳播基金會」、「多面向工作室」、超視的「調查報告」等等影響了台灣紀錄片甚深的機構節目，也試著回到每位主角的思考脈絡裡，闡述他們所認知的紀錄片，然後再偷偷摻入自己的情感、觀察與想法。

那是看見他人以不同方式，投身奉獻於與自己相同的熱愛事物時，一種情不自禁的投射。

許多年前，我曾經是顏蘭權與莊益增的作品《無米樂》（2004）台南場上映的院線統籌，多年後我到他們家中，成為第一批看《牽阮的手》（2010）初剪版的觀眾；2005年時，我在南方影展觀賞《唬爛三小》的首映，看起來很酷的導演黃信堯在座談中失聲痛哭，令我永難忘懷；2005年，在看完陳亮丰的《三叉坑》後，因為執著於紀錄片中「真實」的問題，我特地實地走訪三叉坑一趟，而她在全景多年的「培訓者」身份，也令我格外憧憬；我很關心曾文珍的《我的回家作業》（1998）所引起的，紀錄片應該拍攝社會議題還是個人議題的激辯，翻遍了相關文章，只為了希望看見個人題材並不會削減紀錄片價值的說法；我在電腦前瀏覽著相關消息，關心李惠仁以《不能戳的秘密》（2011）轟動社會，一部紀錄片到底如何能翻天覆地、改變社會？

從觀眾到投入工作，從評論者轉為推廣者。如今，我竟有機會書寫他

們的生命和作品，這真是莫大的榮幸。某種程度上，我也彷彿用文字，拍攝了一部紀錄片，他們的慷慨大方與信任，讓我終於能夠親身體會日本紀錄片導演小川紳介（Ogawa Shinsuke）所說的：「紀錄片，是由拍攝者與被拍攝者共同創造的世界。」

從前從前，法國人提出了「攝影機鋼筆論」，認為攝影機就像筆一樣，導演是作者，應有自己的風格和觀點；如今，在這個以影像閱讀為主的年代，我重新拿起筆來，在資料與影像海中，一點一滴地描繪紀錄片工作者和他們的作品，期待透過自己的眼睛及筆觸，刻劃這些影像作品對時代的意義。

由衷感謝本書主角們與臺北市紀錄片從業人員職業工會，辛苦的編輯群吳家恆、陳芯怡、呂德芬、郭昭君，總是受我叨擾的吳文睿、徐承誼、陳薇如，還有在工作上給予我許多諒解和協助的吳采蘋與盧凱琳，以及一直給我最大支持的父母、岳母、兩個妹妹；更要感謝我的牽手陳婉真，她永遠是我的第一位讀者，也是我最在乎的人，我們因紀錄片聊到深夜而不罷休，為紀錄片爭論到面紅耳赤的次數與時間，遠比任何事物來得更多更多，能與她一同走在紀錄片的路上，是最最幸福的事。

《景框之外：台灣紀錄片群像》僅是此系列的開端，期待未來能有更多關於台灣紀錄片的故事陸續出版，也期許自己，能夠一直、繼續繼續寫下去。

最後，願此書不致辜負工會與受訪者們所託，僅以此書獻給熱愛紀錄片的朋友。

感 謝

本書得以順利出版，承蒙下列人士與機構在寫作及出版過程的協助，謹此表達由衷感謝，以下按姓氏筆畫依序列出，若有疏漏敬請見諒：

龍男‧以撒克‧凡亞思、方錦玉、吳乙峰、吳文睿、吳采蘋、吳家恆、呂德芬、李中旺、李惠仁、林良朋、林鼎傑、林澤希、林麗花、徐承誼、莊益增、張鳳君、許玉秋、陳立儀、陳芯怡、陳亮丰、陳婉伶、陳婉真、陳薇如、郭昭君、曾文珍、黃信堯、黃惠偵、楊重鳴、聞天祥、劉瑋、蔡崇隆、蔡靜茹、鄭秉泓、盧凱琳、顏蘭權、羅文嘉

公共電視、全景傳播基金會、財團法人中華電信基金會、財團法人國家文化藝術基金會、倉庫藝文空間、韶光電影、遠流出版公司、臺北市紀錄片從業人員職業工會

《國家相簿生產者——紀錄片從業人員訪談研究與分析》計畫
全體受訪者：
木枝‧籠爻（潘朝成）、王耿瑜、沈可尚、林育賢、莊益增、郭力昕、陳亮丰、曾文珍、湯湘竹、黃信堯、簡偉斯、顏蘭權

全體工作人員：
吳心蘋、李少文、辛佩宜、林木材、林名遠、林聖翰、施儀潔、徐意喬、張景泓、陳一芸、陳香松、廖晨瑋、蔡崇隆、蔡韻慈、鄭國豪、賴冠丞、魏逸瑩

電影館 K2109

景框之外：台灣紀錄片群像

策劃／臺北市紀錄片從業人員職業工會
作者／林木材
主編／吳家恆
編輯／陳芯怡
設計／呂德芬
出版五部總監／林建興
發行人／王榮文
出版發行／遠流出版事業股份有限公司
　　　　　地址：台北市南昌路二段 81 號 6 樓
　　　　　劃撥：0189456-1　傳真：(02)2392-6658
　　　　　電話：(02)2392-6899

著作權顧問／蕭雄淋律師
法律顧問／董安丹律師
2012 年 10 月 1 日 初版一刷
行政院新聞局局版台業字第 1295 號
新台幣售價 300 元 (如有缺頁或破損，請寄回更換)

遠流博識網
http://www.ylib.com　E-mail: ylib@ylib.com

景框之外：臺灣紀錄片群像 / 林木材作 . -- 初版 . --
臺北市 : 遠流 , 2012.10
　　面 ;　公分 . -- (電影館 ; K2109)
ISBN 978-957-32-7057-7(平裝)

1. 紀錄片 2. 訪談 3. 臺灣

987.81　　　　　　　　　　　　　101017735